U0092675

中華非物質文化叢書・文學類・戲曲系列

粵曲詞中詞三集

張文（漁客） 著

Sunyata

書名：粵曲詞中詞三集

系列：心一堂·中華非物質文化叢書·文學類·戲曲系列

作者：張文（漁客）著

主編：潘國森

責任編輯：程倚楣

出版：心一堂有限公司

通訊地址：香港九龍旺角彌敦道610號荷李活商業中心十八樓05-06室

深港讀者服務中心·中國深圳市羅湖區立新路六號羅湖商業大廈負一層008室

電話號碼：(852) 67150840

網址：publish.sunyata.cc

電郵：sunyatabook@gmail.com

網店：http://book.sunyata.cc

淘宝店地址：https://shop.sunyata.taobao.com

微店地址：https://weidian.com/s/1212826297

臉書：https://www.facebook.com/s/121282697

讀者論壇：http://bbs.sunyata.cc

版次：二零一八年五月初版

平裝

定價：港幣　一百五十八元
　　　新台幣　六百五十元正

國際書號　ISBN　978-988-8316-76-2

版權所有　翻印必究

香港發行：香港聯合書刊物流有限公司

香港新界大埔汀麗路36號中華商務印刷大廈3樓

電話號碼：(852)2150-2100　傳真號碼：(852)2407-3062

電郵：info@suplogistics.com.hk

台灣發行：秀威資訊科技股份有限公司

地址：台灣台北市內湖區瑞光路七十六巷六十五號一樓

電話號碼：+886-2-2796-3638　傳真號碼：+886-2-2796-1377

網絡書店：www.bodbooks.com.tw

台灣國家書店讀者服務中心：

地址：台灣台北市中山區二〇九號1樓

電話號碼：+886-2-2518-0207

傳真號碼：+886-2-2518-0778

網址：www.govbooks.com.tw

中國大陸發行　零售：深圳心一堂文化傳播有限公司

地址：深圳市羅湖區立新路六號羅湖商業大廈負一層008室

電話號碼：(86)0755-82224934

心一堂微店二維碼

心一堂淘寶店二維碼

槟榔，曲見兒歌《月光光》，攝於臺灣新北市瑞芳區。

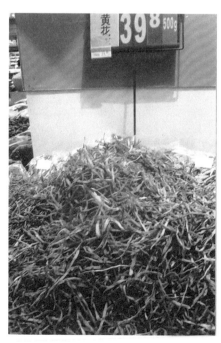

萱（黄花菜、金針菜），曲見《蝶影紅梨記》，攝於深圳一商場。

鰲魚石像（獨佔鰲頭），曲見《董小宛之江亭城。

蔦蘿一種，曲見《洞庭十送》，攝於台山台會》，攝於香港淺水灣公園。

京娘雕像，曲見《夜送京娘》，攝於河北省邯鄲市京娘祠。

京娘湖，曲見《千里送京娘》，攝於河北省邯鄲市活水區。

中華非物質文化叢書·文學類·戲曲系列

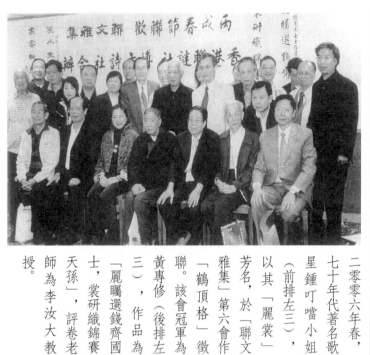

二零零六年春，七十年代著名歌星鍾叮噹小姐（前排左三），以其「麗裳」芳名，於「聯文雅集」第六會作「鶴頂格」徵聯。該會冠軍為黃專修（後排左三），作品為「麗矚選錢齊國士，裳研織錦賽天孫」，評卷老師為李汝大教授。

二零一六年三月，作者與撰曲家安南夢平老師（左），攝於越南胡志明市，背景為聖母教堂，又稱紅教堂。

粵曲詞中詞三集

卢生殿

卢生本为唐传奇《枕中记》（沈既济撰）人物，卢英，字粹之。因久试不第，于邯郸旅舍遇道者吕翁（后传为吕洞宾），吕授其瓷枕，遂入梦，梦中娶富女，登高科，做大官，享尽人生富贵，寿至八十而命终。卢生梦醒，而旅店主人炊黄粱饭尚未熟，由此感悟人生如梦，不应为名利所误，即出家求道，终成正果为仙。卢生祠为国内孤庙，殿内卢生青石雕卧像亦是明代所制独神像，相传抚摸其躯可祛病，香火甚旺。

Lu Sheng Hall

Lu Sheng was a legendary figure in the novel "Pillow Story" by Shen Jiji of the Tang Dynasty. Lu Sheng was a poor scholar and failed in examination for a

黃粱夢（一本事），曲見《南唐殘夢》，攝於河北省邯鄲市黃粱村。

黃粱一夢，曲見《靈台夜訪》，攝於河北省邯鄲市黃粱村。

叢（重）
台公園，
曲見《叢
（重）台
泣別》，
攝於河北
省邯鄲市

叢（重）
台，曲
見《叢
（重）台
泣別》，
攝於河北
省邯鄲市

椿花（芽），曲見《泣椿花》，攝於河北省廣府古城。

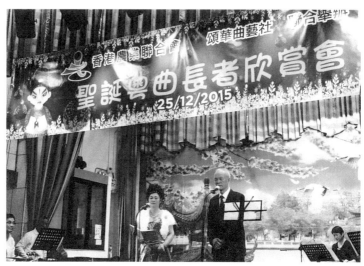

作者與徐玉顏小姐合唱《杜十娘》於元朗大會堂。

陳輝鴻、
陳碧君合
唱《碧海
狂僧》。
右一：頭
架曹昌；
左一：電
阮張文。

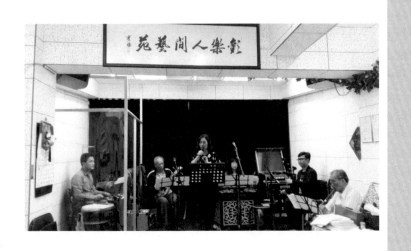

油麻地歡
樂人間藝
苑，頭架
唐鎖（右
二）拉胡
及與旦角
丁丁對唱
《新霸王
別姬》，
持電阮者
（左二）
為本書作
者。

目錄

中華非物質文化叢書・文學類・戲曲系列

1

粵曲詞中詞三集

2

粵曲詞中詞三集

4

心一堂《中華非物質文化叢書》總序

清末名臣體仁閣大學士張之洞在《勸刻書說》指出：「且刻書者，傳先哲之精蘊，啟後學之困蒙，亦利濟之先務，積善之雅談也。」

心一堂出版社秉承「弘揚傳統、繼往開來」為宗旨，自成立以來，一直致力於文獻整理和圖書影音出版，現與中華非物質文化遺產研究會合作，出版中華非物質文化遺產研究會的工作方向旨在傳承、推廣及弘揚源於中國的世界級及國家級「非物質文化遺產」（Intangible Cultural Heritage）。

本叢書輯入中華非物質文化領域的專家、學者、學人等以其湛深識見撰述的心血之作。我們希望此類高質素的著作能通過本叢書普及開來，讓大中華圈以至全球更多讀者閱讀和鑑賞，以達到傳承、推廣和弘揚中華非物質文化之目的。因此，我們歡迎讀者提供寶貴意見，亦希望能夠與海內外文化界的翹楚合作出版優質書籍。

潘國森、陳劍聰

心一堂中華非物質文化叢書主編

二零一二年九月

中華非物質文化叢書・文學類・戲曲系列

韋序

「漁客」張文先生居於新界逾五十年，健碩黝黑，有若鄉愚。

我與先生相識，緣於先生撰寫飲食文章，尤其對香港水域魚穫認識頗深，拜讀其文章，得知這方面豐富知識。

多年前，我在某報專欄講及斯人，未知是否本人字跡潦草，編輯把「漁客」繕成「酒客」。但若編輯有看過《粵劇曲藝月刊》，當知「漁客」先生經常在此月刊撰稿。

粵曲撰者多文學造詣高，用字僻，一般人容易錯讀。先生喜唱粵曲，知音無數，近十年來，更在《戲曲品味》專欄中，不厭其煩地引經據典；闡釋粵曲用字之出處及讀音，亦足見先生對漢字認識之深。

年前，先生把已於粵曲刊物發表之文章彙編成冊，題為《粵曲詞中詞》，分別於二零一三年及二零一五年出版第一、二集，今正出版第三集，當樂於見聞。

中華非物質文化叢書・文學類・戲曲系列

漢字博大淵深，我建議特區公共圖書館，應藏備此《粵曲詞中詞》書冊，供市民閱讀，而大中小學府圖書館亦宜集此書，裨助莘莘學子透過對粵曲用字詞義及讀音，對漢字有更深刻認識了。

前《天天日報》社長

韋基舜

序於香港，丁酉暮春

廖序

粵曲因其曲牌豐富，音樂變化多姿而受人喜愛，尤以文詞典雅，說情敘事細膩含蓄，旋律跌宕有致，

非時下流行歌曲可比擬。歌者、聽者神遊於曲情樂韻之中不覺陶然，一曲唱罷如沐春風；難怪粵曲唱家自

覺與眾不同，自成一格；事實擅唱者必有其個人情操，學養品格自有修為。

隨著時代更迭，各式時尚玩意新興，許多傳統文化不經意被遺忘。在中文水平普遍低落之際，難得仍

有不少人愛護本土文化，回歸傳統。本世紀成立數以千計之粵劇樂社，正如雨後春筍，方興未艾，這股風

氣由坊間吹向黌宮學府，顧曲者涵蓋社會各階層各行業，更不乏學者與專業人士。今日粵曲再起風潮，無

疑是文化復興的一個好徵兆。

《戲曲品味》創刊之初，特闢「曲詞解讀」專欄，選一些著名曲本，挑出難解難讀的詞彙、成語、典

故，逐一加以闡釋，當中涉及前朝野史、仙凡故事、騷人墨客、草莽英雄以至古聖先賢，內容之豐富不

可盡數。不懂粵曲的讀者如重溫國文課本，饒有趣味；初學唱曲者則有助理解曲情，易於投入角色，演繹

人物感情。記憶中《山伯臨終》、《潞安州》、《錦江詩侶》、《幽媾》、《催歸》、《琴挑》、《蕭

情》、《紅葉詩媒》等曲，本人亦由此認識。

未幾，誠邀張文先生為本刊撰寫「有詞有義」專欄，每期以粵曲為題，分析其主題主旨，解釋曲詞的典故和含義，指出錯讀字音，或手民之誤，以訛傳訛的錯、別字；行文簡潔，深入淺出。專欄也寫曲社開局所見所聞，增加不少閱讀趣味。時值粵曲市道興起，曲譜需求甚殷，《戲曲品味》每期連載曲本加上「有詞有義」，正滿足讀者的需求。字詞辨正是一種專門學問，結合粵樂知識和演唱經驗，對曲詞的字裡玄機，解說得更為深入貼切，此乃張先生的優長和過人之處。本刊深慶得人。

過去十年，《有詞有義》刊出累積近百篇，收集資料非常可觀，喜聞將結集成書，是為文化人重要著作，亦是唱家必須研讀的好書，將可作為工具字典收藏備用。新書行將付梓，謹遵囑撰寫序文，以薦引佳作妙用，並祝賀新書出版一紙風行。

《戲曲品味》（電子版）編輯

廖妙薇

二零一七年二月

自序

《粵曲詞中詞》的初、二集相繼出版後，到有一些反應。

起先是《和絃樂友會》黃重山師傅，欲為屬下的學員，對粵曲曲詞作出一些補充而訂書，接洽結果，由出版社將六十冊拙著送入屯門。

其次，前年在中央圖書館舉辦的新書發佈會，有旅遊界的陳溢晃先生、戲曲界的岑美華小姐，以及黃慶中師傅的《餘興曲藝社》多位同學購書捧場。

盛意隆情可感！

之外，記得僑居溫哥華的施昌儀兄（香港餐務管理協會創會會長），去年初也曾飛箋傳訊，述及於當地購得拙著，正因彼此睽違十載，難得聚首一堂，幸賴書本得睹故人字墨，大可重溫昔日友情云云。

提起加國，居於彼邦的梁碧玉及阮眉兩位女士，亦相繼來電祝賀。前者為六十年代香港名伶，亦係作者於澳門綠邨電台的舊日同事，今雖年逾八十，登台唱曲仍未稍忘；後者乃著名撰曲家，近年流行的《七月七日長生殿》、《柳營步月》，以及《征衣換雲裳》皆是出自其手筆。

作者與阮眉女士素未謀面，亦無交往，彼憑《粵曲詞中詞初集》一書中取得聯絡，在電話中互相談論

中華非物質文化叢書‧文學類‧戲曲系列

《征》曲內容。

在下魯莽直言，曲中的「陣陣稻花香，恍似搖曳青紗帳」詞句大有語病，蓋「青紗帳」者，本喻株體長身的高粱，而直徑較為矮身的禾稻，高低立判，如何能夠與之相比呢？

對方默然。

走筆至此，忽接出版社潘主編來電，謂有商界耆英歐前輩及本港填詞名家鄭國江先生，欲邀作者依期前往酒樓一敍云。

聽罷心頭一凜，在下古稀微命，一介寒生，竟蒙方家青眼，受寵若驚，未克自已之餘，只好唯諾從命矣！

《粵曲詞中詞》三、四集的蕪文，皆曾刊登於《戲曲品味》月刊，與此前初、二兩集略異，而內容較為着重於「字音」、「民俗」（如粵語兒歌）及「聯謎」等，又是另類的表達方式也。

今集得到廣州才俊鄧偉堅先生贈詩，韋基舜先生及廖妙薇小姐賜序，更蒙書法家潘少孟老師，用「爨體書法」為封面題字等等。於此一併致謝。

二零一七年夏於新界元朗水車館里

《張文兄贈新著《粵曲詞中詞》有感》七律

屢見馮京作馬涼，
窮原竟委墨花香。
但知秉燭傾心血，
豈為療飢換稻粱。
抵掌何妨村酒濁，
譏時每現少年狂。
分明臧否抒胸臆，
歸讀晴窗意味長。

廣州鄧偉堅

編按：鄧偉堅先生為廣州青年撰曲家，廣東電視台主任編輯，著名粵劇曲藝大師秦中英先生之關門弟子，粵曲作品甚多，包括：《喋血睢陽》、《完璧歸趙》、《岳母刺字》、《隆中對》、《黑獄英雄》、《林則徐寫表》、《紅線盜盒》、《贈帶定情》、《連環計》及南音《雙龍會》等。加拿大一百五十周年國慶「萬千聲音、眾志一心」之粵曲創作比賽金獎得主。

潘少孟題詞

二簧梆子，行腔唸白，演唱嶺南樂府。曲詞音義表深情，歎文字訛傳失誤。

輒勞多日，今成三集，解惑疏箋訓詁。詞中詞著利歌壇，手執卷翻尋釋註。

調寄鵲橋仙題張文著粵曲詞中詞第三集丁酉初夏潘少孟倚聲

中華非物質文化叢書·文學類·戲曲系列

二篋梆子引腔唸白演唱嶺南樂府曲詞音義

表深情欵文字訛傳失誤輙勞多日今成三集解

煞疏箋訓詁詞中詞著利歌壇手執巻翻尋釋

註 調寄鵲橋仙題張文著粵曲詞中詞第三集 丁酉初夏 瀟少孟倚聲

（一）唱粵曲學中文

今人慨嘆香港青年中文水準低落，那末，相對於成年的長輩，又會如何？

大氣電波中，男女主持人紛紛傳出「懶音」，如「牙」如「藝」，如「眼」如「銀」，長期如此，教人耳朵吃不消；而教授與名嘴之類，也經常在電台唸其白字。筆者心想，他（她）們假如曾經練唱粵曲，以及對這方面有興趣鑽研，上述弊端可以完全避免。

唱粵曲不能存在懶音，否則有礙視聽，嚴重影響效果，這是「唱口」（歌者）對個人的起碼要求，如《文姬歸漢》之「噩耗驚聞」中的「噩」字，《胭脂巷口故人來》之「六載渺無魚雁返」中的「雁」字」等。導師若然聽得學員唱曲時出現「懶音」而置諸不理，是失職了。

教授把「漫漫長夜」的「漫」字唸成陽去聲，變了「慢慢長夜」。正確唸法係陽平聲的「蠻」，是為「蠻蠻長夜」。且看坊間有關流行已久的粵曲《摘纓會》，其中有「漫天烽火」句，是「蠻天烽火」的讀法。記得三十五年前，美國影星威廉荷頓曾拍過一套港譯為《漫天風雨待黎明》的電影，這裡的「漫」字，也是作為「蠻」的讀音。

「漫」字面讀作陽去聲，是《摘纓會》第一句「烽煙瀰漫」時，才是「慢」的讀音呢！

中華非物質文化叢書·文學類·戲曲系列

其次，名嘴與城市論壇的主持，先後說及「陰霾」這一詞語，同樣唸成「陰梨」，這是有邊讀邊，想當然的結果。

「陰霾」兩字多見於報章標題，天氣報告和股市消息常有用到，「霾」音「埋」，莫皆切。當煙塵蔽天又或前景並不明朗時，「陰霾」兩字隨時可以派上用場。例如「陰霾雲掩蔽清朗」這一句，見諸粵曲《雙仙拜月亭》；《二泉映月》亦有「陰霾掃盡春風吹」句；而資深的粵曲迷，當可記得當年冼劍麗在《馬上琵琶》裡，唱過「花塢城墻，寒霾滿佈」這兩句曲詞。

練唱粵曲對於提高中文程度有極大幫助，例如「平仄」問題，也從「平仄」而分出押韻的「上下句」，能夠了解這些文學上的基本功，經吸收而消化，而應用，之後無論個人的閱讀能力，表達能力以至寫作能力等，都可以事半而功倍了。

朋友們，你想提高中文水準，不妨參加粵曲班，一定能如所願。

原載《戲曲品味月刊》，二零零二年八月號（第廿一期）

（二） 唱粵曲學字音

執筆時，讀到報上刊載一位內地教授兼研究所所長的文章，標題有「飲鴆止渴」四個大字。

「鴆」乃「鳩」之誤，詞語並無「飲鳩」，只有「飲鴆」，後者音「朕」，是種毒鳥，羽毛有劇毒，經浸酒後，人飲之即死。李後主遭「賜酒」而身亡，所飲下的，正是這種「毒鴆」。

假如那位教授曾經接觸過粵曲的話，犯了上述錯誤是微乎其微的（外省人哼粵曲，並非奇事），此間有闊流行多年的《樓台會之良朋》，中段就有「此際烈酒穿腸如飲鴆」句，這曲《良朋》，幾乎愛好粵曲的朋友都曾唱過，所以，猜猜他們在唱這一句的時候，會否把「飲鴆」唸成「飲鳩」？

能夠藉此而學識中文生字，這就是唱粵曲的功勞了。

堂堂教授的中文竟然如此不堪，對於不懂粵曲而工作上須與粵曲拉上關係的又如何呢？且看以下一些實例：

（一） 數年前，報章娛樂版介紹「鳴芝聲劇團」，見報時變成了「鳴藝聲」，「芝」易作「藝」，相

信編輯是內地人，把與「芝」神似的簡體「藝」字，還原「正體字」作為「藝」字。出現嚴重錯誤，無異替人改招牌。

（二）二零零二年秋，某演唱會的海報，本來頭曲乃《百萬軍中藏阿斗》，壓軸則係《周瑜大戰蘆花蕩》，可是映入眼簾的，卻是《藏阿鬥》及《盧花蕩》。「斗、蘆」變了「鬥、盧」，這些有關歷史史實和地名常識，連中學生也不容易犯上；所犯者，簡體字固然是罪魁，外行人參與其中，不求甚解，「還原」後，於是出現了使人搖頭的結果。

（三）宣傳海報，屢屢出現這些錯誤文字，如《隨宮十載菱花夢》，「隋」誤為「隨」，《沈三伯與芸娘》的「白」變成「伯」，《落霞孤鶩》變了《落霞孤霧》等。

「隨、伯、霧」之誤，明眼者一看，便知這是外行人的傑作。

同樣，縅口是「監口」，參商讀「心商」，縮結音「挽結」，「潸然」係「三然」，屠岸賈（古），白居易（二），長頸鳥喙（悔），衣（意）錦榮歸，滿眶（非腔）熱淚，否（鄙）極泰來。

練唱粵曲，對你的中文程度大有裨益，信焉。

（三）　粵曲常識問答

　　二零零三年三月初參加了一家曲藝社於元朗區酒樓舉行的聯歡晚會，由於去年也曾來過，所以預知該晚的遊戲節目除了燈謎之外，尚有富於深度的粵曲常識問答這一環。

　　曲藝社名字叫「勵進」，而主持常識問答的張、葉兩位先生，他們分別以粵曲中的歷史、人物和地理事蹟，作為常識問答的內容。記錄所得，十則題目如下：

　　（一）中國歷史上，雙目重瞳者有三，其一係舜帝，次為楚霸王，那末，第三位又是誰人呢？

　　貼士：粵曲中常有以此君作題材。

　　（二）獨唱曲有《挑燈看劍》，曲詞亦有「挑燈送玉人」句，請問何謂「挑燈」？

　　貼士：昔日作照明者，並非今日所見之燈具，從箇中燃料可以找出答案。

　　（三）粵曲《三夕恩情廿載仇》頭兩句：「雲破月來花弄影，念郎苦讀伴孤檠」，「孤檠」是什麼呢？

　　貼士：與燈有關。

　　（四）《魂斷水繪園》中，董小宛離開人世之時，年齡若干？

中華非物質文化叢書・文學類・戲曲系列

呢？

貼士：正當盛年。

（五）洞蕭之「洞」字作何解釋？此題無貼士。

（六）《別館盟心》之中，有「我豈甘為花鳥使，但願長作護花人」這兩句，請問何謂「花鳥使」

貼士：范蠡訪西施，此中的范大夫就是「花鳥」的角色。

（七）《七月七日生殿》中，唐明皇稱楊玉環為「太真」，何解？此題無貼士。

（八）《絕唱胡笳十八拍》中，左賢王唱出「策馬長安」句，長安有個外號，請問叫什麼城呢？

貼士：與長安的外形有關。

（九）《趙氏孤兒之捨子存孤》中，莊姬公主的駙馬丈夫，姓趙，何名？此題無貼士。

（十）崑劇有劇目曰《滿床笏》，粵劇亦有同樣劇情者，此劇何名？

貼士：一闋頗為流行的粵劇（曲），描寫夫妻相罵者。

主持人發問之時，台下反應熱烈，正因搶答的人太多，兩支原子咪已不敷應用，以致形成混亂的情形出現。

現場有人對這些常識問題大加讚賞，蓋某些唱了半輩子粵曲的仁兄仁姐，從來不曾留意過，如今聽來

既新鮮，還覺得有增值作用呢！

答中問題者，可獲粵曲ＣＤ及西餅券各一張，另有塑膠「風鈴鳥」乙隻，算是獎品豐富了。

答案如下：（一）李後主；（二）將燈芯挑起；（三）燈柄，此泛指燈；（四）二十七歲（一六二四至一六五一）；（五）洞者通也，整支洞簫從頭至尾是相通的；（六）替皇帝選取民間美女入宮的使者；（七）「太真」是楊玉環做道士時的道號；（八）長安外形如斗，故稱「斗城」；（九）趙朔；（十）《打金枝》。

原載《戲曲品味月刊》，二零零三年五月號（第三十期）

中華非物質文化叢書・文學類・戲曲系列

翻閱資料，見有影印本的《粵曲名譜》共三冊，係韋八少（編按：即韋翁韋基舜先生，先生行八，故稱）於年前所贈，藍色封面，八開本，記譜整理者乃譚建、黃銳明及殷滿桃諸位，一九六二春，由中國戲劇家協會與廣東文化局刊行。

首冊《名譜》有曲十三闋，工尺譜點板，亦附曲詞，分別為：《苧蘿訪艷》、《前程萬里》、《胡不歸慰妻》、《陌路蕭郎》、《王妃入楚軍》、《怕聽銷魂曲》、《念念不忘》、《一代名花》、《紫坭留恨》、《再折長亭柳》、《風流夢》、《夜半歌聲》及《重渡玉門關》。

第二冊是《粵劇前期行當唱腔選》，簡譜且附曲詞，共為十五首：《仕林祭塔》（花旦曲，細明唱）、《留鬧學廣》（小生、花旦曲，美人昌與小生鐸合唱）、《寶玉怨婚》（小生曲，亞杞唱）、《陳宮罵曹》（武生曲，生鬼容唱）、《季扎掛劍》（武生曲，新華唱）、《夜困曹府》（武生曲，靚榮唱）、《舉獅觀圖》（武生曲，公爺忠唱）、《華容道》（歲生曲，靚榮唱）、《山東響馬》（小武曲，周瑜利唱）、《金蓮戲叔》（小武曲，亞沾唱）、《小娥受戒》（公腳曲，新保唱）、《魯智深出家》（公腳曲，公腳保唱）、《琵琶抱恨》（公腳、花旦曲，總生法與美人昌合唱）、《纖女會牛郎》（五生、花旦曲，廖俠懷與千里駒合唱）與《苦鳳鶯憐之余俠魂訴情》（五生曲，馬師曾唱）。

在這一冊卷首，有以下的〈前言〉：「粵劇過去的十大行當包括有：末（公腳）、淨（大淨、二花臉）、生（武生、正生、總生）、旦（正旦）、丑（男丑、女丑）、外（反派大花臉）、小（小生、小武）、貼（花旦、花衫）、夫（老旦）、雜（拉扯、六分）等。各行當各有不同特點的唱腔，而在調式、旋律、音域、音色上亦有不同的差別。」

第三冊係《香山大賀壽》，共分七場：（一）賀壽；（二）擺花；（三）插花；（四）水晶宮；（五）眾仙會齊；（六）紫竹林；（七）菩提岩等。

〈前言〉中有這樣的一段：「《香花山大賀壽》是傳統例戲之一同場面大、人物多、場次多且時間長（四小時），最後還接演「加官」及「大送子」作為煞科。

以往在每年農曆三月廿四日的田竇二師誕、三月廿八日的張五先師誕、四月初八的譚公爺誕、五月初八的龍母誕和九月廿八日的華光誕，戲班中人為了紀念先師或應主會的要求，上述誕日中例必演出一次。天上眾神齊到紫竹林向觀音祝賀，包括有觀音化身、爆桃及大灑金錢等神奇情節，內容述及觀音壽誕中，也括了砌字、武功、羅漢架、韋陀架等舞蹈和功架，綜觀全劇，是充滿了神話、吉慶和熱鬧的色彩。

原載《戲曲品味月刊》，二零零三年五月號（第三十期）

中華非物質文化叢書・文學類・戲曲系列

25

（五）　新年隨筆

農曆新年伊始，許多樂社都會選擇人日之後的某一天作為團拜，藉此搞些氣氛。蓋樂社主持人、樂師和「唱口」（歌者）之間，除了夜深的「夜消」之外，平時閒日，各有各忙，根本難得一敘，而今來個新春團拜，正好談曲研藝，聯絡感情。

團拜之日，時間多從下午二時開始，唱曲至五時許，稍後在酒樓晚飯，一眾「唱口」科款宴請各位音樂師傅，答謝彼等年來拍和辛勞；到了七時許，晚飯完畢，原班人馬重新歸隊，再唱夜場。

團拜日屬特別組局，與往常的固定會期有別，後者每周操曲一次，僅三至四個小時，曲目約為七至九首，倘若時間充裕，再加一闋十來分鐘的獨唱曲無妨。

但前者的團拜另具深義，新年新氣象，許多平時難得一見的兄弟姊妹們能夠再次碰頭，寒喧一番，互相恭喜之餘，人人手上早已準備好多封饋贈給各位音樂師傅的利是。份量不論多寡，十元廿塊有之，五十和百鈔亦見，出手能否闊綽，得視乎每人個性而定。整體而言，由樂社（店方）所封贈給予樂師的「開工利是」，百金可以預期，而一般阿姐，廿元已算交代。

正如某些子喉「唱口」，彼等皆係樂社成員，但因工作時間以及生活環境，平日無暇唱曲又或不敢作

出相當消費（唱曲費用高昂），所以，只能一年一度作燕歸來，向教曲師傅請安，恭喜幾句之外，也順帶唱番首曲，消費三兩百金，算是盡些棉力，對樂社給點貢獻，如此而已。

通常暌違已久，人家或會詢及：「點解，以咁耐唔番嚟呀？」

為了有個完美答案，她們多會滿面笑容，以這樣一句說話回答：「係呀，今日『番面』吖嘛！」

知道對方答案而了解箇中含意，自然一笑置之，但旁人不知就裡者，可能滿腦疑惑，唱曲就唱曲，甚麼「番面不番面」，到底意何所指呢？

說到這一層，就得要明白一下民間語言的學問，「番面」也者，相等於新娶媳婦「三朝回門」，也就是文言詞語的所謂「于歸」了。

一曲《大審》裡，身為巡按的蔡伯喈，向犯婦人竇娥問話：「你可曾配婚呀？」

犯婦人答以「于歸十六配鴛鴦」句。

「唱口」向人家答以「番面」，非指燕爾新婚，實係「回娘家」的另一稱謂罷了。

回到娘家，和同門師姐師兄合唱一曲，際此新年期間，拿起曲本目錄，倒是大費躊躇，古老的又嫌陳舊，有些嶄新而又流行的曲目，卻又未必人人懂得，但曲還是要唱的，唱些甚麼好呢？

一般來說，粵曲儘多春花秋月別恨離愁的作品，撇盡諸般不是，選擇還是有的，例如：

中華非物質文化叢書・文學類・戲曲系列

意頭極佳的《花開富貴鳳凰台》、兩情相悅的《花田錯會》、允文允武的《狄青夜闖三關》、充滿詩情畫意的《還琴記》、唯肖唯妙的《天官拒情》、恍似喁喁細語的《金枝玉葉》、天從人願的《喜相逢》、一見鍾情的《琴緣敘》、溫馨旖旎的《艷曲醉周郎》、有若枯木逢春的《靈台夜訪》及忘年相戀的《半生緣》、曲意纏綿的《七月七日長生殿》和輕鬆諧趣的《對花鞋》……等。

上述曲目僅舉隅一二，新年期間選唱適合的粵曲，少卻了多愁善感，哭哭啼啼，聽起來感到安然，身心舒暢得多。

名曲熱唱

社團粵曲，來來去去都是那三幾百首，非此即彼，變化不大，圈中人遂有「十大名曲」的口頭禪。

（廣州人稱為「牛熟肉」）

所謂「十大」，並非固定數字，而係指一些舊時曲目，例如《一曲琵琶動漢皇》、《望江樓餞別》、《狄青夜闖三關》、《紫鳳樓》、《還琴記》、《琵琶行》、《樓台泣別》、《釵頭鳳》、《落霞孤鶩》、《十繡香囊》等。

「十大名曲」雖嫌舊調陳腔，正因為旋律流暢，曲詞優美，好曲不厭百回聽，所以歷久常新，屢唱不

轆，得名未始無因；有人以為舊曲不合時宜而鄙棄之，是不智的，事實上，休謂舊曲無難度，要唱得好並非容易的呀！

舊曲之外，年前也曾風行一時的曲目，如《絕唱胡笳十八拍》、《碎鑾輿》、《七夕銀河會》、《破鏡待重圓》、《孝莊皇后之情諫》、《李後主之勸藥、歸天》、《聲聲慢》、《絕情谷底俠侶情》、《驚破霓裳羽衣曲》及《北地離歌》等，皆已被視為過氣，代之而替上的，是零六年全城熱唱的幾闋：《白蛇傳之天宮拒情》、《孝莊皇后之密誓》、《董小宛之江亭會》、《秦淮冷月葬花魁》、《武則天之踏雪尋梅》、《新霸王別姬》、《趙五娘千里尋夫》、《天涯別恨長》及《南唐殘夢》等。

新曲熱唱，並無難度，「唱口」只須購備錄音帶，按照曲詞練唱以至熟習，即可上樂社「夾其鑼鼓」操曲去矣；不過，音樂師傅的壓力較大，尤其是「頭架」，倘若對新曲從未接觸過者，並不了解原曲的節奏，玩起樂來，縱然功力深厚，可以隨譜奏音，但對新曲畢竟陌生，所以身為樂師者，閒來要多看多聽，勤於「做功課」，以補個人不足，方為上策。

原載《戲曲品味月刊》，二零零七年三月號（第廿六期）

中華非物質文化叢書·文學類·戲曲系列

（六）　新年該唱何曲

農曆新年又或某些喜慶的日子裡，唱粵曲時該選些甚麼曲目？這是一個富趣味性的話題。

多年前，筆者曾為新界某會商會成員，是年春節聯歡，與一位康樂主任共同處理席中播出的音樂聲帶事宜。這位主位是個戲曲迷，尤其喜愛獨唱，因此經他所挑選的，就有《昭君出塞》、《碧海狂僧》、《龍鳳燭前鵜鰈淚》、《願為蝴蝶繞香墳》等，要不就是《山伯臨終》、《玉河浸女》和《周瑜歸天》了。

一連串的盒帶，根本就是「喪歌」，詢之為何要作如此安排，曰：「好歌不厭百回聽嘛！紅線女、何非凡、新馬仔及陳笑風，你話佢哋唔好聲乎？」聽之啞然，亦感啼笑皆非，因為這是春節，現場要有新年的氣氛，以上名伶唱得縱然再好，但一些關人坍屋和哭哭啼啼的聲音，這般環境，到底不合時宜呀！

意頭全欠吉利，聽來不是味兒，高層的主席似乎患了失聰，對此又不甚了了，主任大權在握，一意孤行，他人難以置喙，於是乎整家酒樓大廳，使人幾疑身處靈堂。

多年前的往事，歷歷在目，到了今天，仍然有睏在夢中者，人家生日，他老實不客氣的唱其《帝女花之香夭》；朋友婚宴，也不避忌《楊翠喜》（分飛燕）；人家異族聯姻，也來兩句「異國情鴛鴦夢散，空

餘一點情淚濕青衫」；而年前有曲藝社新成立，某電視諧星竟然苦臉澀喉的唱其《招魂》呢！

大煞風景，莫此為甚！

雖云粵曲多是慘情悽怨，涕淚漣漣之作，但此中也不乏溫馨歡笑作品，所以新年時間要唱的話，仍有許多曲目可供選擇，如《花田錯會》、《打金枝》、《贈荔》、《拾釵》、《金枝玉葉》、《傾國名花》、《艷曲醉周郎》、《洛水夢會》、《鐵掌拒柔情》、《錦江詩侶》、《鐵馬銀婚》、《洞庭十送》、《蘇小妹三難新郎》……等等。

相反，一些例如《蔡文姬之絕唱胡笳十八拍》、《蘇小小離魂》、《樓台泣別》、《魂斷水繪園》、《重台泣別》、《沈三白與芸娘》、《夢會梅花澗》、《魂歸離恨天》、《潞安州》、《一把存忠劍》、《李後主之歸天》以及《蘇東坡痛喪朝雲》等曲目，容易惹人傷感，新年期間就以免唱為佳了。

原載《戲曲品味月刊》，二零零三年年二月號（第廿七期）

中華非物質文化叢書・文學類・戲曲系列

（七）唸口白須投入

操曲時，嘗見有人在唸白，出現若干弊端，其一是《碧血寫春秋之驚變》中「白欖」一段；其次乃《文姬歸漢》的口白內容。

且說前曲中的白欖本是第三者的僕人代勞，可是唱平喉的小姐，大概以操曲費用昂貴（每位超過一百五十元），不唱白不唱，把「白欖」也全唸，實行連汁都撈埋，這按照「唱口」（歌者）的算盤哲學，有賺了。

此中先有兩句「沖頭」上的口白：「少爺，不得了呀少爺。」之後才是一段「白欖」曲詞：「橫禍突飛來，嚇得我心神全不守……佢雙目露凶光，鋼刀執在手，我倉皇來稟報，少爺你及早避風頭。」

按照曲情，前半段的語調須不疾不徐、吐字有力；而後面幾句語則加速，同時唸來更要清晰，絕對不能因為加速語氣而含糊其詞，方為合格。

可是，當這位小姐在唸白的時候，一派輕浮、滿嘴油腔，加上眉目間有些古怪表情，使人覺得她上並非在唸「白欖」，而是搞笑成分居多。

「白欖」唸過，旁人嘻哈絕倒之餘，她又立即轉過本來角色，還原為男主角的身份了。

另有《文姬歸漢》也有類似情形，曲詞中的若干口白，是左賢王近身侍衛說的：「啟稟大王，漢使車馬臨門，恭請娘娘回邦就道；漢使再三催駕，說道若不啟程，則回報天朝，興師問罪。」

此曲另有其人飾演侍衛，但唸白時語調低沉，也顯得陰陽怪氣、軟弱無力，驟聽起來，不類鬚眉男子漢，反似太監與宮娥。和前曲一樣，這些搞也帶出連串問題。

其一是欠缺嚴肅，蔡文姬別胡歸漢，兩個兒子嚎啕痛哭，苦苦哀求娘親留下，文姬恍如刀割，於心難忍，倒是左賢王硬下心腸，張開左、右手，分別把七歲和五歲的兒子從後抓起，大步踏轉回頭。

這般情景，天地為之動容，旁人能不悲乎！

其次，侍衛得知主母即將離開，正是舉國同悲當兒，他縱不淒酸欲涕，也會難過黯然，試問他可以整蠱做怪嗎？

所以，勿論唱口或學員當有此超越常規的表現，筆者認為還是那一句：「導師有責。」

原載《戲曲品味月刊》，二零零二年十二月號（第廿五期）

中華非物質文化叢書・文學類・戲曲系列

（八）「韓信關」及其他

問答遊戲，雅俗共賞，有以韓信關為內容者，試錄之、聊博讀者一粲。

話說某曲藝社的春節聯歡晚會中，有常識問答這一環，主持人發問了十則題目，首題是粵曲《情劫未央宮》裡，韓信為蕭何及呂后所賺，被害於未央宮，請問韓信當時幾歲？

台下回應數字紛紜，三十五有之，四十八有之，三十歲、四十歲……等，不一而足；主持人給貼士曰：「日者（相士）及方術界中人，俱稱此年齡為『韓信關』。」

席上客人舉手答曰：「二十九。」彼也述以理由，是韓信逝於英年，能夠稱為「關口」，想來應該不逾三十，既然不過三十，那當然是「二十九」了。

答案無誤，推理完全準確，獲獎者乃元朗「樂太平曲藝社」社長王任全先生，獎品有慳電燈膽乙個及美心西餅壹打。

其餘九項問題，亦頗富知識性，並錄如下：

次題為：《昭君出塞》的王昭君，有稱之為明君或明妃，何以改名？這裡的貼士是避諱，但所避是誰人之諱呢？

題目之三：京劇《天雨花》經改編為粵劇，何名？（貼士：劇名七個字，與「花」字有關）

第四題：董小宛有一別稱，何名？（貼士：粵曲《魂斷水繪園》曾有三次提及）

第五題：《樓台泣別》有「何處問君平」句，請問君平是誰？（貼士：是個術士。）

題目之六：粵曲《同是天涯淪落人》，有「商人重利輕別離，前年浮梁買茶去」之句，此處的「浮梁」作何解？（貼士：中國著名的產茶地，三字）

第七題：粵曲《秦香蓮之投府救雛》，有「我哋同上綺樓，浮一大白」，這裡的白字是指什麼？

題目之八：《林沖雪夜上梁山》，其後他在梁山泊的位置排行第幾呢？（貼士：梁山一百零八好漢中，林沖排行廿名之內）

題目之九：《驚破霓裳羽衣曲》的「漁陽鼙鼓動地來」，請問何謂「鼙」與「鼓」？（貼士：「鼙」鼓」乃指戰鼓）

第十題：《蝶影紅梨記》中的「聖人都有話，億則屢中」，請問：「億則屢中」此語出自何書？（貼士：與孔夫子有關）

由於問題都是環繞著粵曲內容而發問，而與會者盡多曲藝界中人，所以聽來倍感親切投入，在回答時亦頗為踴躍發言。

中華非物質文化叢書・文學類・戲曲系列

答案如下：（一）二十九歲；（二）晉武帝司馬炎，時人為避其父司馬昭諱，是以改昭君為「明君」或「明君」；（三）《紅菱巧破無頭案》（對花鞋）；（四）青蓮；（五）嚴君平，本姓莊，因避東漢明帝劉莊諱而改姓嚴，所以嚴君平就是莊君平了；（六）景德鎮；（七）酒杯；（八）第六位；（九）「鼓」乃大鼓，「鼙」指小鼓；（十）《論語》。

原載《戲曲品味月刊》，二零零四年四月號（第四十一期）

（九）　懶音問題

經常到社團探班，看曲本，聽唱詞，發覺有若干「唱口」（歌者）在操曲時，口吐懶音而不自覺，之後再有類似同樣曲句，懶音情況依然。

斯時也，授曲師傅未有予以糾正，旁邊的聽眾，耳朵明顯受罪，說來誠屬憾事。最常見的，是《紫鳳樓》裡「十三載淚眼看花」句，此中的「眼」字；《蝶影紅梨記》口白時「咁啱啦」的「啱」字；《七月落薇花》有「藝海痛星沉」的「藝」字《夢會驪宮》那「莫問疑真疑夢，且看作瘦減顏容」的「顏」字；《銀婚鐵馬》中「銀屏公主」的「銀」字等都是。

何謂懶音呢？

以越王勾踐的「勾」字為例，可唸「溝」或「鉤」，但不宜唸作「歐」。當唸這「鉤」音時，兩頰須先稍為用勁，並向前伸，嘴唇雖非全合，但唸音顯得鏗鏘有力，這稱為「下顎音」。

至於將「勾」字唸成「歐」音，上唇輕舒，下唇完全伸前，形似合攏，這樣口部毋須用力，也可將字輕輕吐出。

後者的唸法，也就是所謂「圓唇音」的懶音了，當然，過去電視台「一筆out消」中的out字，不在本

文討論之列。

記得千禧年冬，筆者曾應特區衙門邀請，參與某個地區的粵曲比賽擔任評判，當為「獨唱組」評分時，有位具極高水準的年輕朋友，平子喉唱《狄青闖三關》，如按表現，應予滿滿的百分為合，可是，筆者只給分九十五，換言之扣了五分。這五分到底扣在何處呢？

答案是在口白中「岳王對我恩重如山」這一句。

原來，該位年輕朋友唸到岳字時，不用「下顎音」而用「圓唇音」，變成了「安」字的陽入聲，於是聽在他人耳中，這個岳音就成為陰陽怪氣的懶音了。

雖然如此，扣了五分，他仍屬最高分而穩拿獎項第一名，不為次名所超越，說起來這是他的幸運。

話接上文，其他的如危險的「危」，優雅的「雅」，呃騙的「呃」，額外的「額」，牛奶的「牛」，牙痛的「牙」……等等，如果唸成「圓唇音」的話，都屬懶音了。

原載《戲曲品味月刊》，二零零二年五月號（第十八期）

粵曲詞中詞三集

（十）粵曲問答遊戲

壬午年春，參加了一家曲藝社於酒樓舉行的聯歡宴會，是夜筵開十五，友聚百尺樓頭，齊賞絃韻歌聲，現場環境非常熱鬧。

台上好手獻曲，既《花田錯會》，亦《賦詠白頭吟》；有《瀟湘禪訂》，更《夢會太湖》，之後《竊符救趙》，復聽《西樓訂盟》……等，演唱者歌喉出色，眾樂師顯然落力，玉振金聲，聽曲者為之大樂焉。

開席時刻，抽獎節目之餘，更添問答遊戲，主持人擬出十條與曲藝有關的問題，以娛坊眾。問答題目頗富知識性，記錄如下：

（一）粵曲《觀柳還琴》有句「何郎傅粉」，請問何郎名叫什麼名字？貼士：三國時人，乃曹操女婿。

（二）粵曲有《霸王別姬》，請問楚霸王告別虞姬兩自刎烏江之時，年歲若干？貼士：正當壯年。

（三）《落霞孤鶩》中的「鶩」是什麼？貼士：一種鳥類。

（四）粵曲《落霞孤鶩》根據同名小說改編，請問小說作者何名？貼士：三、四十年代著名作家。

（五）《易水送別》和《易水送荊軻》兩闋粵曲，每見有「秦關」一語，請問「秦關」何所指？貼

士：荊軻入秦時必經之地。

（六）《鐵馬銀婚》中。頭三句：「泣晚風，一縷閒愁不自控，前程呀一夢中」，這裡「風、控、中」的韻腳之屬於什麼韻？。貼士：粵曲五十韻之第二十二韻。

（七）《大斷橋》中有「二月西湖託所天，五月端陽生禍變」句，請問「所天」是啥？貼士：女士們最親近的人。

（八）優質的二胡樂器，有用「紫檀木」製成，請問本港僅存一棵高大的紫檀樹，位於何處？貼士：港島區。

（九）《竊符救趙》中，信陵君何名？貼士：戰國四公子，分別是春申君黃歇，平原君趙勝，孟嘗君田文及信陵君等。

（十）《打金枝》首句是「民間淑女工四德」，何謂四德？貼士：是古人所謂的「三從四德」。

當主持在台上出題時，筆者縱目四觀，與會者多為圈中人士，彼等答題既快而準，偶有具爭議性之答案或拉鋸數字，補答之聲此起彼落，使宴會平添不少歡樂氣氛。

問題答案：（一）何晏，（二）三十一，（三）野鴨，（四）張恨水，（五）函谷關，（六）農工韻，（七）丈夫，（八）中環政府總部門外，（九）魏無忌，（十）婦德、婦言、婦工、婦容。

原載《戲曲品味月刊》，二零零二年五月號（第十八期）

中華非物質文化叢書・文學類・戲曲系列

（十一）「懶音」及其他

之前在此談過「懶音」，想不到近來偶往藝社聽人操曲，發覺歌者在唱曲又或唸白時，口出「懶音」的情形已達驚人地步。

有旦角唱《三夕恩情廿載仇》的白欖一段，當唸至「你心內有隱衷，眼中浮淚影」的時候，箇中的「眼」字，而唸作「晏」字的陽上聲；有人唱《風雪磨房會》，對「天本無情聾且啞，三娘有恨咬牙吞」裡面的「咬」字和「牙」字，唸來不正確，同屬「懶音」。

這子喉所唱出的「咬」字，正是「拗」字的陽上聲，而非「肴」字的陽上聲，後者才是正確；而接著的「牙」字，本來是「雅」字的陽平聲，但歌者唱曲時，卻將之唸為「呀」字的陽平聲，一音之差，詰屈聱牙，顯然失之毫釐。

同樣的例字是《銀河情淚》，女角把牛郎夫這一句中的「牛」字，唸作是「歐」字的陽平聲，其實這裡的「牛」字應為「藕」字的陽平聲才合。

上述曲詞中的「眼」、「牙」、「咬」、「牛」等等，歌者唱來漫不經意，又或完全掉以輕心，很容易就會錯唸，導師在旁聽到，亦無替之更正，所以，導師不認為有錯（可能不懂），當大家都不當作回事

的時侯，日久積習，糾正倍感困難。

更嚴重的，是每天在空氣中傳遞訊息的電子傳媒，那管是學富五車的名教授，又或是負責播歌的節目主持，每天在製造「懶音」，一般市民聽在耳朵和記在心頭：「車，呀邊個都係咁講啦」，於是有樣學樣了。

這之間，例如藝術家的「藝」字，英國首相貝理雅的「雅」字，危險人物的「危」字，岳飛的「岳」字以及顏色的「顏」字等都是。

以上若干文字當「懶」而成「音」，順口且不傷腦筋，很容易從口中飄出，是為「圓唇音」；但要唸來正確無誤的話，畢竟需要費點勁，張動下顎而稍為用力說出，是為「下顎音」了。

記得多年前，筆者曾與官方電台一位高層共席，希望他作為領導人能對此加以留意，怎知這位總裁級人物，皮笑肉不笑的，以「電台並無指引，不能要求員工這樣做法」云云，簡單的一句，就把身肩教育市民的責任輕輕卸過，官僚官腔，圓滑得可以。

播音如此，電視台亦好不到那裡，經記者又或主持人的口中，「懶音」源源送上，這些現象使人搖頭。

談到字正腔圓，要懷念的只有一個「鍾大哥」。

原載《戲曲品味月刊》，二零零三年十二月號（第三十七期）

中華非物質文化叢書・文學類・戲曲系列

今人學唱粵曲，除了興趣所及，亦可消磨時間，更藉此增加文學知識，從而提高個人的文化修養等等。

一籃子的好處說不完，而我們身為廣東人，對自己的音樂曲藝也全不關心，顯然說不過去，所以應該去珍惜前人遺留下來的寶貴資產；再者，學懂了唱粵曲，有機會公開哼幾句「棄山居，此日紅塵再訪」，又或「霧月夜抱泣落紅」之類的曲詞，閣下肯定為人矚目，是焦點所在了。

因為要唱好一首流行曲，相信三日可成；但要把一闋粵曲唱好，三個月也未必能夠做到，正因演唱粵曲難度高，偶爾露一手，着實教人刮目相看，正是廣東人唱粵曲，字字感應，句句人心。要循正道而又能夠達到速成的話，參加社區中心的「會堂學唱」，該是終南捷徑。

目下許多社區中心都有粵曲班之設，每月四堂，學費僅約二百鈔，從「嗌聲」練氣，分段選唱以至全曲群唱，都包括了在這三數小時之內，所以區區學費顯然超值，而且隨時可以踏其「台板」，這是重要一環。

「會堂學唱」，過程大致如下：

首個小時，導師教「嗌聲」，從「合、士、乙、上、尺」嗌起，聲音繼續高吭，是「工、反、六、五、生」的調子，箇中處理，既紮帶收腹，亦換氣沉腔，正因社區中心空間較多，這種齊齊練聲方法容易發揮，導師在旁，也會一一為之作出指引呢！

第二階段是群體合唱，而在合唱之時，導師又按每個段落而加以詳細講解，甚至旁及「這個腔」、「那個韻」的斟酌一番，倘若學員能夠心領神會，勤做筆記，這就是學唱最起碼的基本功了。

第三小時是抽簽挑選學員作對唱，也是「踏台板」行出的一步，每次由平喉與子喉各一上台，其中若有發音不正，吐字不清又或錯誤拉腔等等，導師會即時糾正，「踏台板」時，神態與儀容俱在學習之列，同時也得要習慣面向群眾。當台下所有同學都成為觀眾的時候，台上的練唱者當然感到壓力，但這種壓力會隨著時間而減少甚至消失，到了他日需要參加公開演唱時，那種心膽怯，騰騰震的感覺，自會一掃而空。

原載《戲曲品味月刊》，二零零三年十二月號（第三十七期）

中華非物質文化叢書・文學類・戲曲系列

（十三） 操曲之忌

題目的所謂「忌」，第一項為「忌亂用手機」，可說是全人類通用。

方今手提電話流行成風，幾乎人手一具，而能夠保持公德者絕少，人家清唱，靜場以至錄音，都不希望有其他噪音滋擾，但缺乏公德心的某些人，不知關機以及留言信箱為何物，只求自己方便，手機一響，照例「喂喂」連聲，甚至肆無忌憚的大談特談，唉！如此行徑映入人家眼簾，不把你看扁才怪。

其次是「忌隨意交談」，這與第一忌有相似之處，試想想，歌者二、三百元唱首曲，你卻東家長、西家短的在閒話家常，歌者心裡嘀咕，倒也無可奈何。牆壁上張貼的「歌唱時間，請勿喧嘩，多謝合作」的提示，形同虛設。

第三忌是「人唱佢又唱」，這種例子常見，犯上如此毛病的，多見來自探班的友人，有些倚熟賣熟，甚至恃老賣老，因為對某些「唱口」的歌藝不作認同，又或認為她（他）們唱不出該曲的味道，情不自禁，附和的引起吭來。

問題來了，凡人類有自尊心，你閣下因為糾正對方的腔口而義務補上一把，可是任何「唱口」都不作

如是觀，彼等認這般做法無異找碴，亦近乎於挑釁，從產生不滿而極容易增加彼此間的誤會呢！

唉！正是何必！

忌諱之四是對部份樂師而言。許多時，每當演奏七字清中板又或士工慢板的時侯，先前那一句中板板面或慢板板面，需否在此之前奏出（最常見的是《六月飛霜》起初一段），某些掌板仁兄甚或頭架師傅，偶有說出「駛唔駛俾個序（嘴）你呀」這一句。

若然者不苟言笑，一臉正經，對方的「女唱口」會視為正常交談，須序（板面）與否，盡可按照個人意願來回應；可是，有些師傅顯然不知自愛，道出這語帶雙關的說話時，伸長頸項，嘴巴翹得高高，更嘻皮笑臉的眯起雙眼，一副猥瑣而又類似「吃豆腐」的表情，智者所不為，但在某些樂社偶然可以見到呢！

原載《戲曲品味月刊》，二零零三年三月號（第二十八期）

中華非物質文化叢書・文學類・戲曲系列

（十四） 淺話「平仄」

方今年青學子，多不知「平仄」為何物，偶然談起，亦會視之為遙不可及的天書，鮮有作出這方面的興趣和學習，因此不辨聲韻者正多。

有人搞不清楚平聲與仄聲，筆者認為全無難度，要達至起碼的認識，簡單快捷，半小時內即可學會，較為容易處理。

方法如下：

首先要知道，從一至零這十個數目字之中只有「三」與「零」屬平聲，其餘的全是仄聲。

好了，當明白「一、二、四、五、六、七、八、九」全是仄聲，而「三」和「零」屬於平聲的時候，可就日常生活語詞和戲劇曲目，用作模擬出平仄的諧音，以數目字來替代，例如：

香港「三九」、合砵「三四」、飲茶「九零」、琴挑「零三」、睇戲「九四」、遊湖「零零」、食飯「二六」、斷橋「二零」、豬肉「三六」、登台「三零」等。

又：沈園會（九零二）、五羊城（五零零）、八達通（八二三）、還琴記（零零四）、公信力（三四二）、紫鳳樓（九六零）、透明度（四零二）、雨中緣（四三零）、風流夢（三零二）、潞安州（六三三）等。

又：霸王別姬（八零二三）、朱弁回朝（三二零零）、山伯臨終（三八零三）、紅葉詩媒（零二三零）、殘夜泣箋（零二二三）、文姬歸漢（零三三四）、十繡香囊（二四三零）、錦江詩侶（九三三四）、劫後描容（四二零零）、鐵馬銀婚（四五零三）等。

「全仄」的笑話

「全仄」的意思，是某標題又或寫作行文之時，整段字句的文字都屬仄聲，僅三、五字的，問題不大，但倘若字數眾多，個個都係仄，讀起來顯然平鋪直敘，沒有了平聲，欠缺跌宕抑揚，聽覺效果也差極，不足取了。

手頭有些剪報，首先是自稱「公信力第一」的報章標題：「訂造首飾店實現顧客願望」，十一字全仄。

其次是某愛國報章向水務署署長的一篇訪問，題目是「為香港水務事業奮鬥近四十載」，全十三字，僅次次字的「香」為平聲，其他都屬仄音，唸來十分拗口，是病句了。

例子之三，年前本港有六位來自不同城市的表演藝術家，攜手參與中國傳統戲曲的「獨腳戲」，此間報章在報導時，有「六齣獨腳戲為戲曲做實驗」的標題，十一字全仄，蹩腳之至。

又有位大學教授在某專欄，分別兩天的標題是「歷史電視劇與歷史」和「劇與戲曲的結合」。這樣的命題，字字皆仄，了無生氣，看了令人打呵欠。

中華非物質文化叢書・文學類・戲曲系列

49

例子之五，年前夏天，曾有機構在某廣場舉辦娛樂活動，名堂是「舞動樂韻仲夏日」，這七字全仄的

旗號，不通之外，顯然「有病」。

例六，有談論戲劇的作家，某日專欄標題為「愛國戲院與看戲贈品」，九字全仄。

要為這些「全仄」而作出解決方法，倒很簡單，「載」就是年，「與」、「和」同義，上述的娛樂活

動若改為「舞影歌聲迎夏日」，肯定完整得多。

「全平」趣話

「全平」的例子也有，影星蕭芳芳三字，正因屬於陰（上）平聽來不覺得怎樣，但寶島曾有明星日

「秦祥林」者，此三字屬陽（下）平，唸起來拗口，是極差的取名。

記憶中，也曾有位名流女士，名字叫「其濂」，她「錢」姓，夫家姓「黃」，這四字連唸，就有「呼

呼呼呼」的感覺了。不過，勿論自選又或替人命名，「全仄」與「全平」俱不可取，宜平仄有之為佳。

手頭上有一份關於「全平」的短文，字字皆作「陽平」聲，雖屬戲文，亦堪一噱，此乃內地撰曲家黃

政致君所作，錄之聊博讀者一粲。

陵園填詞奇聞

余文人同傻雄齊遊陵園，吟吟尋尋，同填紅棉長詞。然而傻雄蒙查查，渠從來毫無填詞才能，還然猶

猶疑疑，連連搖頭，佯言頭暈，行來危危乎。

余文人連忙行前，同傻雄搽油，傻雄搖頭唔搽。余文人言：「唔搽成年頭暈，搽完人神連隨唔同。」

傻雄聞言嗤嗤棚牙，難辭隆情，容余行前搽油。搽完渠頭，傻雄求求祈祈填完紅棉長詞。然而，長詞

填成吟哦蠄蟝題材，余文人吟詞連連搖頭。

傻雄難為情，無言，離園而行。

原載《戲曲品味月刊》，二零零八年四月號（第八十九期）

（十五）　談「正字正音」

有作者潘先生在免費報章專欄，非議電視台周末播映的《最緊要正字》節目，認為彼等以「韋」姓應作圍、「華山」要改讀為「話山」，以及大律師「李柱銘」的讀音該係「李柱名」為合的說法，甚為不滿，並譏稱之為「偽廣韻派」等等。

作者又說，上一輩人極有學問，當為自己兒女命名之時，決不可能弄錯云云。

按理，一眾學者聯合製作該節目，旁徵博考，據典引經，對於每字每詞的來歷，都經過查證然後予以肯定，因此，態度正確，成效也是有的。但專欄作者不領情，日前多天發炮狂轟，認為應以今人讀音作準，從而將人家的努力付出否定了。

筆者在想，這樣做法不單止毫無必要，而且也有失個人風度，假若不求探討而只存心找碴，這固然是研究文字工作者的遺憾，也屬悲情。

與上述相似的例子甚多，要糾正之，「君子好逑」當然不是「君子耗述」，「義薄雲天」正是「義迫雲天」；聯誼會的「誼」，人人有邊讀邊，都唸「宜」音，其實此字無平聲，應該讀「二」，「韻腳」原係「運腳」，不作「尹」字音；南朝詩人「庾信」本為「遇信」，用作姓氏不可讀「魚」，「寓」音才是

準確。

至於名人「李澤楷」，末字唸為「街」音，值得商榷，而讀作「佳」音的，是那生長於山東曲阜孔廟之前的一棵「楷樹」（此樹移植他省，不能生存），捨此之外，只宜唸成「苦駭切」的「陰上聲」。相信讀者朋友幼年求學，小學老師在啟蒙導時，也會指出「楷書」和「楷模」這些詞語的正確唸法吧！

正因人們對於一些單字不甚了了，也就積非成是的誤解下去。今日有心人營造出有意義的文化節目，按理只會有鼓掌的份兒，但旁觀者在側潑其冷水，如此這般，應可免則免。

委實說句，假如不曾收看過該節目，你會知道民間俚語「起晒踭」第三字的寫法嗎？這個「踭」要唸為「剛」字的陽去聲，近乎「鋼」音，就是俗稱蟹鉗的寫法；又如春秋時候本名伍員的伍子胥，此中的「員」字音「雲」，是為「伍雲」的讀法，現代青年少翻書，若不常常收看這類文化節目，到底從何得知呢？又例如二月中旬一輯，有「緋聞」一語，今人皆云「匪聞」，節目主持人正之，道出「非聞」才是準確的讀音呢！

又正如跳蚤市場」一詞，人多以「跳失」稱之，那「蚤」分明是個「早」字，許多部頭小說仍見。有讀過《水滸傳》的，對於綽號「鼓上蚤」時遷這個人物，當然不會陌生。今人「蚤、虱」不分「跳失市場」言猶在耳，如此因循下去，傳媒機構身肩社會文化使命，對此正字錯讀的歪風，寧無些微責任感乎？

中華非物質文化叢書·文學類·戲曲系列

談到姓氏方面，得要尊重對方主角本人，倘若對方堅持自己的「費」是「肺」而非「痺」；姓查乃「茶」

而不讀「揸」；任姓不會唸之成「吟」；姓於要讀為「烏」（如旅美作家於梨華，六十年代有《再見棕

欄》小說，風行港、台），以及「繁」姓要唸作「婆」音等，就不必拘泥，彼等認為是啥就是啥，從俗可

也，爭拗絕無意義。

有邊讀邊的謬誤

記得任劍輝與芳艷芬也曾唱過一闋《多情孟麗君》，曲中先後兩次出現「酈明堂」，此係孟麗君為了

女扮男裝，在朝廷任職宰相時唱用的男性化名字；又新馬師曾和崔妙芝合唱的《風流天子》亦然，男女主

角「有邊讀邊」分別將「酈」字唱成「麗」音，不確。

「酈」字在唸作地名時，當係「呂友切」，陽平聲，音「離」；而作為姓氏，乃屬「郎擊切」，陽入

聲，音「歷」了。

今有「酈亭」，在河北涿縣西南，明人汪始亨曾寫過《過酈亭》詩；而古代「酈姓」名人，秦漢間

「酈食其」（音歷自基），好讀書，家貧苦落魄，人稱狂生。彼曾助韓信襲齊，後遭齊王田廣烹之。北魏

的水文地理學家「酈道元」，有名著《水經注》傳世。

又記得《海瑞傳之碎鑾輿》，曲末有「皇令法，難敵抗，『瞠目結舌』言忘，且引退，再另作主張」幾句，女角將箇中本是「撐」音的「瞠」字唸成「堂」音，此曲為方文正所撰。

「瞠」字屬陰平聲，音「撐」，瞠目乃張目直視之意。《海》曲的工尺譜上，瞠字音符作「合」（何），所以，肯定撰曲人出諸誤會，以為「有邊讀邊」，唱曲者並無深究，也就樣葫蘆的照樣錯下去了。

無獨有偶，零四年十月中旬，陶才子在商台早晨節目，也是「有邊讀邊」，將這個「瞠」字唸成「堂」音。學識淵博的才子尚且如此，其他一知半解的「唱口」更遑論矣！

教育青少年下一代，雖非強制要讀「正音」，但應該指導方向，免得彼等對此一無所知，甚至常錯長錯；當參加朗誦又或歌唱比賽的場合讀破字膽時，逃不過評判慧眼，因為這些瑕疵而遭扣分落敗，殊不值得了。

原載《戲曲品味月刊》，二零零七年四月號（第七十七期）

中華非物質文化叢書・文學類・戲曲系列

（十六） 正字正音（續）

選唱粵曲，正字正音當然重要，將「綰」（音挽）字唱成「館」者，如《折梅巧遇》，將「霾」（音埋）字唸作「迷」音的，如《絕情谷底俠侶情》，同樣不確。

並非存心找碴，也不認為胡亂從俗是件好事，所以，以前的人習唱《一段情》，跟足骨子歌王鍾雲山，把「參商兩星」的第一字，唸成「參加」的「參」字，後來得知有誤，今已見有改為「心商兩星」了。

又例如「長江飲馬」（見《金山戰鼓》，陳錦榮撰曲）、「邊城飲馬」（見《絕情谷底俠侶情》，方文正撰）、「黃龍飲馬」（見《朱弁回朝之哭主》，陳冠卿撰）等，唱者都唸之為「飲食」的「飲」，其實作為名詞，此處該以陰去聲的「蔭」字為合。

名詞的「飲」，是給予對方（人或畜）飲食的意思，換言之，可以解作給予。成語中「飲馬投錢」，喻人廉潔自守，不貪私利；《飲馬長城窟行》乃古樂府歌曲名，因長城旁有水窟，可以「飲馬」，故名。這是征戍之客，至長城而飲其馬，婦思之，故作此曲，是婦女懷念征夫為主題的作品。此曲版本甚多，以漢末陳琳的一首較為有名。

執筆之際，適逢教育電視台播出朗誦節目，時為二零零七年三月二十六日下午三時，有得獎者唸出唐

王維《竹里館》詩：「獨坐幽篁裡，彈琴復長嘯。深林人不知，明月來相照。」

箇中次的「復」字，這位陳同學唸對了，是讀「埠」而非「伏」。當要作「再次」或「重複」解釋的

時候，應該讀為「埠」音，若否，扣分定然難免。

詩詞中類似的例句很多，如《木蘭詞》首句的「唧唧復唧唧」；明代文嘉《明日歌》的「明日復明

日，明日何其多」；唐朝李白《將進酒》的「君不見黃河之水天上來，奔流到海不復回」等等，這裡的

「復」字都要作為「埠」音的唸法。

不過，在《同是天涯淪落人》、《觀柳還琴》以及《再世紅梅記之脫阱救裴》等，尤其是後者，同一

個字同樣意思，男女角分別有不同唱法，到底是「伏」是「埠」，聽來教人無所適從。

又以最近全城熱唱的《董小宛之江亭會》，曲中共四個「復」字，都一律唸之為「伏」，把形容詞與

名詞混淆，不確了。

幾個特殊的字音

從「復」而到「鮑」，後者屬於姓氏，在有關蘇小小的眾多曲目裡，如《鏡閣斜陽》及《天涯荒草風塵客》等，有角色曰鮑仁，此君未得志時也曾淪落街頭，幸遇蘇女贈金作盤川，其後高中回旋再訪蘇小小，奈何伊人已逝。唱者（包括婢女秋荷）當演繹這闋歌曲時，十九俱將「鮑仁」稱為「包相公」，這顯然有誤。

當今電視台仍有「鮑」姓女藝員在，這個姓氏許多人都知道要唸為陽去聲，但唱曲者「有邊讀邊」，一於「照包可也」，此無他，懶惰之過耳。

又從「鮑」而談到「跨」（音掛）零六年十一月初，本港的「藝青雲粵劇團」在高山劇場上演《跨鳳乘龍》，是晉太子簫史落難後假扮華山主，和秦弄玉三公主的愛情故事，這裡的「跨」字，頗為值得斟酌。

有識者指出，成語首字的「跨」，當人人皆唸之為陰平聲而作「誇」音是錯誤的，且看：由龍貫天與甄秀儀合唱《趙五娘千里尋夫》中，有「你『跨鳳』遍傳聞，不念萱堂拋舊愛，招贅牛相府，豈是無心」這幾句。

上述的「跨鳳」，即係作人快婿，當女角直斥蔡伯喈之時，將「跨」唱之成「掛」，屬陰去聲，才是

正確的字音呢！關於這一點，甄秀儀唱對了。

又在三月杪讀報，見內地貴州省那佔地千畝的「梵淨山」，有人將投資五億元，建成全國最大的佛教文化苑。「梵淨」也者，取自佛學脫俗寧靜之意。

問題在於這個「梵」字，是陽去聲而非陽平，所以勿論「梵音」、「梵文」、「梵唄」（音敗佛教作法事時，讚嘆歌詠之聲一），又或明朝禪僧「梵琦」（一二九六至一三七零），以及今時今日的「梵蒂岡」等，首字都要唸之為「泛」。亦之所以，廣東小曲的《梵天曲》與《梵皇恨》，粵曲的《艷曲梵經》以及《火網梵宮十四年》等等，適宜將之唸成「飯」音呢！

明初文學家張羽（一三三三至一三八三）的《送僧返天台》詩，有「江上午齋尋別墅，沙邊夜梵襲寒潮」之句，這裡的「梵」字，當然要讀成「范」音；不過，「梵」字也有唸之為煩的時侯，是「梵梵」一詞，形容植物欣欣向榮，乃茂盛之貌。

原載《戲曲品味月刊》，二零零七年五月號（第七十八期）

中華非物質文化叢書・文學類・戲曲系列

（十七） 正字正音餘篇

唱粵曲，正字之外，盡可能要唱正音，否則，歪音、懶音及錯音充斥，令人不忍卒聽者也。

五十年代，紅線女有闋描寫閨愁的獨唱曲，叫《曹大家》，許多人不曾聽過這曲的，以為該是照讀如儀，其實非也，因為末字的「家」不宜讀「加」，而要唸之為「姑」音，所以，假如按照字面而讀作「曹大加」是錯誤的。

「大家（音姑）」在漢朝，是對女性的尊稱，「曹大家」本名班昭（公元四九至一二零年），東漢時期的史學及文學家，班固及班超之妹，嫁夫曹世叔，早寡。其兄班固撰《漢書》，書未成而先逝，漢和帝詔命她續成之。

當時，她常出入宮廷，為后妃師，統稱「曹大家」，今存有《東征賦》及《女誡》七章等著作。

其次說到「華」，粵曲中常見此字，例如《梁紅玉擊鼓退金兵》中，韓世忠就唱出了「減卻豪情遜往昔，華髮添上漸蒼然」這兩句，不過，原唱者的男角，將「華」字唸之成「花」，變成了「花髮」，有值得商榷之處。

「華」、「花」兩字相通，典故來自《詩經·周南》的「桃之夭夭，灼灼其華」，次句可唸之為「灼

灼其花」，但在「華髮」而又需作為白髮的解釋時，就要讀陽平聲，是中華、豪華的「華」，《辭海》、《辭源》以及《古代漢語辭典》，俱是如此說法。

好了，輪到有幾闋粵曲，分別叫《怒劈華山》、《華山初會》及《華出伏法》等，此處的「華」字應唸陽去聲。同樣，《唐伯虎戲秋香》中的「華」姓太師和上述的「華山」，正確讀法該是「話」音。

不過，今人「花、華、話」不分，錯作一團，久而久之，人們唸熟了，聽慣了，也就積非成是，長此錯誤下去，有心人欲正之，顯得難乎其難。

再其次，姓名中的「韋」、「任」和「聿」等，都是今人誤論正音的要點，以下試述之。

關於「韋」字讀音，手頭所見辭書俱作陽平聲的「維」，而非陽上聲的「偉」，所以毫無疑問，正音該讀作「維」。此中解釋有四：

（一）去毛熟治的皮革；（二）違背，通「違」；（三）計算圓周的量詞，通「圍」；（四）姓。

從第一個解釋，引申出古無紙，以竹簡寫成的書，是用皮繩編綴的。所以，用「韋」（熟牛皮）編聯諸簡，故稱「韋編」。

假若將「韋編」讀成「偉編」，肯定錯。

同時，成語的「乘韋之義」，指餽贈。「乘」（音盛）乃四的數目字古代一車四馬為「一乘」，「乘

韋〕是指四張熟牛皮。因此此整句成語讀來，該是「乘韋之義」。

到了第四項解釋，頗多人的爭論都在這一點。

以姓氏及名字為例，劇《紫釵記》有人物曰「韋夏卿」，及粵曲《錦江詩侶》中的西川節度史「韋皋」等，今人唱曲時皆作「偉」而非「維」；又如歷史上戰國末期的「呂不韋」，唐朝中宗的「韋皇后」，唐代詩人「韋莊」及「韋應物」等，同樣唸作「偉」音。

「韋」字從本來的「維」，而到現今統稱的「偉」音，箇中原因為何，筆者淺陋，未能道出原因。據韋基舜先生在報上說，此中有「書音」與「話音」之別，換言之，依書直唸的是前者；但現實生活談吐用字，卻是後者的表達方式了。

談到「任」姓的讀音有二，陽平是「吟」，陽去乃「賃」，通常姓氏以前者為合。成語的「任座抗行」，述及三國時侯，名士「任（音吟）座」那違抗皇命的高尚品行。今人多不承認自己姓「淫」，貪好聽乎，是故可以理解。但文字上書寫應該作「吟」，似覺尊重。

舉個相同的例子，香港某位音樂頭架，姓名中第三字作「全」，旁人有意調侃他，詢及這個「全」字怎樣寫法？他自己當然知道是從「入」到「王」，但他永遠否認「入王全」，而以「人王全」對之，蓋恐妨對方捉狹，說及自己「入黃泉」者也，明乎此當可知道，姓「任」且名「亞漢」的，決然不會承認係

「淫漢」，其他人等堅持自己乃姓「賁」者，若干竟有心理因素存在焉。

關於「聿」字，每逢農曆「尾牙」過後，「臘鼓頻催，歲聿云暮」之類的成語，總會派上用場。五十年代，香港新界有經營「光華戲院」之富商名「趙聿修」，其後也曾捐款興建元朗大會堂及「聿修堂」，後者除以彼之名字作為紀念外，亦係九十年代時期，元朗地區稍具規模之戲曲演出場地，其後「元朗劇院」落成代之。

上述各「聿」字人皆「律」音，相比起來，世界著名建築師貝聿銘以及香港名媛林貝聿嘉，後二者的「聿」人均稱之為「月」，一字兩音，《辭海》亦曾記載，此字可「律」可「月」，各有所云，無爭議之必要。

原載《戲曲品味月刊》，二零零七年六月號（第七十九期）

中華非物質文化叢書・文學類・戲曲系列

（十八）　正字正音終結篇

談到「銘」字讀法，陽平聲的「明」及陽上聲的「皿」俱可，且看何者字詞而定。最為人所爭議的，當係大律師「李柱銘」，按照辭書此字該讀「明」音，所以他本人自稱為「李柱明」是正確的。而「銘旌七尺」一語亦然（「銘旌」亦稱「明旌」乃靈柩前的旗幡）。

現實生活中，「刻骨銘心」、「銘記於心」及「座右銘」等，習慣俱讀之為「皿」。試翻粵曲五十韻腳之二十三英明韻，「銘」係列入「陽上」一欄。此亦所以唱曲之時，工尺譜書「銘」字曰「合」（何）者，應唱作「明」，遇「上」則唱「皿」音了。

與此幾乎雷同的「冥」字也是平仄可讀，這字辭書只註曰「明」音，例如對於一些頭腦固執者，成語有「冥頑不靈」作形容。不過眼前所見，紙紮舖發行陰司鈔票的銀行曰「冥通」，溪錢是為「冥鏹」，玄學家所稱的「冥冥中有主宰」等等，冥字悉數讀成「皿」音。

粵曲中，冥字可以兩讀，如《牡丹亭之幽媾》，杜麗娘對柳夢梅說：「勿誤過辰牌時份，否則過了冥期所限。」這兒末句的冥期是讀「皿期」；而在《白蛇傳之天宮拒情》裡的「九九幽冥閣，何處覓嬋娟」，前一句的「幽冥」，就要唸為「幽明」了。

一字兩讀的例子很多，記得幼年時候，聽洗劍勵所唱的《一縷柔情》，電台播出稱「縷」為「柳」，但另外有人唸之為「呂」音。當時不知何者為合，姑且聽從電台指示。到了今天，此字可「柳」可「呂」，當知兩音通行。

例子又如調查的「調」，屬陽平聲抑或聲作陽去，人言人殊。據辭書所見，該係讀作「掉查」；但持異議者，卻以「調停」、「調理」這些語詞作據，認為應作陽平為合。所以，勿論「條查」抑或「掉查」，兩種讀法亦無所謂對與錯，已普遍為人所接受。

不過，有些文字雖然可以互用，但並不全通，借用則絕對不宜。若干年前，港台夜間粵曲節目，有位何姓主持介紹《沈園春夢》，從她口中清清楚楚的說出《沉園春夢》。當時筆者也還明白，「沈、沉」兩字可通，但沈為姓氏，沈園是名園，將之與沉相混，也替人家改姓，如何使得？當年欠缺投訴機制，「有佢講，冇你講」，聽眾徒然悶在心頭，只能暗嘲這位女主持人，「豉油撈飯，整色整水」好了。

另有一個「乘」字，分別係「成」與「盛」的唸法。前者見《蘇小小離魂》，中有「恨我未學大乘佛法，把你嘅痛苦分擔」兩句，是鮑仁衣錦歸來，安慰正臥病榻中的蘇小小之語。這裡的「大乘」，是相對於「小乘」而言的佛家名詞，意為乘車運載的工具，也有普渡眾生，從不悟的此岸到達覺悟的彼岸之意。

中華非物質文化叢書・文學類・戲曲系列

65

後者「盛」，見《靈台夜訪》，有「錯把萬乘尊，誤作無韁馬」的曲詞。

所謂「乘」，相等於數目字的四，古代一車四馬為「一乘」，而「萬乘」也者，據周制：「天子地方千里，出兵車萬乘；諸侯地方百里，出兵車千乘，故稱萬乘為天子。」上述《靈》曲兩句，是漢武帝私會衛夫人的故事了。而「乘」字須變調，從陽平讀作陽去聲，其故在此。

又如內地星腔唱家陳玲玉，她曾唱過一闋《悲歌廣陵散》，主角乃是「竹林七賢」之一的「嵇康」，「嵇」字音「奚」，本作「兮」，雖與「稽」字相通，但用諸於姓氏，讀音就是陽平聲，唸成「奚康」可也。

不過，當陳小姐口中高呼「嵇康呀，溪康呀」之時，十分剌耳。替人家改姓固然不合，試問「嵇康、溪康」，一連串的陰平字，有甚麼好聽呢？這種情況，唸來十分勉強，也和上述《沈園春夢》那位電台女主持一樣，屬不智了。

又有一個「薄」字。《金玉奴棒打薄情郎》是套雜劇名字，六十年代，粵曲曾有一闋《花愁知薄倖》，主唱者為李少芳。這是厚薄的「薄」字，十分普遍。

可是，在《白蛇傳之天宮拒情》中，有句「情隆義厚，義薄雲天」。這裡的「薄」字要讀之為「碧」，曲詞旁邊也有註音說明。

「薄」是急迫、接近的意思，形容對方的友誼，如雲之高深，如天之偉大。

最後要說的，是「微」字的正確用法。

某位專欄食家，又或電影藝人，每每低調光顧酒樓食肆，有人稱之為微服出巡。唉！這些人無官無銜，間來飲飲食食串門子，以及唱幾句流行口水歌之類，凡人一個，微甚麼「服」呢！

次為許多才子才女，坐下談及自小與某人相識，即用「識於微時」作為形容彼此深厚的交情，他們都誤解了這字的用法。「微」雖然可以代表「細小」，卻非全然如此，「微時」包含微賤、貧窮和不得志的意思。且聽粵曲《董小宛之江亭會》中，就有「笙簫宴飲得近紅顏，卿你未棄微賤也」的曲詞，後一句係指江南才子冒辟疆，僅係一介寒生且自慚形穢，但因董小宛不嫌「微賤」，其後更共結絲蘿，這裡的「微」字用對了。

原載《戲曲品味月刊》，二零零七年七月號（第八十期）

中華非物質文化叢書・文學類・戲曲系列

（十九）　錯字和錯詞

七月上旬，在報章上讀到一篇食經文字，題目為《聽〈客途秋恨〉》，內容旁及新馬師曾唱出：

「我欲效藥師咽一段紅拂事，共你改裝賣夜共味去私奔，又恐想逢不是虬髯客，咽陣陌路欺人會惹起禍根」這幾句。

此曲原唱者是白駒榮，上文的咽一段、共你、咽陣等，都屬原曲所無的「孻仔字」。據此位台灣作者

說，他對這卷聽了多年的錄音帶，很是喜歡，於是發而為文，但明顯的是：上述第二句曲詞中，原文是

「改裝賣夜共妹去私奔」，刊了出來，「妹」字變成「味」字，一字之差，強不可解。

談起粵曲錯字，在所常見，一不留神，依樣葫蘆照寫照抄，又或按照前人錄音帶唱出，肯定貽笑大

方，以宣傳海報為例，《隋宮十載菱花夢》首字多人誤為「隨」字；而與此有異曲同工之妙者，則係「落

霞孤鶩」的末字錯之為「霧」，正因為鶩、霧同音，發刊海報者係圈外人，彼等除對曲目無知外，也欠缺

中國文學常識，因為此曲人物，乃借用初唐詩人王勃（公元六四八年至六七五年）之《滕王閣序》：「落

霞與孤鶩齊飛，秋水共長天一色」，是傳誦千古名句。

所以，稍為涉獵過《古文觀止》者，當知「落霞」指飛蛾，「孤鶩」係野鴨，以詞句作曲名且代表曲

中人物頗有深意。

海報錯字，「州」字常作「洲」，換言之，本來沒有水邊的，卻給添加了三點水作偏旁，常見的是《潞安洲》和《林沖淚灑滄洲道》，應作「潞安州」與「滄州」為合。

古時候勿論州是地方行政之區域抑或有水的島嶼，都以「州」字稱，其後，為不欲互相混淆，文字經過分工，於是後者加上水旁而成「洲」，與前者有所區別，所以「潞安州」又或「滄州」，都只是城區及地名，有水作旁是錯的。

而在《鐵馬銀婚》裡銀屏公主有段口白：「華雲龍，難得你不以反賊之女待我，口聲聲仲講話夫妻情義……」此處漏了個「口」字，不稱，作「口口聲聲」才合。

曲中內文漏了口旁，亦見《狄青夜闖三關》一段七字清首句：「情深切，怕你淚影眼中卸。」末字實應作「唧」與「街」同義，可解作口含，《舊唐書‧音樂志》：「唧葉而嘯」；沒口旁的「卸」音瀉，字裡行間少了一個口，乃抄曲者疏忽之過，唱者因聽帶熟曲，絕不會因此而唸錯，但他人讀曲時感到莫名其妙，看起來也覺得不順眼而已。

同樣，上述《鐵》曲末段有「戴天仇，未相容，了恩怨，未變我私衷」句。曲詞應係「初衷」，這與之前的「豈料相思枉錯用，恨他背義變初衷」句互相脗合。同時，「私衷」

於此不可解亦無意義。

最常見的錯字，當係「鶼鶼鰈鰈」中的「鶼鰈」一詞，前者從兼從鳥，比翼之鳥，不比不飛；後者從魚從某，是比目的魚類，猶似目前魚市場的大鳥，七日鮮及花布帆之類。今人每每將之錯寫成「鶼鶼」與「鰈鰈」，談到字形裝配，孰鳥孰魚，只要「有堅有疊」就行，也不求甚解了。

又曾聽林菊友撰曲陳小漢改編的《夢會驪宮》，其中男角唱出「孤自讓位蕭宗，馬嵬坡憑弔青塚」之句，這裡讓位於「蕭宗」兩字，顯然大錯特錯，因為從故事男主人翁的「玄宗」，到下一任的「蕭宗」，都屬後人追諡（音示）的「廟號」。所謂「廟號」，是當帝王死後，在太廟立室奉祀，其子李亨唐宣皇則係「蕭宗」了，所以的名號，即此，而本名李隆基的唐明皇，死後遭追諡為「玄宗」，並追加以某祖或某宗「乜宗物宗」這些名號只係後人追加上去，在當時來說，唐明皇不可能未卜先知，是以全曲繼佳，唱腔設計亦見心思，奈何「讓位蕭宗」一語成敗筆，良可嘆也！

又《無雙傳之倩女回生》中，曲末有「催妝羞挽盤龍髻，亂世何需送禮茶」句，這裡的「挽」字應係「綰」字之誤。「綰」音「挽」，貫穿也，串連也，但用手作「挽」則難理解，想來是抄曲者，恐怕有按照錄音帶上名伶唱法，將之錯唸為「館」音（如《折梅巧遇》，男角唱成「館不住芙蓉粉面」），為免蹈前人覆轍，是以將之刻意訛寫「挽」，表面雖有錯，但唱來無誤，一番善意，可謂用心良苦。

者也！

不過，錯始終是錯，不能因種種理由而以訛為正，蓋盤結在頭頂髮髻，可以「縮結」而不能「手挽」

原載《戲曲品味月刊》，二零零六年八月號（第六十九期）

中華非物質文化叢書·文學類·戲曲系列

71

（二十）　錯字連篇（上）

曲詞中錯字常見，有些是撰曲人筆誤，每以彼等個人的認知然後填詞，正因配合了工尺譜，受到平仄的限制，根本不能夠逐隻字來作出更改，要改除非改全句，否則以不動為妙。但這麼一來，因循下去，後人不察而完全接受了錯誤，是可悲的一回事。

例子很多，其一如《望江樓餞別》中的「阮籍囊羞」，實情「囊羞」的應係阮籍的侄孫阮孚（父親阮咸，祖父阮瑀），這裡有「阮囊羞澀」的成語，主人翁就是阮孚。讀者有興趣查閱辭書，當可一目了然。

再舉例如岳飛的「精（盡）忠報國」，與梅良玉的《重（叢）台泣別》，以及宋朝的「朱弁六載（實為十六載）困胡疆」等等，關於這些，筆者在過去也曾寫過，此處不贅。

正音的錯字

某些曲詞的錯字，讀音正確，但字義不同，此中原因，固然會是撰曲者筆誤致之。其次，有人（包括抄寫員或曲社主持人）貪圖方便，自以為是的肆意改動，嚴重之處，每令人慘不卒睹焉。

例如禮數的「數」字，《投府救雛》變了「禮索」。《辭都歸薛》有「疏鐘聲傳黛壑」句中之黛字有

誤；以「岱嶅」為合，因為「岱」是泰山，「嶅」指谿谷、山溝；「黛」字全不相干，後者純是婦女古時畫眉所用的顏料而已。這些有意改動又或無心之失，完全誤導觀眾，同樣也侮辱了原作者的智慧。至於《白蛇傳之合鉢》，末字訛「硴」；《雷峰塔》中次字遭之作「鋒」，簡單的一個字，部首出誤，意義迥然不同。

也以零八年流行的《南唐殘夢》來說，第三頁有「今日寂寂對那瑞腦燒金獸」這一句。「瑞腦」是一種香料，即龍腦香，而「金獸」就是獸形金屬香爐的美稱，這裡要談的是「燒」字。

「燒」字雖可解作燒香，但用於上述曲詞不確，應以「銷」或「消」為合，後二者相通，含銷減、消耗意，勉強用同音的「燒」字來代替，於原意相違，讀者可參考宋朝李清照《醉花陰》詞的頭兩句：「薄霧濃雲愁永晝，瑞腦銷金獸」，當可明瞭。

而在第五頁的「刻骨愛」，定能到白頭，此生此世毅比泊舟」，末句的「泊」字顯然有誤，正確寫法應係「柏舟」。

「柏舟」一詞出自《詩經‧鄘風》，指衛世子共伯早死，妻共姜守義；父母逼之改嫁，共姜寧死不從，並作詩以自誓，這就是成語「柏舟之痛」或「柏舟之節」的來源。小周后以「毅比泊（柏）舟」，純是對李後主的忠貞愛情作出比喻而已。

中華非物質文化叢書‧文學類‧戲曲系列

此所以《林沖之柳亭餞別》中，張貞娘在咬破指頭，以鮮血改寫休書時，所說的「矢志柏舟」就用對了。

同樣在《南唐殘夢》第六頁的「委節事寇讎，至令紅消綠瘦」。前的句「委節」錯用，應以「毀節」為合。

「毀節」是變節，敗壞操守的意思。關於這一點。在《花蕊夫人之劫後描容》中，有「毀節事寇仇，休將既斷往日餘情，帶恨更添愁」這幾句，讀者可以參考。

至於第十頁的「屍倚花間，相偎月下」句，前句頭兩字實係「徙倚」之誤，這詞本來作為徘徊解釋，卻無端加了個「尸」字部首而成「屍倚」，確是不知所云了。

混淆的字和義

中文有個「衾」字，經常被錯用為「襟」。例如《夢會周郎》第九頁的「鴛襟已冷無言」，第十頁的「醒既獨無聊，襟枕亂」等，又例如《紅菱巧破無頭案之對花鞋》第三頁，有男角唱出「夜夜枕冷襟寒無溫暖」這一句。

「衾」係被子，而「襟」則指衣衫前幅，作衣襟解釋，不宜與衾枕、衾裯之「衾」字混淆。白居易

《長恨歌》中的「翡翠衾寒誰與共」，粵劇曾有由何非凡與芳艷芬合演的《一彎眉月伴寒衾》劇目，即此。

《紅》曲亦有若干錯字，第二頁中有「子夜月上東軒，去去我犢案神困倦」句。語詞只有「案牘」而無「犢案」，撰曲人若然強加之於工尺譜，「犢案」勉可為之，「犢案」完全欠解了。

初讀古文者，首篇當係劉禹錫的《陋室銘》，其中膾炙人口的兩句：「無絲竹之亂矣，無案牘之勞形」。這裡的「案」，是官府處理公事的文書。成例及獄訟判定結論之謂；而「牘」則指書板和木簡，所以兩字合而為一成「案牘」一詞，就是官府文書的意思

《紅》曲尚有錯字曰「鸞」，曲中第四頁先後出現兩處「縫鸞」，本指針穿以線縫織衣物之意。正確寫法應以「縫聯」為合。

「聯」係縫紉，泛指針線活兒，且看明人小說《醒世姻緣傳》第四回：「童山人送了許多線，雖然叫你縫聯，你也應該慢慢做些針黹才是。」

又明人小說《警世通言》第二十二卷：「宋敦穿了一件新聯的潔白湖綢道袍。」

原載《戲曲品味月刊》，二零零八年八月號（第九十三期）

中華非物質文化叢書・文學類・戲曲系列

（廿一） 錯字連篇（中）

執筆期間，適逢某社團授曲《沈園會》，此係溫誌鵬君之早期作品。零三年十月，有廣州作家鄧偉堅者，曾以該曲之中三句：「這種一黃縢（縢）酒，乃是吾家特製，僅此一盅」為由，考究得出「黃縢酒」當係宋代官宦人家所享用的「官酒」，稱為「黃封酒」（以黃絹滲合泥土封蓋而得名），私釀絕無可能，因而否定了「吾家特製」之說，不過，於談論錯字的本文而言，乃是題外話矣！

話說《沈園會》所存在的錯字，例子頗多，上述的「縢」該以「縢」字為合。而次頁的明顯錯處有二，其一是「愁緒再奏蕉（焦）桐」句。

中國古代有四大名琴，分別為齊桓公的「號鐘」、楚莊王的「繞梁」、司馬相如的「綠綺」以及蔡邕的「焦尾」（即「焦桐」）等。

「焦尾」：相傳蔡邕（蔡文姬父）曾見有人燒桐作炊，聞火烈聲知為良木，因請裁以作琴，果有美音，而其尾猶焦，故以「焦桐」為名，亦曰「焦尾琴」。

同樣，第二頁的〈倦尋芳〉小曲，末有「記惺鬆（忪）、黃樑（梁）夢」曲詞。次句的「樑」字與「梁」通，俱誤。後者的「梁」，亦見於其他粵曲之中，如陳錦榮編撰的《靈台夜訪》，就有「已是夢覺

黃梁（粱），任教人亡物化」這兩句。

「粱」字從木，為房屋構件；而「粱」則係穀物統稱，去殼後為小米，故部首從米。兩者因字形酷似而致誤，所以《南唐殘夢》（羅文撰曲）第八頁的「一覺夢醒似黃粱」則用對了。

「黃粱夢」典出唐人傳奇，為沈既濟編撰的《枕中記》，述及有盧生投身旅店，在夢中享盡榮華富貴，怎料睡覺醒來，只見店主人所蒸炊的小米（即黃粱）還未熟透，才知是夢境一場。後來人們每用此語，將之比喻為不切實際的幻想，是以「黃樑」與「黃粱」俱不可解，應以「黃粱」為合。

而第三頁的「一瞥驚紅」句，亦有可斟酌處。

「驚紅」無義，實作「驚鴻」，指驚飛的鴻雁，形容體態輕盈。語見三國曹植《洛神賦》：「翩若驚鴻，矯若游龍」，後以此代稱美人。

《沈園會》曲主人翁陸游，曾寫《沈園二首》時，有「傷心橋下春波綠，曾是驚鴻照影來」，此處「春波」指春天的流水，「驚鴻」則形容為迅速之意，《沈園會》曲的「一瞥驚鴻」亦俱作如是觀。

至於第七頁的「清（青）蓮界」一詞，首字實係「青」而非「清」，「青蓮」也者，不謂詩仙李白的別名（號青蓮居士），而係指青色蓮花，此花瓣而闊，青白分明，故佛籍多以為眼目之喻，亦引申作為佛教中人。「青蓮界」即此。

中華非物質文化叢書・文學類・戲曲系列

77

又在第七頁有「母命難為，徒喚奈何」句，前者的「為」係「違」之誤。記得《胭脂巷口故人來》，男主角也曾說一句「天作孽，猶可為（違）；自作孽，不可活（逭）」的說法。此語典出《尚書・太甲中》，「逭」音換，解逃避；「違」字則作避免解釋，所以，兩曲的「為」同樣有誤，應以「違」合，一併記錄如上。

之外，《沈園會》曲錯字仍多，如第三頁的「今惜（昔）兩不同」，該作「昔」，而非多了個豎心旁；第二、五頁那簡體字「灾」，正體實為「災」字，兩字同寫七筆，曲譜上刻意將其簡化，似無必要時益見彆扭；談到男角對女方　謂的「婉（琬）兒」，非「唐婉」而實係「唐琬」，後者部首從「玉」而不從「女」，一字之微，這些都屬瑕疵了。

容易混淆的錯字

有兩個錯字，不知係撰曲者昧於識見，還是他人妄加改動，相沿下來難以糾正，甚至積非成是，此中其一是「湛」字。

蘇翁編撰的《花蕊夫人之劫後描容》，中有男角唱出：「色空能湛破」無解，明顯係作「勘破」，後者音「礅」，但今人唱此曲，十九俱唸成「湛破」，願為刺耳。

正確的寫法，見方文正所撰的《楚江情之西樓錯夢》，其中的「勘不破月障花魔，鎖不住心猿意馬」，前句的「勘破」就用對了。

古代對於審訊問罪，俱稱之為「勘」，此述兩句的所謂「勘破」，作為「了解得很透徹」及有「破除」含意。

原載《戲曲品味月刊》，二零零八年九月號（第九十四期）

中華非物質文化叢書‧文學類‧戲曲系列

（廿二）　錯字連篇（下）

偶閱海報，其中介紹《沈三白與芸娘》及《金山戰古之柳營夜敘》，前者是清代中篇文言小說《浮生六記》，有主角沈復與其妻芸娘的故事，海報以之作「芸」，實誤。

「芸」屬香草，亦即民間煲以綠豆糖水的「臭草」，粵曲曲詞常見的「芸窗」，係指書齋，蓋芸之異味能辟除害蟲，書室常備之，以防書籍遭蟲蛀，故名。

而「蕓」亦音云，同屬香草名字，但它與芸是兩個相異的字體，全無關連。有人誤會以為是草花頭首之下的「云」，係簡體而將之還原，變成替人改變名字，結果出現了一個教人莫名其妙的「蕓娘」，可笑也。

其次的「古」，實情係「鼓」字之誤，應該寫作「金山戰鼓」。曲藝社內的曲譜，「鑼鼓」每每減筆書成「羅古」，這種情形一如坊間餐廳的「〇茶」（檸檬茶）、酒樓食肆的「由才炒反」（油菜炒飯），這些減筆字體，內部傳閱無妨，不過，當公開於宣傳媒體之上，為求方便而方便，放棄正字正寫，難免惡相惡形，使人以為「芸」、「蕓」原一字，「鼓」、「古」兩相通，以訛傳訛之餘，誠不智也。

與此有異曲同工之妙的，是粵曲《對花鞋》的「歌賦古盆，慘似風箏斷線」這兩句。箇中的「古盆」

應作「鼓盆」，乃喪妻的代稱，典出《莊子‧至樂篇》，指莊子妻死，仍箕踞（叉開腿坐著）鼓盆（擊缶）而歌的故事。

「古」不能代替「鼓」字，假如因簡捨繁而亂用一通，肯定有辱斯文，上述的「戰古」及「古盆」俱作如是觀。

鳶、喙與鳥有關

說到風箏，很容易使人想起一個「鳶」字。

一九六零年，紅線女曾有曲目曰《搜書院之拾鳶初會》，「鳶」字粵音讀「源」。不過，有人誤會此乃「鷂」字的異體，也以為就是粵人口中說成「紙鷂」（風箏）的「妖」音，於是鬧出笑話來。

二零零三年秒，香港賽馬會有一班馬名「加州鳶」，起初，某些評馬人（包括擅長撰寫對聯的余才子）讀之為「加州妖」或「加州淵」。彼等之中有人以為，粵音的「紙妖」就是這個「鳶」字；而讀「淵」者所持的理據，應該是漢語拼音yuan的第一聲，故有如此讀法。

以正確讀音而言，讀者可查閱中華書局版的《辭海》，以及香港求知出版社的《玉堂字彙》，兩書同樣注音曰「緣」，作「鷙（音至）鳥也，善飛鳴則風生，又人名」的解釋。

後者的人名，在千禧年本港電視台連續劇《還珠格格》中，有十四小皇子名字就叫「永鳶」。

「鳶」屬鳥類，而與鳥有關「長頸鳥喙」的一句成語，是對一個人外貌顯得長脖和尖嘴的形容，曲詞見於《五湖泛舟》。不過，此間的曲譜，悉數將之寫作「長頸鳥胃」，「長頸」容易明白，但「鳥胃」是牠的嗉囊窄而導致食量淺乎？費解了。

「喙」粵音「悔」，指鳥類的嘴尖部份。人有尖嘴，其相貌必然難看，有個「置喙」的語詞，喻意「插嘴」，但為何「鳥喙」會變成「鳥胃」的呢？

「喙」字的漢語拼音hui，有辭書注音為「惠」（如《中國典故辭典》）而一般人書寫時，這個「喙」字比較生僻，既然漢語拼音音讀來是「胃」，某些人乾脆就以「胃」代之。

有趣的是，唱曲時，「胃」字收音為「士」（6），可說全無難度，於是乎，曲譜上就有了「長頸鳥胃」的唱法；相反，「長頸鳥喙」末字要收「上」（1）音的話，則略見難度，要撥亂反正，則要費點工夫了。

飢、饑不盡相同

有人行文「飢」、「饑」不分，在本刊九十四期《談借靴》之文內，有「張三因饑餓倦臥街頭」一

句；又以粵曲《林沖淚灑滄州道》為例，張貞娘語及林沖：「伴君山長水遠，渴飲饑餐」；其次見《白蛇

傳之合鉢》，許仙向白娘子語：「我兒受餒饑，可嘆小孤雛未知」等等。

「飢」、「饑」讀音相同，字雖然相通，卻無繁簡之別，有的純是內地在多年前已把這個饑字滅絕，

為了慳寫幾筆，而以飢字代之。於是乎，一般人以為後者正是前者的簡體，因此每見就將之還原，混淆之

處，上述例子正是如此由來。

古語有云：「歲（穀）不熟叫饑，腹不飽叫飢。」前者遂有「歲饑」一詞，含意就是年荒，語出《史

記·項羽本紀》。

換言之，人的肚子餓了，是飢餓的「飢」；禾稻失收，人民缺糧，就是饑荒的「饑」。後者還有名詞

叫「荐饑」，源出《左傳·僖公十三年》：「冬，晉荐饑，使乞糴於秦」

意思是說：「冬季，晉國再次發生饑荒，派人到秦國，請求購買糧食。」這裡的「荐饑」，是穀不熟

為「饑」，連年不熟為「荐」，「荐饑」指連年饑荒；而「糴」音「笛」，以前香港世紀初期，基層人家

稱買米為「糴米」，相對於「糶」字而言，讀曰「跳」音，「糶米」就是賣出穀米的意思了。

要舉用字完全正確的例子，粵曲有由梁漢威與蔣文端對唱的《曹雪芹魂斷紅樓》，女角在家徒四壁、

無隔宿糧的情形底下，唱出：「嗟嘆我夫君，病榻纏綿，煮字療飢無一計」；靚少佳及鄭培英合唱的《馬

中華非物質文化叢書·文學類·戲曲系列

福龍賣箭》其中兩句（詩白）：「寒士療飢能煮字，深悔當年不習文。」

冷、泠曾引起爭拗

由譚惜萍編撰的《還琴記》，早被公認為經典粵曲，在中段「乙反中板」頭句的「冷」字，多年來也曾引起過不少爭拗，但迄今尚無結論。「唱口」（歌者）們所持的態度，正是你有你們談論，我管我自開腔，加上授曲的導師從來少作闡釋，於是曲壇上對於這句「冷冷七絃琴」，明顯有兩個不同的版本了。

其一是指寒冷的「冷」，持此論者認為：七絃琴不曾奏音，顯然「攤凍」，既成「攤凍」，當然就是「冷冷」了。

彼等又稱，曲詞其後儘管有「寄盡心頭語，贈與知音侶，長念故人退」句，但都不能否定前述的「冷冷」者也。

相反者以為：三點水偏旁的「泠泠」，音讀零零，本喻水聲和風聲，但此處是指輕妙而清幽的琴音。

且看西晉文學家陸機的《文賦》，有「音泠泠而清耳」句；而唐朝詩人劉長卿，亦有「泠泠七絃上，靜聽松風寒，古調雖自愛，今人多不彈」的《聽琴聲》詩，可說千古流傳。

這裡的「泠泠」，喻琴聲清幽，「七絃」是古琴的代稱，相傳神農氏始製「五絃」，周文王後加二絃

遂成「七絃」；又見清人小說《檮杌閒評》第十七回；書及河北涿州城的泰山廟於農曆四月十五日啟建羅天大醮道場，中有「鸞背忽來環珮響，香煙拂拂，仙樂泠泠」的形容詞。

由此可見得，「泠泠」一詞就是音樂的代稱，決非「冷冷」兩字可比。記得二零零六年夏天，香港大會堂曾舉行「龔一古琴演奏會」節目，就以「泠泠七絃琴」為號召；此刻市面上可聽到的錄音帶由白慶賢與鄧美玲合唱《倩女離魂》，中有「理琴絃，泠泠曲韻倩誰聽」這兩句。

上述《還琴記》那「泠泠七絃琴」另一版本，是將前者的一句分開為二，「琴」字結尾同樣收「合」

（5）音，是「泠泠一闋·七絃琴」的唱法了。

愠、蘊含意不同

曾聽《海瑞傳之碎鑾與》，其中有個「蘊」字明顯錯用。當嚴貴妃知道海剛峰掌握乃弟世蕃多項罪證時，形勢急轉，明白不能硬碰只好把怒容收斂，和顏悅色的唱出：「我都要蘊面改溫容，利誘權勾謀設想」的曲詞。這裡的「蘊面」無義，同時也為了相對於「溫容」，應以「愠面」為合。

「愠」是「愠怒」，亦指怨憤，「愠面」和「愠色」同樣表示怨懟的神色。《三國演義》第八十七

回：為了征討蠻王孟獲，諸葛孔明行兵調將，可是偏缺趙子龍與魏文長：「趙雲與魏延見孔明不用，各有慍色。」

又《紅樓夢》八十四回：賈政問兒子，開筆做了功課不曾？寶玉回說做了三篇，其中有篇目「人不知而不慍」的題目。

這句出自《論語·學而第一》的名言，全句是「人不知而不慍，不亦君子乎？」（縱使別人不知道我的學識，我也感不怨和怒；因為求學原是為了自己，這不正是一位有德行的君子嗎？）

簡單地說：就是「若然人家不了解我，我也不生怨恨」的意思。

至於「蘊」字，則有「蘊藉」、「蘊藏」以至「底蘊」等語詞。例如一曲《南唐殘夢》，小周后所唱：「君你莫倚欄干，莫蘊新愁」；而在《武則天與王皇后》中，皇后向對方說：「妳五蘊掛（累）礙心中，怎修禪證」。

前者意為「蘊藏」；後者的「五蘊」係佛家語，指色（形相）、受（情欲）、想（意念）、行（行為）及識（心靈）等。這之中，「識」為認識的主觀要素，而「色、受、想、行」等四蘊，是為認識的客觀要素了。

談到「五蘊」，清人小說《梼杌閒評》第二十四回：一眾僧儒，在九龍山上做法事，只見道場之上……

「迎佛處天香繚繞，微動慈悲之口，講的是五蘊三除，大開方便之門。」

之外，有句「蘊遺之才」成語，指未給發現的人才，語出西晉文學家陸機的《與趙王倫箋》：「是以高世之主必假遠邇之器；蘊匱之才，思托大音之和。」（所以說不同凡俗，眼界高遠的君主，一定會借助和使用遠近的器械，才可以發掘不曾出現的人才，奏響高雅清越的和韻之曲也。）

「大音」也者，是稱高雅悅耳的音樂了。

原載《戲曲品味月刊》，二零零八年十月號（第九十五期）

中華非物質文化叢書‧文學類‧戲曲系列

（廿三）「足本」的《望江樓餞別》

以擅唱玻味腔之粵曲前輩文錫麒先生，上世紀中葉，馳名於港澳地區多年；九一年杪，彼以曾經藏有華僑日報曲目頁數重達十六司碼片，而為魯金先生（梁濤，已故）所訪問，並於報章專欄誌其事焉。

文先生素和筆者稔熟，也曾以個人之錄音聲帶見贈，此中有《白秋萍》、《離鸞秋怨》、《喜相逢》以及《望江樓餞別》等。

關於後者，曲成於六十年代初期，為潘一帆先生所撰，內容是描述清代落魄文人繆蓮仙與痴情歌女麥秋娟的相戀故事，此曲唱了幾十年，雖經刪改，卻依然流行於今日，原因是簡單淺白，容易上口，遂被大多曲藝社主持人選作必修教材，係初學唱曲者的示範楷模了。

八二年春，一眾人等設局於九龍青山道「琴書閣」（陳文傑先生家居），音樂拍和有岑煥庭、陳文傑、蘇志航及文卓安等；當時潘先生與陳慧玲小姐（小白雪仙）合唱《望江樓餞別》，正因潘先生能撰曲而不擅唱曲，所以當他開口唱不了幾句時，即棄咪停嗓，改由文錫麒先生替上。

八七年秋，屯門報業商會粵曲聯歡，該晚的《望江樓餞別》，由文先生與廖寶珠小姐合唱，音樂拍和如下：掌板文卓安、高胡吳信堯、揚琴陳文傑、秦琴楊西就、余茂笛子、吳鋃漢大阮等。此中的歌者與樂

師在當年來說，可說是一時之選呢！

本文題目的所謂「足本」，是完全依照原曲唱出，一字不易；但今時坊間所見的略有刪改，是緊接男角之後由花旦唱出的一段南音，現補記如下：

「賤賣文章，盡是錦繡；篇中珠玉，才堪羨；羨煞陳後主嗰段風流，你寫得哀怨纏綿；綿綿情話，嗰段胭脂井；井內二妃和後主，有若劍底情鴛；鴛夢難圓，睇到我情淚濺，惹我同情念咯。」

而跟著下來男角所唱出的二黃：

「誰為佢情灑淚，有誰憐我鴛夢，未能圓。恨情天，不與人方便，痴心難會火坑蓮，只怨我阮籍囊羞，未許作量珠，心願。」

今時的社團曲本，除了刪去第二段南音之外，其後的一節二王中，也減了「痴心難會火坑蓮」這一句。

以上一段「連珠體南音」，本意為求突出疊字效果，顯見斧鑿痕迹，以曲論詞，亦不失為其中佳句，但為了節省時間而強行刪減整段曲詞，失真之外，也有違撰曲人的創作原意呢！

「足本」的曲詞，曲意完整得多。

原載《戲曲品味月刊》，二零零三年九月號（第三十四期）

中華非物質文化叢書・文學類・戲曲系列

（廿四）　《連環計》中的「小宴」和「大宴」

粵曲有稱《小宴》者，全名為《群英會之小宴》，撰曲方文正，原唱者為阮兆輝及潘佩璇，屬於社團私伙唱本，曲詞頗佳，演繹亦相當動聽，唯是唱腔和伴樂俱稍見難度。在另方面，《小宴》同是京劇劇目，屬《連環計》其中一闋，《小宴》之後有《大宴》，此處先說前者。

一九八五年冬，「中國京劇藝術家演出團」也曾於香港新光戲院演出此劇，十月六日和十月十五日的《小宴》，由宋小川飾呂布，耿巧雲飾貂蟬，當時最高票價為一百五十及二百元。

而在八八年七月二日夜，此劇目亦見演出於香港演藝學院，箇中角色，由葉少蘭飾呂布，許嘉寶飾貂蟬，而王允一角則由辛寶達飾演，該次票價最高為一百八十與二百元。

《小宴》的劇情，描寫東漢時代的王允（公元一三七至一九二年），定出「連環計」，用來離間董卓和呂布父子之間的感情。在這段時間內，王允先設宴款待呂布，將歌姬貂蟬冒作己女，並使之許婚與呂布為妻，劇情至此結束，是為《小宴》。

呂布得蒙禮遇，樂不可支，其實此君家中妻室原已有二。正妻嚴氏，生有一女，次妻為曹豹之女（京劇有《打曹豹》，又名《失徐州》），後來的貂蟬，只是妾侍罷了。

除了京劇，漢劇（形成於漢水中下游的劇種，舊稱「楚調」）和豫劇（河南梆子）都有《小宴》劇目，劇情大致相同，後者為豫西著名文武生周銀聚（一八九二至一九五九年）的拿手戲呢！

繼後劇情，則是王允又來設宴，再將貂蟬奉獻於董卓跟前，是為《大宴》了。

《小宴》宜作教材

粵曲《群英會之小宴》，乃生旦對唱曲，全曲歷時二十六分。從貂蟬唱首板起，跟著士工慢板上場，一段小曲《銀河會》，述及來到司徒府的目的，然後幾句爽中板，自我貼金，驕矜處見威嚴，露出一派英雄氣概。

此刻貂蟬輕移蓮步，再上堂前，以官話唱出一段「木瓜腔」。這種又稱為「穆瓜腔」的腔口，據說是《六郎罪子》中的「梆子中板」所發展出來的專腔，由於唱時略見難度，所以學員練唱時，肯定是揣摩唱功的好機會！

一段《小鑼相思》的音樂過序，兩人相遇在堂前，呂布得睹貂蟬美貌，驚為天人；一個滿腹密圈，要將款擺柳腰，巧笑倩兮，看在稍後會面而又急色的溫侯眼中，簡直殺死人有命賠；接著曲詞帶出呂布，先唱對方招納裙下，一個色授魂與，甘願墮入脂粉叢中，於是乎，虛意假情之下，一拍即合，暗訂終身也矣！

《小宴》曲詞，有段很短的調子叫《鮑老催》，此調通常只見於皇帝登殿，高官出巡又或者喜慶場

合，多以嗩吶作為吹奏配樂，而今此曲用上，更添幾分威武莊嚴；這裡的《鮑老催》是南北曲牌，《桃花

扇·題色》、《牡丹亭·寫真》、《邯鄲記·雲陽》、《琵琶記·花燭》、《雷峰塔·水塔》等等都曾用

過。

接著的是一段由貂蟬唱出「長句滾花」：「真罕見，真罕見，智勇雙全一俊彥，英雄豪傑美少年，翠

袖殷勤再捧金盅獻，敬獻名聞天下嘅大英賢……。」

這段「滾花」開頭兩句相同，但不能依樣葫蘆照唸，第一句用平常語氣唱出無妨，到了第二句，顯

然需落足力度，語調稍高多少才會覺得動聽；而「智勇雙……全」的虛位中間，加上類似〔215〕的裝飾

音，使人聽來，才感到有粵曲味。若否，唱「滾花」如唸口簧，變成「掘而寡」，無味之至。

而整句之後的「一俊彥」，有人在此加上了尾音，本來「掘收」的「士」（6）變成收「上」音（1

音；同樣，接著的「美少年」，有人在「少」與「年」之間，加進一些「呀」音，就出現了「美呀少年」

的效果。凡此種種，都屬於難聽的「哪嗱音」，不可取了。

再者，到了「名聞天下」之時，這「天下」兩字則要輕輕吐出而稍稍拖慢，行內人術語稱為「起

角」，陰柔中見功力，隨後唱出「大英賢」，益見圓潤動聽。

說過「長花」，又到另段小曲《花香襯馬蹄》，乃已故二胡大師呂文成的作品，調子輕快流暢，適宜以歌舞形式出之，於是貂蟬既歌且舞，為全曲製造了不少歡樂氣氛。

總括來說，一曲《群英會之小宴》作為練習對象，導師有耐性，學員有恒心，是真正能「學嘢」的上佳曲本呢！

原載《戲曲品味月刊》，二零零五年一月號（第五十期）

中華非物質文化叢書・文學類・戲曲系列

（廿五）　《陌上花》曲詞淺釋

樂社主持人示範唱出《陌上花》，為眾多學員授以一闋《西湖邂逅》，此曲由新劍郎與葉慧芬原唱，乃溫誌鵬君二零零二年之作品。據彼撰《寫〈陌上花之西湖邂逅〉雜憶》一文中道及箇中情節，筆者不才，亦應樂社主持人之邀，試為該曲作出若干註釋，俾大眾同學對於曲中詞意能有進一步了解，誠好事焉。

（一）《陌上花》一名《緩緩歌》，既屬民歌，又是詞牌名字，本謂五代時期的吳越帝王錢鏐（音球，公元八五二至九三二年），嘗於春日致書其妃云：「陌上花開，可緩緩歸矣。」妃乃歸臨安。詞牌名字蓋本於此，雙調九十八字，上下闋皆為四仄韻。以下是《詞譜》收錄元代詞人張翥（一二八七至一三六八年）僅有的一闋《陌上花》：

「關山夢裡歸來，還又歲華催晚（韻）。馬影雞聲諳盡，倦郵荒館（韻）。綠箋密記多情事，一看一回腸斷（韻）。待殷勤寄與，舊游鶯燕，水流雲散（韻）。

滿羅衫，是酒痕凝處，唾碧啼紅相半（韻）。只恐梅花，瘦倚寒夜誰暖（韻）。不成便沒相逢日，重整釵鸞箏雁（韻）。但何郎，縱有春風詞筆，高懷渾懶（韻）。」

（二）輕裘綺馬：即輕衣肥馬，富家公子外出之光鮮衣飾及綺麗車馬。《論語・雍也》：「乘肥馬，衣輕裘。」杜甫《秋興八首》詩：「同學少年多不賤，五陵裘馬自輕肥。」

（三）君子好逑：語出《詩經》（典故見以下註解十九「關雎」），這裡的「好」是美好，「逑」指匹配，承接上句的「淑女」與本句的「君子」，比喻美好一雙；若然讀作喜好的「好」，全不可解，所以，該以好壞的「好」為合。

不過，積非成是，當全人類都如此錯讀「耗」音的時候，閣下若然一士諤諤要堅持正音，恐怕流於孤芳自賞，甚至遭人嗤之以鼻，所以只能隨波逐流，都以「君子耗逑」才算正讀，從俗好了。

（四）流水湯湯：後兩字讀作「商商」，指水流沖擊狀，不可讀作湯水的「湯」音。語出《尚書・堯典》：「湯湯洪水方割」（方字讀「旁」音，「方割」指洪水到處為患）；《詩經・大雅・江漢》：「江漢湯湯（汪洋），武夫洸洸（音光，雄壯）」；宋朝范仲淹有《岳陽樓記》：「銜遠山，吞長江，浩浩湯湯，橫無際涯。」

（五）餘杭：郡名，秦時會稽郡地，南朝陳置錢唐郡，隋又改為餘杭郡，亦即後來宋朝之臨安府是也。

（六）王謝：六朝時，「王謝」世為望族，「王」指瑯琊王氏，「謝」乃陳郡謝氏，代表人物為東晉

名臣王導（二七六至三三九）與謝安（三二零至三八五），兩人同係東晉名臣，皆居「烏衣巷」。《南史·侯景傳》：「（景）請娶於王謝，（梁武）帝曰：王謝門高非偶，可於朱張以下訪之。」後以「王謝」為名門望族的代稱。

唐·劉禹錫《烏衣巷》詩：「舊時王謝堂前燕，飛入尋常百姓家。」意為燕子雖仍入此堂，但世代變遷，王謝零落，已化作尋常百姓矣！此亦《陌》曲「王謝堂前燕」一詞之原意。

（七）椿萱：「椿」是高大的椿樹，借喻慈父。五十年代，由靳夢萍撰曲，李少芳主唱的一闋平喉曲《泣椿花》，就是赴京應試的遊子，思念居家的嚴親。及至高中歸來，可奈慈顏已逝，未報劬勞，徒然泣涕，唯有唱出哀歌以悼，聊盡孝思而已。

至於「萱」則指萱草，亦即粵人所稱的「金針菜」。語詞中的「萱堂」，就是母親的代號。屈原《楚辭·九歌》：「余處幽篁兮終不見天，路險難兮獨後來。」（我在竹林深處不見天，既不知早晚，路途亦太艱難。）

（八）幽篁：「幽」是深幽，「篁」指竹叢，意謂深邃陰暗的竹林。屈原《楚辭·九歌》：「余處幽篁兮終不見天，路險難兮獨後來。」（我在竹林深處不見天，既不知早晚，路途亦太艱難。）人們熟悉的一首五言唐詩《竹里館》，是王維的作品，全詩四句如下：「獨坐幽篁裡，彈琴復長嘯。

際此農曆新年裡，鄉居門前，多貼上「椿萱並茂，蘭挂騰芳」春聯者，後句暗示家庭兄弟蕃衍（本港中環蘭桂坊，名字由來亦源自此句成語）；前一句含意，當然係指健在的雙親了。

深林人不知，明月來相照。」第三句「深林」，也就是首句的「幽篁」。

（九）萍逢：為「萍水相逢」的縮寫，喻人偶然相見，語出唐・王勃《滕王閣序》：「關山難越，誰悲失路之人。萍水相逢，盡是他鄉之客。」又明人小說《喻世明言》四十卷：「萍水相逢，便成款宿（莫逆）何以當此？」

（十一）白衣卿相：「白衣」即布衣，係未有功名者，亦指平民百姓。在唐朝，宰相多由進士出身，推重（為人所推許尊重）進士為「白衣卿相」之士，而具卿相之質，故稱。宋柳永《鶴沖天》詞：「何須論得喪，才子詞人，自是白衣卿相。」意思是說：「何必在功名方面計較得失，我是個才子詞人，即使功名未遂，論到才華，也不輸給朝中一群卿相呀！」

（十一）禍起蕭牆：「蕭牆」為房前「照壁」，亦即門屏，用以分隔內外的小牆，因而作為內與外的分界線。「蕭」解為「肅」，含肅敬意，「牆」則作屏，古代宮庭間君臣相見之禮，至屏則存肅敬，是以稱作「蕭牆」。

今人說及「禍起蕭牆」，比喻存在的禍患，緣起在於一牆之內。

（十二）相父：對老一輩丞（宰）相的尊稱。且看《三國演義》第八十五回：諸葛孔明拜伏於地，後主劉禪扶起，問曰：「今曹丕兵分五路，犯境甚急，相父緣何不肯出府視事？」

中華非物質文化叢書・文學類・戲曲系列

又：孔明說出原委，後主聽罷，又喜又驚曰：「相父果有鬼神不測之機也！願聞退兵之策。」

（十三）蘇張：有二說，其一是戰國時辯士蘇秦與張儀，二人俱擅縱橫（合縱連橫的縮語，經營天下之意）之術；次為唐朝蘇頲（音挺）和張說，同以文章著名。唐元稹《代曲江老人百韻》詩：「李杜詩篇敵，蘇張筆力勻。」後句的「蘇張」即此。

本題的「蘇張」當指前者。

蘇秦與張儀同師事鬼谷子學游說術。蘇家貧不得志，其後游說列國君王，倡議合力抗秦，稱為「合縱」（六國聯合西向抗秦，秦在西方，六國土地則南北相連，故稱。）之說，遂掛六國相印。行之，迫得秦國廢帝請服退還部份侵地，於此，蘇秦名重一時。

而張儀則於公元前三二八年，向秦惠王游說，倡「連橫」之議，誘使各國與秦親善，很容易把「合縱」瓦解了。

（十四）花萼：比喻兄弟相親相愛。典出《詩經・小雅・常棣》頭四句：「常（棠）棣之華（花），鄂（萼）茅韡韡，凡今之人，莫如兄弟？」（棠棣之花雪白，萼蒂相依鮮明。且看當今世人，誰能親如兄弟？）

按：「常棣」是棠梨樹，「常」通棠。「鄂」通萼，指花萼。「茅」（音浮）是花蒂。「韡韡」形容

鮮明。

（十五）天竺：古國名，即今之印度。《陌上花》曲中「秋日天竺抄佛翰」句所提及者，係指「天竺寺」，位於浙江杭州靈隱山飛來峰之南，稱「上天竺寺」。

由於「天竺寺」有上、中、下各一，「上天竺寺」於後晉天福年間（公元九三六至九四四年）建成，其後吳越主錢俶曾改建，號稱「天竺觀音看經院」。

「佛翰」之謂，佛經是也。

（十六）夏蟲語雪：夏天生長的昆蟲，一生不能見到寒冬所降的冰雪。典出《莊子・秋水篇》：「夏蟲不可以語於冰者，篤於時也。」

「篤」是限制、拘束。整句話是說：「你跟夏天的昆蟲來論冰雪，因為牠不能存活到冬天，所以聽不懂你的說話，同時也限制於時間，牠根本不知道冰雪是甚麼東西呢！」

換言之，這是比喻見聞淺薄之意。

（十七）相如消渴：漢代司馬相如患口吃，亦有「消渴症」，乃體內缺乏胰島素，與內分泌失調有關，此亦令人之所謂糖尿病是也。

《陌上花》曲女角指借茶者為「相如消渴」，非謂對方患病，實借喻其為口渴而已。

中華非物質文化叢書・文學類・戲曲系列

值得一提的是，此處之「相」字非陰平聲之「商」音，而係該唸陰去聲，亦即丞相的「相」、睇相的「相」。今人均讀為「商」如上文之「君子好逑」，積非成是，大勢所趨，奈何！

（十八）桃花人面：唐代詩人崔護，貞元十二年（公元七九六）進士，官至嶺南節度使。未第時，清明日遊城南郊，口渴甚，見桃花盛放處有庭院在，於是叩戶求水，有少女啟門，笑容可掬，並以水付崔，其意殷殷，崔對此念念不忘。

翌年清明日，崔護重來，庭院桃花依舊，但人面不再，崔心中戚然，乃作《遊城南詩》曰：「去年今日此門中，人面桃花相映紅。人面不知何處去，桃花依舊笑春風。」《陌上花》曲之「桃花人面太可傷」者，正含此意。

（十九）關雎：《詩經·周南》首篇名，是一闋歌頌愛情的作品。全詩二十句，前四句為「關關雎鳩，在河之洲，窈窕淑女，君子好逑」。舊說作為詠后妃之德，亦係淑女得以許配君子的典故。粵曲曲詞常有「詠關關」（見《摘纓會·上卷》），以及「雙飛賦河洲」（見《孝莊皇后之情諫》）句，比喻共諧鸞鳳，有美滿婚姻。

「關關」是鳥鳴聲，「雎鳩」屬水鳥，又稱王雎，此鳥雌雄有固定配偶，頗忠貞於愛情。粵曲曲詞常

（二十）上陽：唐代最華麗的宮殿，位置在河南洛陽西南隅；此宮之西面，隔谷水（河溝）又有「西

上陽宮」，虹梁（曲橋）跨谷，往來方便。唐高宗晚年常居「上陽宮」視事，同樣武則天後來也在此主持朝政。

《陌上花》曲最後的「飄落江南花有託，一朝移植入上陽」兩句，喻女角入宮為妃之意。

原載《戲曲品味月刊》，二零零八年三月號（第八十八期）

中華非物質文化叢書・文學類・戲曲系列

（廿六）《半生緣》詞語淺釋

（一）孔雀屏：隋末竇毅為女擇婿，於屏上畫孔雀二，使與婚者射箭，中目則許之，射者數十人，皆不合。唯李淵（後來的唐高祖）兩發各中一目，遂得竇女；此亦成語「雀屏中目」的來源，典出《舊唐書・高祖竇皇后傳》。

（二）醇醪（音勞）：味厚之美酒。成語「公瑾醇醪」，指三國時候，有文武全才的周瑜（字公瑾），因東吳右大都督程普恃己年長，曾多次出言侮辱，周瑜寬宏大度，都不予以計較。程普自覺不好意思說：「與公瑾交，如飲醇醪，不覺自醉。」此語含意有二：首先是自己感到慚愧，其次以「一個真正的朋友」來稱讚對方。

（三）朱閣：朱紅色的樓閣，見宋蘇軾《水調歌頭》詞下片：「轉朱閣，低綺戶……但願人長久，千里共嬋娟。」

（四）關雎：《詩經・國風・周南》首篇篇名。全詩五段，共二十句，首四句為「關關雎鳩，在河之洲，窈窕淑女，君子好（美好、好壞的好）逑。」描寫男子對他所傾心姑娘一種痴戀之情。今人以之入曲，多比喻作婚約及姻緣。

（五）宗伯：官名，稱為「禮官」，其職為統率屬官掌管全國的禮儀，以輔佐國君統治臣民，凡典禮、宗廟、音樂、占卜、服飾、宗教、史冊等事皆為其執掌範圍。其長官為大宗伯，次官為小宗伯，後世不設此官，但文人多喜用以大宗伯或宗伯，作為對禮部尚書的尊稱。

（六）朱陳：古村名，故址在今江蘇豐縣東南，村中朱、陳兩姓世世婚姻。語出唐白居易《朱陳村》詩：「徐州古豐縣，有村曰朱陳……一村唯兩姓，世世為婚姻。」此外亦有「朱陳之好」的成語，見清人小說《玉嬌梨》第十九回，以前在白府出任西賓的張執如，今日來訪白公，他說：「晚生有一至契之友，久聞老先生令嬡賢淑，有關睢之美，故托晚生敬執斧柯（作媒），欲求老先生曲賜朱陳之好。」

（七）赤繩繫足：傳說掌管人間姻緣的月下老人，用一根紅繩繫在一對男女的腳上，這對男女即使是仇家，也得結合。明人馮夢龍所著小說，《警世通言》第二卷的開場白有勸世文：「若論到夫婦，雖說是紅線纏腰，赤繩繫足，到底是剜（音碗）肉粘膚，可離可合。」

（八）銀釭：釭通「缸」，代稱燈，也指燈盞。「銀釭」是燈火之謂，此處為月亮之借喻。

（九）茸城：故地在今上海松江縣南華亭谷東，是松江的別名。

（十）東皇回取（御）日：東皇即太陽神，又稱「東君」，神話中司春之神。本曲前句為「弱柳和風

中華非物質文化叢書‧文學類‧戲曲系列

103

千絲暖」，後句係「鴛浦結良緣」（鴛浦指松江之畔），互相呼應，意謂此段美好姻緣，應會獲得仙人眷顧。

（十一）玉田：典見東晉學者干寶著《搜神記·十一》。傳說雒（洛）陽人名楊伯雍者，汲水作「義漿」（免費供應飲料）於坂頭，行者皆飲之。有日某人飲畢，以石子一斗遺贈，伯雍種石於田中，遂生白璧，其處地可一頃，名為玉田。

（十二）文藻：文章之詞藻，意謂文采，大凡稱讚人家行文有「文藻」者，多為禮貌用語，屬於溢美之詞。

（十三）並伴：伴音「謀」，通牟，解作求得與謀取，此處意為相等。

（十四）琴川：又作琴水，源出今江蘇常熟縣西北虞山東南麓，東流至縣城入元和塘。以有橫涇七條，形如琴絃，故名。按：「琴川」亦為常熟縣之別稱。

（十五）縉紳：縉通「搢」，插的意思，「紳」是束於腰間的大帶。大臣上朝面聖，手執狹長的笏板，用作記事或藉此朝向君王示意。當不用笏板之時，即插置於腰帶間，而腰帶的繩結下垂至朝服底端，就是「縉紳」，所以，縉紳也成為士大夫的代稱，加上「琴川」兩字，直指江蘇常熟縣的士大夫群了。

（十六）耳順之年：指人的生理踏入衰老期，語出《論語·為政》：「六十而耳順。」疏：順，不逆

粵曲詞中詞三集

104

也，耳聞其言，則知其微旨（隱微的旨意）而不逆也也。」後人將「耳順」作為六十歲的代稱。

（十七）九十其儀：形容婚禮儀式眾多，語出《詩經・齊（音奔）風・東山》：「親結其縭，九十其儀。」這裡的「縭」是佩巾，古代女子出嫁，由母親將佩巾繫在女兒身上，所以結婚又稱為「結縭」。《毛傳》：「九十其儀，言其多也。」《朱熹集傳》：「九其儀，十其儀，言其多也。」

（十八）青眼：亦曰「垂青」，全句實係「青白眼」，典源自《晉書・阮籍傳》：「阮籍遭喪，嵇（音奚）喜往弔之。籍能為『青白眼』，見凡俗之士，以白眼對之。及喜往，見其白眼，喜不懌（音翼，不懌即不悅）而退。嵇康（嵇喜弟）聞之，乃齎（音擠，攜帶）酒挾琴造之（探訪），籍大悅，乃見『青眼』。」所謂「青眼」是深色而近於黑色的眼珠子，旁邊則是「眼白」。對人正視則得見青（黑）色的眼珠子，反起眼白就是對人正眼也不看一眼。後因謂對人重視曰「青眼」，以及「白眼」相加者，顯然對人輕視了。

（十九）譁言：吵耳、喧嘩的言語。

（二十）快快面：廣東人口頭禪之「唔好面（陰上聲）」，「快快」意為不樂意或不服氣，也是由於不平或不滿而出現鬱鬱不樂之意。

（廿一）東山：地名，位於江蘇省江寧縣東山鎮北境，東晉謝安（字安石）曾隱居於此。甲申之變

（一六四四），中國北方全為清廷控制，南方正醞釀組建編安政權。崇禎初即位時，錢謙益遭起用為禮部侍郎，但僅任職三月，再次革職回鄉，罷歸賦閒十多年。不過，錢每以東山謝安石自命，有「出山我自慚安石，作相人終忌子瞻」的詩句，銳意復出，故曲中有以此自稱。

（廿二）虞山楓老：虞山在江蘇常熟縣西北，楓老係錢謙益自嘲之詞。

（廿三）吳江：江蘇省縣名，五代吳越王錢鏐（音留）置。吳江柳翠即對柳如是的美稱，蓋彼為吳江人，亦是吳江盛澤鎮歸家院名妓徐佛之養女，其後仍被嚳賣於青樓，故稱。

（廿四）舉椀：「椀」音碗，說的是東漢時候，梁鴻與孟光夫妻兩人隱居山中的故事，是成語「舉案齊眉」。《後漢書‧梁鴻傳》：「（鴻）為人賃舂，每歸，與妻為食，不敢於鴻前仰視，舉案齊眉。」古時候的「案」，就是盛飯的托盤，夫婦相敬如賓，妻子將「案」舉起而及雙眉，容易做到，按照面讀成案件的「案」音，可以理解，但今人須要唸成「舉碗齊眉」，是否有爭議性呢？

不過，根據《辭海》的注解：「案」通「盌」（椀），典出西漢桓寬所著的《鹽鐵論‧取下‧四十一》中一句：「垂（衣）拱（手）持案（盌）食者，所以，今日的《錢》曲，就有「舉椀」這個名詞了。

（廿五）絳雲別館：又名絳雲樓，位於常熟縣虞山之上，乃錢謙益藏書之所，亦為錢、柳二人的愛

中華非物質文化叢書・文學類・戲曲系列

巢。

（廿六）言筌：《莊子・外物》：「筌者所以在魚，得魚而忘筌……。言者所以在意，得意而忘言。」

「筌」是魚筍（音久），一種漁具名稱。後因以「言筌」（亦稱「言詮」）借指在言詞上留下的痕跡。

（廿七）簫能引鳳：據《東周列國志》第四十七回：秦穆公（元前六五九至六二一）有女名弄玉，好吹笙。一夕夢見太華山之主，彼善吹簫，紫玉簫響，有鳳來儀，舒翼鳴舞。鳳聲簫聲相和如一，弄玉喜之。其後醒來、景象依然在目。翌日告父、命人往太華山覓得「簫史」其人，邀之返回宮中告知一切，並以女許之。其後穆公建鳳台以居、最終「簫史」乘龍、弄玉乘鳳升仙去。

（廿八）曲解求凰：樂府有《鳳求凰》，乃漢司馬相如情挑卓文君之琴曲名，曲中有「鳳兮鳳兮歸故鄉，遨遊四海求其凰」句，故名。

（廿九）章台折柳：章台為陝西長安宮名，成語主角係韓翃（音宏）與彼之姬妾柳氏。唐天寶十四年（公元七五五）安史之亂，兩人奔散，柳出家為尼，韓則任平盧節度使侯希逸書記。當得悉柳之所在，使人寄書曰：「章台柳，章台柳，昔日青青今在否？縱使長條似舊垂，亦應攀折他人手。」後柳為番將沙吒

利所劫，韓以虞侯許俊用計奪歸，得以團圓。

（三十）彩鷁：鷁音益，尖嘴水鳥名，古稱「鷁首」，不畏風而善飛，性好啄食魚類，加上兩隻唬人的大眼睛，所以舊日某些漁民，有將之繪成圖象，懸於桅杆之頂，除作辨別方向，以及監視邪魔妖魅之類的神怪異物，具辟邪作用。更有將鷁鳥兩隻大眼睛掛於船旁，使之長期接近水面，此亦「大眼雞」一語的由來。

（卅一）靈犀：代指眼神如心意，古人認為「靈犀」指犀牛角，亦為神獸的代稱。在犀牛角中心的白色髓質，形如條狀的紋理，貫穿兩端，稱為「通犀」或「通天犀」。前人說「通天犀」為靈異之物，雕成飾物而佩之於身，有鎮驚和驅邪效果；後人將之引伸，以「一點靈犀」這句說話，比喻心靈相通，情意接近的代詞。《錢》曲中柳如是的一句「奉上靈犀」，是代表她個人的眼神了。

（卅二）菟絲托附喬松蘿（音欠，作頂上解）：「菟絲」是地衣類植物，莖細長，蔓生，常纏繞於其他植物之上，並以盤狀之吸根，吸取其他植物養份而生存。「喬松」是高大的松樹，也代指貴族及官居高位者，語出《詩經‧小雅‧伐木》：「出自幽谷，遷於喬木。」同樣有這含意的，是一句「喬木世家」的成語。

（卅三）酹：將酒水或油質之類的液體，傾出而灑於地上，稱之為「酹」（音賴）。蘇東坡《念奴

嬌》：「人間如夢，一樽還酹江月。」

（卅四）趑趄：音支追，行不進貌。《文選·張載·劍閣銘》：「一人荷戟，萬夫趑趄。」注：「趑趄，難行也。」與「次且」、「次雎」並同。

原載《戲曲品味月刊》，二零零七年十二月號（第八十五期）

中華非物質文化叢書·文學類·戲曲系列

（廿七） 高句花變乙反花

是夜，某家曲社發生了一場小風波。事緣有人習唱《白龍關》，當女角唱過了「我要做無常索命又何難，知否我手上權操生殺令呀」之後，男角登時感到憤怒而說出「唉吔」兩字，即轉「高句花」，是「俺拼擲頭顱稱好漢，一死留得好英名——」

如果按照曲譜奏樂，完全沒有問題。可是，一句「生殺令呀」剛唱出，而「頭架」師傅尚在等候鑼鼓轉調之時，「下架」的中胡卻先搶閘，趕著在「頭架」的高胡之前，拉出了一句「24571」的「乙反滾花序」來。

由於太過意外，拉高胡的「頭架」師傅顯然錯愕，一時間停下手來，用「太師眼」（怒目）瞪向對面那位拉中胡的長者，也存有質詢「你點解要咁做」的眼神。

全場寂然，且看這位「下架」如何自圓其說。

拉中胡的長者，玩音樂經驗豐富，可說是個躭輪老手，但為何會突然「出晒位」，超越本身工作範圍的呢？

不約而同，四方都是責難的目光。

難得這位長者仍然理直氣壯的說：

「嘿！佢地傾偈之嘛，一個訴

情，一個聆聽，用乙反花花做序，有乜唔妥吖！」

「頭架」哭笑不得，唯有輕嘆一聲「罷！罷！罷！」，示意「掌板」崗位再起鑼鼓，而自己則以高胡拉出一個正確的「士工滾花序」來，是為「35231」了。

按照情理，這位長者錯處有三：其一不應「扒頭」，只能追隨「頭架」之音樂領導，個人強行先奏，凌駕於領導的高胡之前，完全不合規格。

其次，雖謂「乙反」曲調乃作訴情用途，但兩軍對壘，兵凶戰危，舉手投足都暗藏殺機，「高句花」慷慨激昂，唱出音階隨時去高八度，要訴情又如何訴得起來呢？

不合之處三是犯錯得須承認，還要向「頭架」道歉，對人家稍表尊重，方為處世之道。可是，而今有人恃老賣老，還砌詞胡謅，寧不悲夫！

設若身份並非「黃馬褂」的話，「唔該你，下次唔使㗎！」長者遭人革退，可以斷言。

原載《戲曲品味月刊》，二零零七年七月號（第八十期）

（廿八）例牌、中碗、大菜

某夜第八首曲，有女平喉唱《武則天之踏雪尋梅》，是演繹「駱賓王」的角色，她唱來聲情並茂，唯肖唯真，把一個既為通緝犯，又是落難的出家人，唱得活靈活現，可點可圈。

一曲既罷，「頭架」師傅向兩位阿姐頻呼「好嘢」；而彈奏三絃的亞叔，也大讚這位「駱賓王」唱得好，唱得妙焉。

女平喉含笑謙稱：「自己唱來都是『例牌』貨色，怎值得師傅如斯褒獎呀！」

三絃亞叔回應說，「你們的歌喉和唱功，何止『例牌』，是『加大』呀！」

曲已唱完，稍後夜消，這位「駱賓王」恰巧坐在三絃亞叔的右鄰，菜色還未上桌，她對亞叔說：「先前我說『例牌』菜，你隨著說『加大』，對嗎？」

「對呀！我們在酒樓點菜，比『例牌』豐富的，當然是『加大』了，難道有錯乎？」亞叔以為自己說話不對勁，有點莫名。

「非也，酒樓有『例牌』菜色，若然唔夠食，又或想加添一點點，不叫『加大』的啊！」

「那叫甚麼？」

「叫『中碗』。」

「叫『中碗』。」女平喉很有耐性的解說：「通常兩個『例牌』的份量，就是一個『中碗』了。」

「啊！叫做『中碗』。」亞叔全沒介意自己的師傅身份，不恥下問：「我們現今有十二人，到底怎樣點菜才算適合呢？」

「每道菜稱為兩個『例牌』又或一個『中碗』都可以。」

「咁……如果一個『中碗』的份量都唔夠，比這倍多的，是否該喚作『加大』的名堂呢？」亞叔仍然唔明。

「不作『加大』，這是外行人的說法，正確名稱應叫『大菜』。」女平喉說。

「咁幾多個『例牌』才是一個『大菜』？」

「三個。」女平喉說：「換言之，個半『中碗』的份量就相等於一個『大菜』了，價錢亦然。」

亞叔鑑於這位阿姐應對如流，顯然摸不著頭腦的說：「你唱駱賓王唱得咁好，又點會知道酒樓裡面咁多嘢嘅呢？」

「我曾經在酒樓做過『攀地厘』，所以咪清楚囉。」

「啊！我知嘞，『攀地厘』即係傳菜員，咁呢個名係點樣得嚟？」

「係英文Pantry嘅譯音之嘛，人人都係咁叫㗎啦！」

三絃亞叔聽了上述一番話，覺得這位女平喉曲唱好之餘，堪稱見識廣博，也自言上了一堂飲食課呢！

原載《戲曲品味月刊》，二零零七年七月號（第八十期）

（廿九）　與阿杜談「歷史難挽」

二零零七年六月下旬，有「阿杜」先生在某報發表一篇以《歷史難挽》為題目的鴻文。首先，要感謝杜先生常在報上談曲論藝（如往廣州「彩虹」聽曲之類），因為本港副刊專欄，無病呻吟居多，要找一個談論戲文的框框，卻是難得一見。所以，報端得見此類文字，俾戲曲界在傳媒間多少有把聲音，誠好事焉。

不過，杜先生該日行文，所談內容都是上個世紀八十年代的事情，與現實生活嚴重脫節，揆諸今日，out 得可以，想來杜先生得要抽空往城中一些曲社參觀——今人所唱何曲，流行粵曲又係誰人所撰，實地了解了解，才能道出箇中真相來。

首先說到戲迷國學根基（淺）薄這一層，今人文化知識奇弱是通病，不一定是戲迷，能夠哼得幾嘴的「唱口」（歌者），彼等當然知道《潞安州》中的陸登如何抗敵；《洛水夢會》裡曹子建所夢會的，正是掌握全川水印的「宓妃」；《群英會之小宴》所敘述的，當係王（允）司徒設計離間，呂溫侯調戲貂嬋的故事；《胡笳情淚別文姬》，描述文姬入塞十二年，痛離一雙小兒女，在「別漢亭」分袂回國……

這些文史知識，假若對曲藝全無興趣而平時沒哼半句的街坊師奶，可能會知得很少；但阿哥阿姐朝哼

懶音和錯字

電台上有若干飽學之士，懶音頻頻，「下顎音」難得出現，聽來的只是「圓唇音」。因此，銀行的「銀」、貝理雅的「雅」、顏色的「顏」、勾結的「勾」、營業額的「額」、牙痛的「牙」、眼晴的「眼」、黃牛的「牛」等等，加上「我係中角（國）講（廣）東人」之類，懶音一籮籮，每天早晚都在大氣電波中傳送。

當接受訪問時，嘉賓如此，身為大學教授的主持亦然，電（視）台一眾高層視若無睹，任其自由發揮，天天流毒於空氣中。

但唱曲的人就不可能存有上述弊端，蓋經錄音成卷，聽入人家耳中，會笑死人有命賠，而身為師傅者，教徒無方，亦會掉人現眼者也。

懂得唱曲的人，學歷不一定高，但文字基礎甚為穩健，試以下列幾個名詞為例：

（一）「天塹」——塹音「暫」，陶才子在夜間節目亦錯唸為「湛」，曲見《合兵破曹》。

晚唱，琅琅上口，還有師傅耳命面提，不時解讀，你說他（她）國學根基薄弱，試隨便找幾個街坊人士與之較量，高下立判矣！

（二）「縮結同心」——縮音「挽」，非館，見《巧結並蒂蓮》。

（三）「緘口」——緘音「監」（陰平聲），非針非鑑，見《碧血寫春秋之驚變》。

（四）「白居易」——易音「義」，非亦，見《同是天涯淪落人》。

（五）「勘破」——勘音「磡」，非湛，見《花蕊夫人之劫後描容》。

（六）「長頸鳥喙」——喙音「悔」，非啄非胃，見《五湖泛舟》。

（七）「參商兩星」——參音「深」，非「參加」的參，曲見《一段情》。

（八）「回溯」——溯音「素」，非索，見《碧血灑經堂》。

（九）「膏肓」——肓音「方」，非盲，見《絕唱胡笳十八拍》。

（十）「分袂」——袂音「米」，非決，見《長亭送別》。

上述文字並不深奧，但要準確唸出，懂得粵曲的朋友，肯定綽綽有餘。當然，深究一點，要探討「何郎傅粉」為啥？「沈郎腰瘦」所指又是誰人？抑或一如杜先生筆下的「李廣難封、馮唐易老」之類，就算當今報壇才女，遭人詢及之時，極可能也會瞠（音撐）目結舌，無言以對的呢！

退一步說，唱者唔知唱乜而只知「唸口簧」，那又如何，有人教自然有人學，有人唱自然有人承傳，

付鈔練曲是高昂消費，唱曲的人但求開心，追求學問尚在其次。不要少覷每周一回的「私伙局」，養活了不少相關行業，例如有些樂師奇貨可居，方今傳媒戲曲三報三刊，銷量得以增長，都是靠這批生力軍默默支持。

最後，說到撰曲人才「式微」（凋零），杜文說「新曲難度」，是大錯特錯的。方今曲壇新曲如雲，就以某位梁姓老倌為例，唱曲已近乎「濫」的地步，此無他，抓銀為上，搵得就搵，唔搵就笨，冇人搵咽陣，鬼可憐乎！

其實近年流行曲目，作者包括蔡衍棻、方文正、溫誌鵬、陳錦榮、陳嘉慧、阮眉、林川、劉鳳竹、新劍郎、嚴觀發及呂錦蘭等。每天俱有新曲面世，佳作如林，使人目不暇給呢！

所以，杜先生談及「曲種缺乏」，唱來唱去只有葉紹德，這是他坐在象牙塔內，不食人間煙火之故。

原載《戲曲品味月刊》，二零零七年八月號（第八十一期）

中華非物質文化叢書・文學類・戲曲系列

117

（三十） 樂社如何運作

二零零八年春初，某份財經日報有〈唱粵曲、談管理〉一文，內容屬訪問性質，談及香港一般樂社的經營方法。不過，正因主訪者抓不到主題，而被訪者撰曲家和兩位「唱口」嘉賓，雖然同屬圈中人，畢竟未能暢所欲言而道出箇中要點。所以，整篇談曲論藝、洋洋萬言的稿子，對於管理一層，未有片言提及，讀者要從字裡行間，得出一實質經營的認知，顯然是失望的。

筆者願以此篇蕪文，補充上述訪問之不足，也讓某些關心粵曲的朋友，得悉箇中的經營運作，對這方面從而理解多一些，好事也。

樂社的經營

一般規模細小的樂社，會址多按月租經營，「受介（薪）」的樂師成員多是四位，計為「頭架」的高胡，「揸竹」的掌板，其餘兩位則屬揚琴與低音的電阮了。

為何會是四位，那是成本問題，因為主持人設立「私伙局」，以每次三小時以至四小時計算，能夠操練的曲目，僅為七至九闋，收費方面「每邊」（此指合唱者兩人之一半）以百元為中位數，整局所得金額

不逾千六元。

千六元收入，可以怎樣分配呢？

撇開了按月交租又或原置物業（前舖後居）者不予計算，租場費用每小時約百元，四小時需付三百來元，此中已包括使用場方樂器、冷氣、音響以及茶水費用在內。而四位樂師的「介口」（薪酬），頭架與掌板同樣三百，揚琴與電阮位者，二百足矣，此中數字總共千元。

此外，加上餘下的曲譜影印，以至樂器維修費用，左除右扣，利潤顯然有限，所以負責包場設局者，除非是自置物業，又或主持人投身其中一位樂師角色，否則只能向曲目的數字和時間的長短來打主意了。

為爭取時間，開場盡量提早若干分鐘，所備曲目寧選短（版）而捨長（版），例如《沈園會》、《六月飛霜》、《錦江詩侶》、《聲聲慢》、《落霞孤鶩》、《李後主之去國歸降》，以及《洞庭十送（上卷）》等等。省下來的時間，加插一支獨唱曲之類，對減輕成本不無幫助者也。

高檔的樂社

當然，以按照咪表的另種方法計算，每分鐘八元、十元以至十三元半者則不在此限，蓋後者收費屬於高昂，倘若每曲超過半小時，兩位「唱口」付鈔已是四百元過外，所以，不管「長版」抑或「短版」，按

每分鐘收費者，絕對是打得響的算盤。

有些收費高昂的樂社，每當某某名師臨場擔任「頭架」者，得另外多收五百元的規矩，香港如此，深圳亦然，而在廣州，加一位吹奏色士風樂師者，整場則另增收費等等，這些不成文的條例，「唱口」們倒也甘之如飴，認為有一棚絕靚的音樂拍和，多些付鈔也是應該，倒是看在外人眼裡，未免咄咄稱奇。

不過，上文所述的僅得四位樂師，雖非寡索孤絃，但錄音帶所顯現出來的效果，未免流於單薄，為了增加現場氣氛，高檔的樂社都會多聘一位「吹口」又或中胡。前者的份量不輕，「介口」會與拉高胡者同價，他除了懂吹笛子、洞簫之外，更能演奏大笛（嗩吶），因為一些武場戲曲如《潞安州》、《白龍關》、《摘纓會》及《怒劈華山》等，缺少了一支大笛，必然失色。其他的嬰兒叫聲如《趙子龍攔江截斗》，戰馬夜嘶如《新霸王別姬》，寒鴉噪叫如《聲聲慢》等，大笛完全可以派上用場。

同樣，有些須具特殊效果的粵曲，例如《絕唱胡笳十八拍》的巴烏與蘆笙，《竊符救趙》中的短筒，《同是天涯淪落人》又或《問君能有幾多愁》等，後至二者的琵琶不可或缺，縱使能以揚琴或三絃的作替代，但效果顯然大打折扣了。

「唱口」的來源

「唱口」是一家樂社的重要資源，雖則各有班底，但流動性亦大，所以，某些樂社的主持人（多為女性）都有自己的一套營運方法，藉以吸引新血。

在劇院及會堂中，每有粵曲班之設，一月四堂，每次僅數十元，主持人任「頭架」，或操揚琴，有些亦以夫妻檔上陣，夫拉高胡而妻控掌板者，不論老嫩好醜，廣招四方來客，務求高朋滿座，賓至如歸。好了，教授一段時間，從這群學員之中作出選拔，有些聲線優美和根基良好者，即選出作為操曲對象，收費一如前述。再假以時日，認為時機成熟，即行籌備「出騷」事宜，齊齊舉辦演唱會去也。

「出騷」作用，不外乎顯現己方實力，作為吸引其他的慕名者；其次也是某些人發財的大好良機。

「出騷」得視乎場合，假如「唱口」要連同師傅（社方授曲者）合唱，費用須多付一倍，以社區會堂為例，三、五千元少不了；倘若地點乃文化心中又或大會堂之類，唱曲僅一闋，花費萬金也非奇事。

學員從練唱粵曲以至盛裝演出，絕對屬高昂消費；同樣，樂社經營者如何吸納人才以至運用這些資源，都是一門大學問。

原載《戲曲品味月刊》，二零零八年七月號（第九十二期）

中華非物質文化叢書・文學類・戲曲系列

（卅一）　「好嘢」之餘

大凡樂社皆有錄音設備，是為錄取歌唱聲帶而設，操曲時每居曲終、領導音樂的「頭架」師傅，必然「好嘢」連聲。而從站台拾級而下的「唱口」，顯得心花怒放，喜不自勝焉。

「唱口」們當然明白，對方的讚美，十九都是門面話，自己個人以及同夥的拍檔水準如何，甚至該給若干評分，大多心裡有數，對方翹起姆指大讚特讚，全然不能當真；只不過，人人都會有呈現「耳仔軟」的時刻，甜言蜜語最啱聽，假若錄音室內任何一位師傅加多幾錢肉緊，還添幾句——你（妳）們可以出C D，灌唱碟了」之類，那種聽在耳內，甜上心頭的感覺，肯定殺死人無命賠。

事實上，實力超卓的，曲唱得好，受之無愧，但有些唱得馬虎，甚至經常離線走音的，也同樣給人稱讚。心內縱然喜悅，但她（他）們畢竟明白到，自己顯然不配，應否值得人家如此讚許呢，所以，除了感到喜悅之外，也隱藏不住臉上那一絲淡淡的哀愁。

師傅為何要「違心」

「頭架」師傅的崇高地位，與「掌板」師傅相比，可說無分軒輊，但後者只管「查篤撐」的鑼鈸位

置，某程度上是不擅於工尺絃索的，所以，「唱口」每有唱腔甚或叮板的問題，都須就教於拉奏高胡的「頭架」，畢竟彼乃整個樂隊的靈魂。

當師傅翹起姆指之時，姑勿論是否出自內心，又或是朝著自己臉上貼金，這都全不重要，最重要的，是他肯給予讚美。一如上述，在整組樂隊中，他有崇高地位，開腔叫好，其他樂師焉有不隨聲附和之理。

即是之故，人人笑容滿面，整個樂社充滿和諧。

或曰師傅語出違心，到底原因何在？

實情卻是如此，「頭架」師傅多是樂社本身的主力，他絕對要維護每位社員的情感，叫好之，只宜提出一些不傷脾胃的意見，社員「挑通眼眉」（聰穎過人），自然心領神會，若否，對於那些不堪造就且仍然叫好的，當是支持和鼓勵好了。

因為倘若直言直說，除了會損害其個人的自尊心，也很容易把對方嚇走。須知道，「唱口」們都屬社方的衣食父母，彼等來此消費，唱曲得付出高昂代價，每每一擲千金無所吝。有些人互相關係密切者，甲給嚇走，乙亦隨之，稍後補充無人，整個樂社會呈現真空而損失慘重者也。

推廣傳統曲藝都是小撮人的理想，樂社組局，佔多數主持人的著眼點，會以一個錢字作大前提，魚無水不活，每屆曲終，「頭架」對待一些「牛奶嘴」之流仍然叫好，既表鼓勵，亦屬支持。隨口嚇吓的動

中華非物質文化叢書・文學類・戲曲系列

作，完全不花本錢，卻換來良好效果，正是何樂而不為。

或曰：如此操曲，差勁也為之叫好，對於弘揚曲藝來說，豈非日漸沉淪？

唉！世界做嚟睇，實情就是如此，雖則有些人天生並無音樂細胞，但當看見其他的晨運常客以至旅行團友，人人都懂得幾句帝女花、鳳閣恩仇之類，而自己半句也哼不來，難免感到自卑，為了應付潮流，達到起碼能夠唱得「一兩嘴」的目的，於是參加粵曲的研習班去。

起初一竅不通，以至能夠擠身於操曲行列，期間須要一些過程，在多聽多練之時，也肯多付出鈔票，務求一眾好友埋堆，可以哼番幾句，《還琴記》無妨，《紫鳳樓》亦佳，這樣齊齊Happy，就沒有離群的感覺了。

明乎此，「頭架」師傅對於「唱口」長期叫好，是完全可以理解的。

凡事也有例外

某回，甲「頭架」染恙，邀到乙師傅到來暫代，這位乙師傅恰是筆者的舊街坊。他所拉奏的高胡，從手門以至弓法，功力已臻一流，多位「唱口」對這名替工歡迎不已，蓋整棚音樂靚溜，唱來更加投入，錄音效果全然美滿者也。

不過，每曲既終之時，乙師傅沒有出言讚許半句，他只是輕輕頷首，露出些微笑容，如此而已。

「唱口」們雖然滿意他的的表現，但仍然覺得，欠卻了幾聲「好嘢」，氣氛難免冷淡，從各人期待的眼神之中，乙師傅自然感覺得到，但他並無任何表示，散局後一同夜消去。

在前往酒家途中，我倆並肩而行，敘舊之際，也詢及為何會吝嗇於一句「好嘢」的說話呢？他悄悄的說出：「人家唱得馬虎，你假如還滿口嘉言，這不啻是糖衣毒藥；人家聽了這些讚許而感到飄飄然，隨時當真，甚至不思進取，正是何苦來哉！假若長期麻醉在這種精神鴉片之中，肯定壞事一樁呢！」

乙師傅寥寥幾句肺腑之言，不妨紀錄在案，如是我聞。

原載《戲曲品味月刊》，二零零八年九月號（第九十四期）

中華非物質文化叢書·文學類·戲曲系列

（卅二） 從「師傅」說到「頭架」

報載：有男女歌星於慶典場合，同時用無伴奏的形式演唱了多闋歌曲，獲得觀眾讚賞之餘，復報以「師傅」稱謂，男星客客氣氣，謙言自己不敢接受，也表示身旁的女歌星，才具「真正師傅」資格云云。

以曲藝圈子來說，「師傅」兩字可以有不同層面的解讀。拉高胡的「頭架」及負責揸竹的「掌板」，固然可以擔正，而與此相關的任何一位音樂拍和成員，都會被人冠以「師傅」名堂。於是乎，只要懂玩一兩件樂器者，又或有機會坐在表演台亮相的（那怕是人肉布景板），司儀如此這般介紹，台下觀眾對彼等的崗位亦表認同。

真正具備「師傅」身份（功力、聲價）的人，不存自我標榜，多以虛懷若谷的態度處世，蓋一山還有一山高也．只有某些樂理程度欠佳，甚至連曲譜也僅是一知半解者，當人家稱呼自己為「師傅」時，面不紅時心不跳，骨頭隨時輕上幾兩，感到飄飄然呢！

舉兩個活生生的例子，其一是私伙局中，有人演唱《越國驪歌》，曲譜遞來，開始是不曾附有工尺的《雪中燕》譜子，這是一首十分流行的粵樂，按理就算全沒譜上工尺，只要「頭架師傅」稍具功力，即可應付裕如。

鑼鑔即起，「唱口」依序唱其《雪中燕》，但中樂領導的「頭架」當拉起二胡時，卻舉弓維艱，拉了拉，竟然拉出一首旋律與此相近的《雪底遊魂》（參閱紅線女唱《一代天嬌》）來。

調子愈行愈遠，終因無法契合而停下，「唱口」納悶之餘，心感「師傅唔識拉」。而「頭架」這時候竟然拋出一句「都冇譜，點挽（玩奏）呀！」

一首普通的《雪中燕》，家傳戶曉的《帝女花之庵遇》中，早已唱至大行其道，某人以「曲譜無工尺」為理由而不能繼續，終須易以他曲，是這個「師傅」的功力出現問題了。

例子之二是某回「吹雞（臨時）局」，有嘉賓興起，即場要唱一闋她所熟悉而能「背曲」的《昭君出塞》，由於事出突然，不曾準備曲譜，這位「頭架師傅」（並非前述一位）心內嘀咕，顯然存有「無曲譜怎樣玩」的心態，同時也舉目朝回「掌板」崗位的仁兄，對方則回以「太師眼」（怒目），大有「《昭君出塞》都「唔掂」，你怎樣做頭架呀」的含意。

人皆耳熟能詳的《昭》曲，畢竟操作正常，並無意外發生。

此局結束後，「掌板」仁兄嘗與人言，做到「頭架」地位，固須博聞強記，尤其是一些家傳戶曉的傳統曲目，不可能絕對依賴曲譜，如果連最基本的調子和名曲都未能應付得來，縱非濫竽充數之流，亦枉為音樂領導了。

如何做個好「頭架」

「頭架」是整個樂隊的靈魂，起帶領作用。所謂好，就是稱職，如評論以上兩位功力，答案顯然是個否字，但香港地曲藝蓬勃，人手需求甚殷，蜀中無大將，廖化作先鋒的情景隨時可見。

假如某些「孤寒局」不甚追求理想效果的話，以低廉時薪拉伕上陣，算為好駛好用；反之，「豪華局」又有不同處理，所謂一分錢一分貨，「唱口」們整晚消費每人數以千元計算的，大可多幾件音樂（樂手）以及聘請名師來助陣了。

說話轉回正題，一個稱職的「頭架」，須備三個基本條件：一乃「擔力」，次為「音準」，第三才是「技巧」問題。

第一點：正因消費的「唱口」為衣食父母，唱曲時縱然荒腔走板，頭架須有能力為其執生而「兜住」，及時將彼等導入正途（音）這是盡責所為，亦具「擔力」表現。

其次的「音準」，作為帶領其他「下架」一起拍和，拍子要準，彼此能夠同時達到「點對點」的效果，再加上本身高胡的優美音色，顯然上上大吉了。

第三的「技巧」，要分兩方面說，一是樂曲中有特別要求的，《江河水》又或《病中吟》之類，每需以南胡作伴，才能突顯出那種蒼涼以至憂鬱的味道。但有個別「頭架」不擅此者，隨時改以梵鈴甚或中胡

作代，音色不同，就完全失卻了上述種種效果了。

另一方面，且說目下流行的粵曲《沈園遺恨》，其中一段「反線二黃序」，十六個音符作為整拍，一弓一音而回弓再續，指法密集，幼細得來清晰可聞，這般能耐，並非人人可以做到。亦之所以，某些功力稍遜的「頭架」而未克臻此者，唯有拉出平常慣見的「過序」，雖然於曲譜上的工尺不合，勉強算是有所交代了。

原載《戲曲品味月刊》，二零一零年十一月號（第一百二十期）

（卅三）　「頭架」

粵樂中的「頭架」是整棚樂隊的靈魂，負責這個崗位的樂師，得以龍頭地位而帶領著「下架」運作，一般來說，「頭架」專指高胡。

一位稱職的頭架應具備以下各點：

首先要閱譜能力強——勿論工尺譜和簡譜，俱可一目了然，並將此等曲譜以第一時間傳入腦海而化作音符，按著節拍和速度，從而融合於樂器與指法之間，使所演奏的曲目得以順利進行。

其二要懂得鑼鼓經——通常鑼鈸打完，音樂即起，而「楔鑼鈸」的音樂，必須完全合拍，不容有半點差池，否則鑼鈸已終結，頭架尚懵然，正所謂「打完都未知」，不妙了。

最明顯的例子，是《六月飛霜》開始時的「大撞點七字清」，鑼鈸響起，應與整棚音樂的一句「654321」同步，然後，歌者才開始唱出曲詞的「御筆親題黃金榜」來。問題來了，頭架若然不懂得鑼鈸，那與鑼鈸同步的「654321」就不容易掌握了。

第三要懂得唱曲——有些特殊唱腔，又或某些曲譜的關鍵所在，「唱口」未明所以，就會難以入曲，頭架假如不能唱曲，理解就感困難。

又例如操曲時間，有人唱錯腔，原本「收尺」而變「收合」，該「收上」卻成「收工」，凡此種種，「頭架」師傅有責任為唱口」及時糾正，替之扶上一把，以免錯完再錯；當然，「唱口」根基淺，如果時刻句句斟酌，每一處都要用心去執拾的話，時間划不來，那當別論。

第四要具備一定的應變能力——例如當奏起高胡時，某些曲目內有需「變調」者，如《江河水》之「士工線」及《湘妃淚》之「尺五線」等，當手頭上只有一柄高胡，並無別具早已準備好的南胡可作替代的話，那麼，演奏這些較為特殊的曲目，就要運用個人功力，將這些「變調」的譜子奏出，若否，「唱口」縱具水平，但卻得不到適合的音樂拍和，這時候，「頭架」顯然衰咗，復予人以「冇料」的感覺。

至於「頭架」的定義，有時得按每曲性質不同而崗位誰屬，例如《同是天涯淪落人》又或《問君能有幾多愁》之類，正由於琵琶這種樂器在該曲中頗為吃重，許多時甚至擔綱SOLO（獨奏），所以「頭架」正是琵琶，這時候的高胡得要靠邊站了。

又例如《潞安州》唱者聲音高亢而曲意高昂，又以及《天姬送子》，霸道的大笛（嗩吶）在曲中所佔份量，比「頭架」的高胡猶有過之。

原載《戲曲品味月刊》，二零零三年八月號（第三十三期）

中華非物質文化叢書・文學類・戲曲系列

131

（卅四） 下架

相對於領導地位的「頭架」而言，「下架」是眾多音樂拍和者的一個統稱，其中包括了揚琴、笛子、以至中胡、色士風、電阮及秦琴等

下架人數可減可添，一籃子的樂器，同擠在斗室之內，無妨，此之所以許多樂社，倍多義務勞工，一眾樂器齊列，音樂沸沸揚揚熱鬧得很；至於整體表現是否符合水平，那是另碼子一回事了。

演奏期間，下架絕對聽命於頭架，而頭架每趁掌板師傅奏起鑼鈸，會盡量給予下架一些短句式的預告，是謂「影頭」。

在鑼鈸聲中而提前奏出一些「影頭」，俾得下架有所依循且未致迷失方向；不過，有時頭架並無如此做法，下架亦不宜大安指擬的按照曲譜來演奏，只能靜聽頭架的取向，才達到一致效果，若否，簡單一句「滾花序」，正因為頭架並不依譜直拉，而是心血來潮的奏出「36132」，但下架傳來的會是「35231」的不同版本，這會予人以「亂晒大籠」的感覺，是不聽命於「頭架」之過。

又如上段尾句的末字收「尺」，而接著下來的中板，定然作「5511232」，是承接上曲的「尺」字作為起序，這屬於一般常識，應無異議；但倘若頭架記憶不確，將「收尺」誤為「收上」，於是這一句中板

起序，就變成「5、654321」了。

由於為防頭架出錯，下架就不能照譜按絃，須靜心聆聽對方所發出的第一粒音，憑個人能力判斷彼之取向，方才按絃與之同步；所以，明知頭架的取向有誤，也只能將錯就錯的錯一次，只因這些瑕疵，依樣葫蘆而應變得宜，非內行人是不容易察覺出來的。

不過，若然下架不聽命於頭架，這一句中板起序，各種就會出現不同的表述，末字音準形成參差，聽在觀眾耳中，明顯是失着。

以上例子，士工慢板中多的是，所以，有經驗的下架樂師，每遇頭架拉起高胡時所奏出的兩粒音，必持觀望，因為士工慢板板面的第一句，一貫傳統的「615、35615431」，堪稱正路，但頭架可以不按章出牌，而隨個人心境的奏出了「65352、1235213561 5」的話，那就會一如上述，下架未能跟隨頭架而按原譜奏出，變成絃索錯配，眾音紛紜了。

原載《戲曲品味月刊》，二零零三年九月號（第三十四期）

中華非物質文化叢書・文學類・戲曲系列

一組完整的樂隊，以具備「吹、彈、拉、打」人選為合，這裡的「拉」為「頭架」，「打」係掌板（港人叫扑竹，內地稱「打擊」），「彈」乃揚琴與低音電阮，又或三絃與秦琴等，而「吹」是「吹口」，泛指與「簫位」有關的管樂，如洞簫、橫笛、短筒、喉管以至大笛等都是。

樂隊有完整組合，成員多寡只屬次要，最重要的是——「頭架」的高胡崗位，有能力帶領其他的「下架」樂器，而「下架」亦與前者存有默契，互相協調，再加上「掌板」同樣予「頭架」以配合，這般的演奏起來，形成一個「和」字，就可達到理想的效果了。

香港樓宇地方淺陋，也因經費問題而不能聘請太多人手；所以目前一般曲藝社，只備掌板、高胡、揚琴和電阮等位置約四至六人，而能夠多設一個「簫位」者，經濟條件較佳之故。

不過，世情每有例外，藝社每屆「開局」時間，卻是「探班」者眾，場面有如「賓虛」，秦琴中胡之類多柄樂器紛陳，確是猗歟盛哉，閒與乎來。

樂器件數多，箇中有些經驗豐富的，每每賣弄個人的功力，拉起中胡時，「話去就去」，全不聽命於「頭架」，於是乎一句簡單的滾花起序，在鑼鼓襯托而又爭分奪秒的時刻中，竟然出現了「55132」、「35231」和「21435」幾個不同的版本來。

又有一些稍有水準而又勇於賣弄的，彈秦琴又或彈電阮的，那些密集指法，恍如滾軸窩輪，彈時著著領先，視「頭架」如無物，以致形成「催」的作用，許多時「頭架」給他一催再催，幾乎亂了方寸，心內為之嘀咕焉。

對「頭架」不尊重，罔顧群體合作，莫此為甚。

另外有些更要命的，是「來學嘢」的一群。彼等學藝未精而又嘗試行走江湖，但又不懂得「避忌」兩字，許多時甚至用力推弓，把中胡的音量盡地提高，其聲「噱噱」然，把「頭架」也蓋了下去。

這些小學程度的朋友們，當拉起中胡之際，手門不正，指法不準，每音僅得其半，屬於「到」與「未到」之間，正是曲不熟，音不符，徒然「噱噱」刺耳。這種情形，嚴重影響操曲水準，行內人稱之為「搞亂檔」。

試想想，人家用三數百元來唱一首曲，從錄音帶傳來的卻是頗為參差的音樂拍和，叫屈心情，可想而知。

或曰：明知來者不濟，為何「頭架」師傅又會容許彼等置身其間呢？

這之間，牽涉到許多利益和交情問題，有時「頭架」如屬催員身份，礙於種種原因，欲拒也無從呀！

可嘆的是，「搞亂檔」的情形，大多曲藝社俱有之。

原載《戲曲品味月刊》，二零零三年六月號（第三十一期）

中華非物質文化叢書・文學類・戲曲系列

（卅六） 公園裡的歌聲

曙光初露的市鎮公園，鳥語花香，晨運者眾。

涼亭畔，有人在做柔軟體操，舉手投足，隨著粵樂《彩雲追月》的節拍而轉動；遠處那邊，既有人揮拳踢腿，也傳來急促而緊湊的廣東音樂，是《金蛇狂舞》的樂章了。

空氣清新的環境，精神為之一振，置身其中，或緩行，或跑步，又或列陣排開而耍其太極拳，正是各適其適；同樣，有人隨著錄音帶的歌聲，揮刀弄劍而《怒劈華山》，也有陶醉於熹微晨光裡，迎風引吭，哼出《夢會太湖》來。

水簾洞側，一位樂師拉其南胡，玩奏亞炳的名曲，是《聽松》和《二泉映月》，繼而有男女混唱《邊疆泉水清又純》，幽怨而深邃的南胡樂聲，加上嘹亮處處亦見低迴的歌喉，聲聲入耳，令人感到幾分喜悅。

稍後，樂師又奏出了《江河水》，鄰座的小姑娘，依樂聲而哼之：「咽恨強拈彩筆勾，揮淚半掩紅羅袖，多次魂離苦中酒，烽火劫後情，夢裡夢裡猶默歲月溜，淚染墨硯卻難描繪世憂……」

小姑娘的子喉，唱來露字而準確，且帶出少許感情，聽來教人叫好；正在此時，另位女士也以平喉開腔：「劫後心，劫後身，劫後人不記劫後情。滄桑影幻，有恨有恩，是怨是情，似夢似煙，是劫是緣，縱使彩筆生花也難量，潑墨惡繪容顏陋……」

粵曲詞中詞三集

136

寥寥幾句《江河水》，是粵曲《花蕊夫人之劫後描容》其中一段，兩位唱者頗具水準，而拉南胡者亦見澎湃功力，旁觀者為之叫好焉。

那邊廂的竹林畔，卻見齊齊合唱《風雪夜歸人》，開始是感人的「迷離」譜子，接著「合字過序」的長句二黃，之後小曲《樓台會》，再唱反線中板，結尾是《明月千里寄相思》了。

欄杆上，有心人早已掛起捲軸形式的工尺樂譜，清晰手抄字體，易看易明，人人望而唸之，對提高中文程度和個人的文化修養，大有裨益者也！

這十多位志同道合的知音者，每天早上都準時來到此間，既數叮板，也敲木魚，更有樂手彈撥秦琴及吹奏橫笛來助興，悅耳的歌和樂，帶出了融洽氣氛，倍添合作精神。

連同曲詞的樂譜，掀了一張又一張，有《春風得意》與《流水行雲》，從《禪院鐘聲》到《春郊試馬》；且《歸時》，聽《悲秋》；既《貴妃醉酒》，也《鳳閣恩仇》；才賦《白頭吟》，又見《楊翠喜》；「雨打芭蕉金不換」，「平湖秋月帝女花」，一連串的絃韻歌聲，飄渺竹林一角，為市鎮公園譜出一派娛樂昇平景象。

原載《戲曲品味月刊》，二零零三年六月號（第三十一期）

（卅七） 續談準樂師

再談「來學嘢」的準樂師時，得要岔開一筆。

香港一般曲藝社，高檔次的，也可分為兩大類，其一是樂師與「唱口」同樣具有一定水平，彼此既熱愛這種傳統藝術，亦絕對具備優閒心態，所以參與時都極之投入，或彈或唱，既不須付出任何費用，亦無人收取酬勞，凸顯出一種高尚情操，這種組合，以名師名家居多。

其次有金錢上的高檔，是收費高昂，樂師質素亦優的一種，但「唱口」的水平不一，她（他）們可以每曲幾達千元的消費，但唱來「跌到成地都係板」者亦無甚所謂，正是慘得過老娘消費得起，而「頭架」乃受薪者，睇錢份上，那能亞之亞左說個不字！所以只好將就將就，算了。

既是如此，遂有人詬病粵曲水平低落，有以致之；但從另一角度來看，假若沒有了這批富人在支持大局，從而每每以數千元去找人寫一支曲，百元抄好一張歌紙（動輒以十張計），再聘一群優質樂師操練操練，苟非如此，香港的私伙局或曲藝社，能像目下的蓬勃發展下去嗎？

換句話說，某些「牛奶嘴」的「唱口」，就直接間接養活了這個行業中的許多人了。這些消費高而檔次也高的場合，對於前文所述的「來學嘢」之流，每每拒之門外，因為低質素的樂師，絕對能夠影響大局者也！

又好了，「來學嘢」的一群，雖然不成氣候，到底有沒有人將之收留呢？答案是有的。

某些每曲僅收一百幾十元的樂社，既然有人請纓，排排坐起來也算陣容鼎盛，縱使線不符時音亦未必準，但有免費勞工可用，「多件音樂」何樂而不為呢？

同樣，有些樂社的主持人，並非全是「賣缸瓦」（不識貨）者，對於「來學嘢」之流的噪音，當有深切體會，除了礙於情面，也為了某些人實在存有某方面的利用價值。例如某人是某人的愛徒，又例如某人能夠號召「唱口」人數，更例如有人能打通衙門之間的關節而取得場地等等。

在某區，曾經有個著名的什麼樂軒，某日有位「來學嘢」的成員他去，兼任「頭架」的主持人為之額手稱慶，因而說出一句：「我都忍得佢耐嘞，忍咗成年終於甩難略！」言下之意，以這位素有交情的朋友，雖屬「搞亂檔」，卻又不能開罪，如今他去，幾乎要開香檳賀佢一賀焉。

對於背上揹個中胡「來學嘢」的朋友，長期做其免費勞工，目的僅是自娛——「玩吓啫」，殊不知這種「未學行，先學走」的心態誤己誤人於整棚音樂來說完全，沒有好處。

筆者對這些初學者並非歧視只是覺得——未曾做好功課而置身其間，是為不智，要參與的話，私底下進讀一些二胡班和中樂組之類，打穩基礎行走江湖才是正途。

原載《戲曲品味月刊》，二零零三年七月號（第三十二期）

中華非物質文化叢書‧文學類‧戲曲系列

（卅八） 廟街歌壇一瞥

多年不逛廟街，以前午間聽曲，去得最多之處是「今樂府茶座」，今日舊地重遊，雖然人面全非，對一個從來少見的客人，表示歡迎。

二時半開始，香茶到奉，先聽《惆悵賣歌人》及《風流夢》，接著再來一曲的平喉獨唱《白頭吟》。台上樂師水平不俗，掌板尤其出眾，不過整棚音樂之中，「下架」的笛子，電阮和色士風的音量，同見過高，有喧蓋「頭架」之嫌，而且也見鼓聲雷動，雖可盡取現場氣氛，但處於領導地位的「頭架」，屢屢遭到遮蓋，這既凸顯不出人功力，更主從不分了。

歌聲繞樑，繼而《花愁知薄倖》──一位來自羊城的女歌手演繹這闋星腔名曲，席中有人嘆曰：「廣州來客，唱的不是小明星腔就是紅線女腔，悶唔悶啲呀！」

這位觀眾一連聽過三闋平喉曲，如今才第四首，亦有感而發，不過歌壇方面編曲似欠周詳，支支都是平喉曲，首首同一腔調，傳入觀眾耳中，不無單調之感。

可喜接著下來的《釵頭鳳》，平子喉同具水準，男聲高子去得好，唱來自然，益見感情流露，乃大將之材也！

之後的第六和第七首粵曲，分別為《一江春水向東流》和《小城春夢》；由於現場有曲詞奉送，觀眾可一面品茶，一面聽曲，亦有人隨著節拍而輕聲哼唱，正因如此，觀眾很容易發覺到，台上歌者有「跳曲」的情形出現。

中場休息之後，公關小姐端來皮蛋瘦肉粥，以三十元一位茶券的消費來說，聽曲之外，另有生果及粥品招待，果真超值也矣。

餘下曲目，當奏過精神音樂《孔雀開屏》之後，隨即送上《庵遇》及《仙女驪歌》。後者由白小姐唱出，伊人擅唱女腔，馳名歌壇多年，如今寶刀未老，聲靚依然，令歌迷感到欣慰。

後半段是茶客上台的所謂「小曲時段」，有新版本的《火網梵宮十四年》，平子喉獨唱《帝女花》，以及粵語時代曲《忘盡心中情》等等。

入鄉難免隨俗，筆者也打賞了若干銅錢，「利是」合計，是寫這篇稿子的代價了。

原載《戲曲品味月刊》，二零零三年七月號（第三十二期）

中華非物質文化叢書・文學類・戲曲系列

141

（卅九） 廟街歌壇聯歡

六月杪，花費百元購買餐券，參加了廟街一家歌壇主辦的曲藝聯歡日。

下午三時，接近二百人數，全擠在僅有千來呎的現場，此中有作六人一席，而十二人一席亦有之，後者由於人數倍增，所以端來菜色，每見「起雙」；而台上歌星獻藝，全是單人獨唱，從《風流韻事》、《舊苑望帝魂》、《玉河浸女》、《帝女花》、《一縷柔情》……等，歌星施盡渾身解數，聲情並茂；台下湧湧人頭，歡樂氣氛濃厚。

每曲至中途，各歌星之擁躉即紛紛解囊，盡是「紅底」世界，場內之公關小姐，恍似穿花蝴蝶，為各歌星之 fans「記名」獻金，忙個不停。

有位公認為全城最紅之阿姐，即日收取之賞錢可能接近五位數字，因為台下某位大爺，一出手就是「金牛」四張，面不改容，「金牛」插到咪高峰前，閃閃生光，加上厚厚的「紅底」相疊，令人目眩。席中有長者語我，此等環境乃屬「英雄地」，也是「燒銀紙」的場所，同時，他又說及一段歌壇往事。

十年前某家酒樓茶座，有兩位歌迷點唱，一為《歸來燕》，一為《多情燕子歸》，兩人都要先聽為快，相持不下之時，遂以賞金作為籌碼，一較之下，就是「誰多結，誰先聽」，於是由五百元打賭，一路

「嗌盤」至萬元，結果點唱《歸來燕》者獲勝。

俗語有云：「若要窮，神壇社廟逞英雄。」此處雖非社廟神誕，只是茶座歌壇，但若要逞英雄而擲萬金，機會長有，這亦可滿足了某些豪客心理上的優越感，此非「英雄地」為何？

長者再補充說，另位歌星那戴在身上的一雙鑽石耳環，價值六萬元，也是歌迷送的。

「紅底」滿場飛，到來聽歌的都是高級消費者，誰說香港人窮困，這裡的一角歌壇，舉手投足，可見社會階層某些人物的生活縮影呢！

鹽焗雞、羅漢齋、郊外油菜、乾煎大蝦碌等等菜色相繼上桌，聽歌之餘亦品嚐美食，果真是雙重享受；台上舞影歌衫，台下珠翎盈座，而抽獎項目，每見燕窩參茸，不乏長壽補品，中獎之人倍覺開顏。

綜觀來說，這些每月一次的聯歡節目，雖云主辦者旨在招徠，乘機多做生意，但於歌迷來說，彼此多作溝通，從而增加社會凝聚力，也是一種聯絡感情的好方法呢！

原載《戲曲品味月刊》，二零零三年八月號（第三十三期）

中華非物質文化叢書・文學類・戲曲系列

（四十） 「豎中指」與鑼鼓「手影」

二零零四年十月，立法會議員的「豎中指」事件，沸沸揚揚，餘波未了。

令人多將「豎中指」的動作視為不雅，此所以「黃中指」豎之於前，「長毛」議員隨之於後，同樣遭人非議；不過，當劇院台上正在演唱粵曲之時，偶有歌者因曲目所需，又或臨時轉換調子，會從個人背後或身旁，「豎中指」朝向鑼鼓位置，作暗示形式的表達，這時候，對方的掌板師傅收到訊息，認同這種「默契」之餘，同時相應作出配合。

這種情形，看在一些外行人眼中，可能感到訝異。

原來以前歌壇唱曲，詞譜多缺，歌者對於曲目內容，每每單憑背誦和記憶，當欲唱何板何段，掌板師傅預先難以得知，在這種需要溝通但又無法明言的情況底下，歌者只能耍出「手影」來作表示；所謂「手影」純粹是種暗號，歌者用隻手或雙手分別作出手勢，來表示之後的曲調和步驟，掌板師傅乃是內行人，目睹即可心領神會，因應擂出鑼鼓與音樂配合，使歌者順利開腔，一展歌喉。

「豎中指」的意思，只是「中叮起」的「手影」，粵曲一板三叮，從「起板」、「頭叮」、「中叮」以至「尾叮」，共成四拍。一般曲目開始時多是「板起」或「頭叮起」，但作「中叮起」的亦有，例如

《俏潘安之店遇》中的「西皮」、《吟盡楚江秋》的「南音板面」，《望江樓餞別》的「戀壇」等；又廣

東音樂開頭的引子，如《醉酒》、《倦尋芳》及《寒關月》等，都可以用「中叮起」作為開始的。

當歌者「豎中指」暗裡朝向掌板師傅作出表示之時，對方即行準備將「板」（南梆子、亦即卜魚）與

（沙的）這兩種樂器一起擂敲，繼而再次獨敲「沙的」，使之接連發出「刮、滴」的不同聲響；而負責拉

高胡之「頭架」，跟著奏出「先鋒子」（某段曲調最初的兩個音符），在這電光石火之間，歌者隨即按照

第三拍子的「中叮」與之同步，開腔唱出曲詞，這就叫做「中叮起」了。

粵劇戲曲之中，共有二十四個鑼鼓「手影」，簡單得很，一看即可明瞭，例如豎起拇指為「首板」；

「倒板」是拇指朝向下端；單單伸出食指是為「慢板」；食指與中指緊貼齊伸是「中板」；但食指與中指

作較剪形狀橫伸者乃屬「二流」；而拇指和尾指同時作首尾翹起則為「南音」；至於單單豎起尾指，乃係

二黃十字過長序的「老鼠尾」了。

到了今天，由於紙張普及，歌者不愁無曲譜可用，一眾樂師亦因此而有所依循，所以曲台已少見有人

耍出這種鑼鼓「手影」了。

中華非物質文化叢書·文學類·戲曲系列

145

1，
凡是ｘＬ中叮起之小曲均用此手影。

2，
合尺、士工、乙反、反線等首板同用。

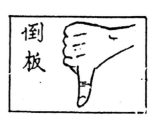

3，

合尺、士工倒板同用此手影。

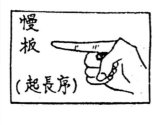

4，

合尺、士工、乙反、反線等慢板同用此手影，音樂起長序。

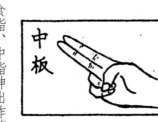

5、士工、乙反中板照上手影，如反線則將手指反轉兩反。

6、食指、中指伸出作剪形橫放。

7,
乙反、正線南音同用此手影。

南音

8,
尾指豎起，即二黃士字過序。

老鼠尾

原載《戲曲品味月刊》，二零零四年十二月號（第四十九期）

中華非物質文化叢書・文學類・戲曲系列

（四一）　從「引子」中的「先鋒子（指）」

粵曲中的「引子」，是每曲之前的整段「樂引」，一句或多句不等，例如《絕唱胡笳十八拍》中首句

的巴烏獨奏——「321·321·3213216212121——」音色嗚咽蒼涼，盡顯大漠風沙情景；又如《沈園會》中一

段用橫笛吹出的「iii5·iii5·i6565352i2615·61235·3232i6i231——」，這段「引子」經吹出之時，復襯以

雀兒叫聲營造，使人恍似身置園林景色，更聽百鳥和鳴，一片春臨大地景象。

廣東音樂亦多有「引子」，同樣是主角唱曲乏前的「樂引」，由樂隊率先奏出而起引領作用，例如

《三疊愁》的「715165425·262456245」；《靈台怨》的「2171·7176565，642626245·65」；《春風得意》

的「3235231·72615·27656567235」；《梨花慘淡經風雨》的「21717171765·765615·6425」等等。

「引子」有稱「打引」，通常見之於「詩白」中後一句，例如《雲雨巫山枉斷腸》開頭兩句：「多情

自古空餘恨，雲雨巫山枉斷腸」，當歌者唱至次句末三字的時候，即提高聲和放緩速度，腔口是「321-7」

的音域，而這個「7」（即工尺譜的「乙」）的尾音，與相繼下去那反線二黃板面的「自」字，音域完全

衡接，會是「自怨無妙計，補破碎心腸，宵來怕倚窗，好夢自難償」的曲詞了。

又例如《鳳閣審蛟龍》，頭段第一句是由女皇角色唸（唱）出的「打引」：「鳳冕桃花誰比艷，錦衣

朝服襯霓裳」唸至末三字時須提腔，同樣唱「7」音收，然後再起士工慢板，但由於接續的並非反線二黃

板面，所以相繼下去的「鳳閣調脂，龍樓抹粉」曲詞，此中的「鳳」字乃「6（士）」音，和上述收「7」音並不銜接，亦與前例有異。

說過「打引」，而「引子」中的「先鋒子」又是另一回事。

「先鋒子」亦稱「先鋒指」，後者意為指法，西皮中「2761561」的「27」，南音板面中

「321235·235·65352」的「32」等。這些曲牌開頭的「7」和「32」都屬「前置」，就是「先鋒子」了。

習慣上，「先鋒子」完全是由「頭架」的高胡奏出，其他樂師不宜僭越而「玩埋一份」，開頭的「兩

粒音」，除了於奏出時讓歌者清晰的聽到；更令彼等明白音域的準確性，不致唱曲時「線口」出現過高

或偏低的毛病，有些歌齡尚淺的「唱口」；對於音階拿捏不準，以致形成「唱反」；又假若「頭架」曾出

「兩粒音」作為提示，某些歌者正欠缺清晰指引甚至無法開腔，所以「先鋒子」當然有其重要性。

廣東音樂之中，幾乎每曲皆有「先鋒子」，例如《禪院鐘聲》的「175357171」，《雙星恨》的

「54254241·217125·75712545421」，《平湖秋月》的「65335·32176123·72615」等。

簡中開頭的「17」、「54」和「65」等，同樣屬於「先鋒子」，一如上文所述，乃「頭架」專利，「下

架」的其他樂師，若然不知就裡，按譜照奏如儀，那顯然是越位了。

原載《戲曲品味月刊》，二零零三年十月號（第三十五期）

（四二） 困雞籠

甲申歲初，「禽流感」肆虐，殺雞事件無日無之，而藉著載運雞隻的雞籠，從最原始用竹篾編織的，或舊款木箱形式的，以及最新型塑膠製造的一種，在報章相片以至熒幕圖像，隨時可見。

粵劇曲藝也有一句「困雞籠」的語詞，這裡的「困」字不讀原音，該唸為「溫」字的陰去聲，含意與「困」字相同。

所謂「困雞籠」，是指歌者在唱曲時，忽然忘記了繼續的一段詞句，無法再接唱下去，但又不能「僵住」而放棄，所以唱來唱去，都只在原來的一節幾拍之中，歌者本人當然明白，但就是忘記兜兜轉轉，始終跳不出原有的那個框框來。

「困雞籠」是廣東人的叫法，京戲者，對此有「吃栗子」的名堂，據《京劇知識辭典》的解說：「因台詞不熟習，導致心情緊張，因而錯唸台詞，或唸得結結巴巴，或將已唸過的台詞又重複再唸，都叫『吃栗子』了。」

記得多年前新界圍村演出神功戲，有某位曾經以「飛脫門牙」而揚名的小生，在唱《帝女花之香夭》時，正因忘記了曲詞，那一段《妝台秋思》小曲，迫得重複又重複，「熟曲」的觀眾起初頗為訝異，繼而

失笑甚至起哄，完全知道這位靚仔小生「甩曲」（脫曲），被迫「困」雞籠裡，屬「迷途」了。

歌唱者因「困雞籠」而出現失誤，唯有「甩曲」（減曲）甚或「偷跳」（放棄這一段），雖是下策，總勝過磨磨蹭蹭，無計轉圜；不過，正確處理方法，需賴後台有人潛語作「提場」，方才可以回復正常，但節奏已然拖慢，時間延長，難免有些尷尬了。

歌者如此，而作為演奏音樂的師傅們在奏樂時，又曾否出現過類似情況呢？

答案是有的。

某些廣東小曲，其中有部份旋律重複，而處於領導地位的「頭架」，可能太過投入，而不容易跳出旋律的窠臼，從而犯上了「困雞籠」的毛病。

廣東小曲，段落分明，奏樂時若要一氣呵成，得須按譜處理，稍一不慎，最易「困」入「雞籠」之內。

又如《深宮怨》和《別鶴怨》，這兩曲同分三段，前二段是重複的，末段亦係由快至慢至快的分為三小段，但開始的頭二三段均多重複樂句，分為三小段，是三次相同的旋律，可以說段落清晰，層次分明，「頭架」倘然掉以輕心，又或無博聞強記的本領，時刻會隨著那些重複的旋律，被「困」於「雞籠」之中了。

最容易令人「困雞籠」該是古樂《昭君怨》，此曲重複之處甚多，尤其是中段若干個「5252」的跳

中華非物質文化叢書‧文學類‧戲曲系列

音，最易使人「番轉頭且具迷途感」，所以演奏此曲，一不小心，隨難時免「困難籠」。

當然，奏樂不同於唱曲，前者富有彈性，可以收放自如，就算因為「執生」而將音樂草草奏罷，除了是大行家之外，亦不容易為外人所察覺，不過如此處理，難免有點欺場。

原載《戲曲品味月刊》，二零零四年三月號（第四十期）

（四三） 太師和「太師眼」

舞台戲劇，臉譜勾劃出忠奸，京劇稱為「揉臉」的，是臉堂揉色，加重描畫眉目面紋，代表忠義威嚴，如塗紅臉的關羽；稱為「抹臉」的，代表奸詐疑惑，是臉上塗以白粉，也稱「粉臉」，例如《擊鼓罵曹》中的曹操，《宇宙鋒》中的趙高、《二進宮》中的李良等都是。

曹操與趙高俱為奸相，而李良則是明穆宗時的太師，自古以來，丞相與太師角色類似，前者有實權職責，後者多是國丈身份，而且屬於虛銜，這裡就從太師一詞說起。

太師乃官名，古代西周始置，原為高級武官，是軍隊的最高統帥，春秋時晉楚等國沿用，成為輔弼國君的重臣，職位在太傅及太保之上，合稱「三公」。

到了秦朝，不設太師一職，西漢平帝時（公元元年）復置，及至東漢又廢（東漢末年，董卓掌權，自封為太師），而晉朝時雖復設，但為避晉景帝司馬諱，卻改稱「太宰」，與太傅、太保合稱「三上公」，品秩（官品祿秩）第一，不過，位雖尊崇，並無實際職權者也！

歷來各個朝代，臣民均以太師為最高榮典，唐朝時候本無太師一銜，唐末，皇帝為了賞賜有功者，紛替各地藩鎮加官進爵，當加至無可再加時，皆稱太師。而到了宋朝，則以太師一銜作為宰相及親王

中華非物質文化叢書・文學類・戲曲系列

的加官，此亦在宋朝及以後的明代，太師特多，其故在此，各位從戲曲人物中的秦檜、龐洪、嚴嵩和賈似道等，當可略窺一二。

話題一轉，乃有「太師眼」一詞，此處所指的太師，當是奸臣，含貶意，蓋歷來政治舞台上所出現的人物，除卻了商朝太師聞仲（？至公元前一零四六），宋朝的文彥博（公元一零零六至一零九七），以及趙普（九二一至九九一）之外，其餘的盡是禍國殃民輩，沒有幾個好東西。

現實生活中，與戲劇相關的各式人等，許多時都有種即興動作，當雙目回眸轉視，既怒眼瞪眉，更神情肅穆，每被稱「太師眼」者，即此。

最明顯的例子，當操練粵曲時，某位音樂拍 和的成員合作有誤，或見「扢腳」（墮後）與「扒頭」（超前），絃索未能一致而顯得參差，正在此時，坐在前端行列的「頭架」領導，每每側首凝眸，焦點正落在某一兩位樂師身上，這種銳利目光含有苛責眼神，換言之，就是「太師眼」了。

又例如，在演出節目的舞台上，當歌者唱出南音又或唸出有關「浪裡白」之類的曲詞，這時候，前者應只有椰胡、洞簫、揚琴以及三絃等繼續，低音樂器一律暫停；而後者的「浪裡白」，只餘高胡與揚琴作伴奏，其他同樣得要全部停下來，倘若有人不識好歹，又或未曾了解環境，電阮照跟、喉管照去，於是乎，歌者一人獨自唸白，儘管是重複又重複那簡單的一句「321612」之類，但音樂則齊齊拍和，熱鬧非

常，也把歌者的聲音掩蓋，變成了喧賓奪主，極不協調。

如此這般情形，「頭架」總不成出言喝止，只能回頭過來，怒目而視的時候了。

談到「太師眼」，一則陳年舊事，湧現眼前。

二十年前有位歌壇女主持，某日，因為對掌板師傅的表現略有微言，不自覺流露出一個極不恰當的眼神，瞄向對方；這位叱咤一時，名氣頗大的掌板師傅，從來自視甚高，目睹如斯「禮貌」，試問怎能容忍得下一個歌壇女子的薄責眼神，心情差勁，火氣自然上升，於是順手一揚，把手上的一對琴竹憑空擲去，

女主持雖然轉身閃過，卻也花容失色，滿臉驚惶。

驟起風雲，場內一片混亂，氣氛極不尋常，這)方女主持慌極而泣，不知所措；而那廂的名掌板擲竹後，跟著揚言一句：「除非佢斟茶認錯，否則劈炮唔撈」云云。

旁邊眾人連忙出言相勸，做好做醜之下，亦有人勸喻女的以大局為重，低地躓鋪可也，結果女主持要向名掌板認錯，道歉斟茶，這一幕「擲竹風雲」才告完結，歸根究底，「太師眼」正是禍源。

粵劇曲藝人等的「太師眼」，與京劇舞台表演相近的，是為「藐視眼」和「怒眼」，所謂「藐視眼」，是頭側扁，抿著嘴唇，也略為斜視對方面部下端，有「睇低」對方的心態；而「怒眼」也者，是立腰挺胸，挺胸立腰，睜眼突眉，神情逼視直透對方心窩了。

「太師眼」於上述二者兼備，除了怒目之外，也含有一種「倔」的眼神，非要立即妥協（如停止動作）不可，若否，這種眼神不會在瞬息之間收回，所以，「太師眼」一出，人人皆驚慄而知所警惕，對於某類出現差池的現場環境，是最有效的表情動作呢！

原載《戲曲品味月刊》，二零零四年十月號（第四十七期）

（四四） 古今「司儀」

任何表演場合，必有司儀，粵曲歌唱當然不例外。

司儀到底是啥？

一般理解，當在表演之前，為介紹每項節目名稱、人物以及次序進行等，這位節目主持者，就是司儀。

在古代，司儀叫做「贊禮郎」，是主管祭禮的太常寺編制之下一個小官，他在各種不同形式的場合中，負責指導參加者，並且唱讀儀式，叫人行禮如儀，從而在典禮中營造氣氛，是一個重要角色。

「贊禮郎」並無什麼技能，只需具備一把動聽的嗓子，當宣讀「祝文」（祭時致禱之文）時，能做到「聲音宏亮、高下皆宜」，加上言語流利，工作時氣定神閒，就可符合要求了。

有位「贊而優則仕」的超級司儀，教人羨慕，也是一個明顯的例子。

清朝時候的瑞麟（澄泉），是滿州正藍旗人，道光二十一年（公元一八四一）間，由文生員（秀才）充太常寺「學習讀祝官」，二十五年得以補為「贊禮郎」。

道光二十七年，皇帝裕（音洽）祭太廟，由瑞麟朗讀「祝文」。禮成後，道光皇帝以彼誦聲洪亮而動聽，於是賞以五品頂戴及單眼花翎；二十八年陞太常寺少卿，二十九年三月，擢內閣學士兼禮部侍郎銜。

僅在三數年間，瑞麟從一個九品的「贊禮郎」而晉陞為五品官，復見「頂戴花翎」，速度之快，的確令人羨慕，難怪當時京師流行，這麼酸溜溜的一句：「十年窗下苦，不及一聲嘩（音豪）」了。

接著得擢禮部尚書，賜紫禁城騎馬，管理欽天監，賞頭品頂戴，實授兩廣總督，以至得授為正一品的文華殿大學士等，仕途一帆風順，都是後話了。

超級司儀令人敬佩，自有其過人之處，鑑古而觀今，對於此刻演唱會甲的司儀，除了要具備上述贊禮郎的基本條件之外，要求還是有的以下幾點：

第一舉動作要自然，曾見女的司儀氣若游絲，男的姵聲姵狀。後者偶爾還來一記「蘭花手」，扭扭擰擰的說出一些「問世間情是何物」，又或「化作春坭更護花」之類的談吐，矯情造作，怪氣陰陽，真真教人吃不消。

其次在介紹曲情劇意時，盡量簡潔清晰，使人容易聽得明白，切忌喃喃自語，按稿照讀如唸書。

其三是不要口出狂言，記得某位男士為一古稀翁設局作司儀，在酒樓面向來賓，從而談到自己會否擺其生日酒這一層，竟然說出：「到我擺壽酒嘅時候，一定會請晒你哋飲──五十年後啦！」

為什麼要開這種空頭支票呢？這樣的司儀顯然不合格了。

（四五）　吹雞局即私伙局

農曆歲初，幾位友人因為稍後演出於會堂和劇院，要求曲社提早先開「特別局」，為多名主角熱身，分別唱出《獅吼記》與《雙仙拜月亭》。

臨時組局，負責人「吹雞」召集，這種雖屬「私伙局」的私人聚會，但另有個叫「吹雞局」的名堂。

前者解讀為定期組合，於唱家班而言，有「會期」含義，這從鄰近的羊城、深圳、澳門以至本港各大城小區，隨處可見；但後者正因係臨時召集，並非盡是原來班底組合，類似負責人吹響哨子，有關樂師即行候應來歸，「吹雞局」者，此之謂歟！

今夜曲目首闋《獅吼記》，乃新近所改編，與坊間所見版本略有不同，角色三位，陳季常、柳月娥及蘇東坡。在開咪前，他們要求做到全不睇曲，只憑記憶來背誦；同時也授意多位樂師不要客氣，提點云云。

有段「七字清」，男角唱來顯得蹩腳。其一當女角剛剛唱完「爽中板」，食住鑼鼓而楔場之序句尚未奏完，男角已先行唱出「胭脂虎，嚇壞俏花榮」這一句，換言之，度數和拍子都不合，因此，當拍和音樂齊起「55·54321」這句食住鑼鼓之短序，就要反覆操練，務求在短序完畢前的「1」字之後，能夠將曲詞

準時開腔唱出，太早與過遲都不行。

其次是這段僅得幾句的曲詞：「胭脂虎，嚇壞俏花榮，話出斷難成幻影，相爭難以說和平。寫休書，顯露男兒性，黑書白紙寫分明。」

男角唱來太倔，欠滑音，缺感情，無味道。滑音等於「裝飾音」，加上若干做手和關目，該停就停，該去就去，表裡傳神，人家受到感染，自然覺得「生鬼」，雖非粉墨登場，絕對有喜劇效果者也！

《獅吼記》原來版本中，有潮調《寒鴉戲水》，於演唱者而言，此段小曲哼來，但略見佶屈聱牙，拍和者亦未必能夠伴奏得好，此處刪去於劇情無損當係明智決定，餘下小曲只保留開頭之《紅燭淚》，以及中段之《小桃紅》與《柳青娘》。

除男女主角外，蘇東坡這位大配角的戲份亦告加強，整闋曲目三位一體，他們除了在別處也曾練習過適當關目和若干做手之外，也額外要「吹雞」組局，多練唱情和曲意，務求效果理想，演出成功而已。

而箇中亦有小插曲，陳季常在跪池的時候，傳來一陣短促的蛙鳴，在場人等覺得意外，起初以為乃經錄音帶放送，後來一看司掌板者，其側有一木魚，只要敲上幾吓，即會傳出「咯、咯」之聲，酷似雨天池塘蛙隻叫響。掌板師傅說出，這柄木魚來自泰國，本港琴行有售，每具僅售百鈔，用以代替蛙鳴「咯、

咯」聲響之時，幾可亂真，效果頗為理想呢！

另闋《雙仙拜月亭》，撰曲唐滌生，原唱者為何非凡與陳鳳仙，屬於六十年代曲目之一。今夜兩人合唱這曲，主要箇中一段《悼殤詞》。

這段由已故音樂名宿陳文達所作的小曲，旋律優美，開頭引子用小提琴及色士作相間獨奏，益見淒迷與凝重，頗能表達曲中男角對於亡妻的情懷。

不過，這段小曲略長，琅琅上口，抑揚跌宕之餘，唱曲者和樂師要能夠同時充份的掌握箇中節奏，並不容易，今夜操練此曲的主要原因，除了唱曲者稍後登台表演之外，有個別樂師亦屆時為現場拍和，藉「吹雞局」而反覆練習，寓熱身作練排，相得益彰者也！

而另一段《昭君和番》，亦為重頭音樂之一，此段小曲佔去時間不少，旋律亦相當動聽，綜觀《雙仙拜月亭》這闋粵劇中的主題曲，練唱得好，音樂拍和純熟，效果理想，定能贏取觀眾掌聲。

而為了使唱曲者加深對曲中人物的認知，俾得充份了解，從而於演唱時既可背曲，亦能投入而唱出曲中的情意，再加上關目和適當做手，使人看得舒服，聽來動容，「吹雞」者於「局」後亦將劇情敘述

一二：

宋朝時候兵荒馬亂，瑞蘭與出使番邦之父親王鎮失散，其後得遇書生蔣世隆，倖免於難；然而世隆亦

中華非物質文化叢書‧文學類‧戲曲系列

與其妹瑞蓮散失，巧遇瑞蘭後，二人遂結伴同行，抵達廣陽鎮，投靠好友秦福興家，瑞蘭感恩，與世隆結為夫婦。

王鎮因前赴番邦修好有功，從尚書榮陞相國，當返回京師途中，在廣陽遇見瑞蘭，得知女兒有婿，但嫌世隆一介布衣，於是勒令二人分離，並強迫瑞蘭歸家，候配他人。

返京之前，世隆染病，瑞蘭為父所迫，內心十分痛苦，其後，王鎮除了向外訛言瑞蘭已死，亦對女兒虛報，說世隆因病重而投江身亡。

世隆當然熬死，於科試中大魁天下，王鎮奉旨招贅新科狀元，但女兒堅決抗婚，而世隆亦拒為嬌婿。

正因兩人未知對方下落，是以分別哭靈於「玄妙觀」的拜月亭，一如雙仙之復合……

原載《戲曲品味月刊》，二零零六年四月號（第六十五期）

（四六） 曲譜無腳會飛

某家曲藝社的牆壁貼上字條，蠅頭小楷的八個字體，顯然奪目。

所謂「曲譜」，就是操曲之前而派發給予每位樂師的「曲紙」單張，一份多頁，歌者憑此而唱曲，樂師亦按譜來拍和，當完成了整闋樂曲的伴奏，「曲紙」也就依次收回。

一份多頁單張並不值得多少個錢，要影印，充其量也是三元五塊，但人性每每存有貪念，看到了一份「唥駛」或精美的「曲紙」時，或會產生強烈的佔有慾，說得難聽一句，明取的近乎「掠」，暗地取去的就是「偷」了。

比例任何一份曲譜，以六位至八位樂師，連同兩位「唱口」在內，十份已然足夠，一向相安無事，可是到了某天「開局」（唱曲）時，社方主持人赫然發覺，十份曲譜僅餘其三，箇中有五、七份竟然不知去向，到底何時失去，又或如何失去，竟然會是個謎！

主持人明白，正因為這些曲譜乃屬細微之物，值不了幾個銅錢，有人不問自取，「攎」之可也，這正是上文所述的「曲譜無腳自會飛」的原因了。

曲社主持人對此情景，無疑十分勞氣，只好寫兩句標語來作宣洩，好教那些三隻手之輩看了面紅；事

實上，假如有人喜歡，可以名正言順的將之借閱，待他日影印後才歸還，這很容易辦到，如今無故失去，

又不知是誰的手腳如此不乾不淨，若然疑這疑那，亦都唔係咁好了。

順手牽羊者，每每認為小事一樁，彼等並不明白，曲譜不翼而飛，會嚴重影響曲社的運作，試想想，

臨到操曲之時發覺唔夠譜，這簡直是離晒譜，船到江心補漏遲，重新影印倍添麻煩，粵人俗諺「打斷手

腳」，此之謂也！

士急馬行田，無計可施，只好遷就遷就，除「唱口」兩人共睇一份之外，「頭架」的高胡，揚琴與掌

板有譜各一，其餘的各位樂師，自行「執生」好了。

操曲時間用如此方法處理，再經錄音而成盒帶，一聽之下，眾音紛紜，因為全體拍和之際，「下架」

樂師苦於每譜可循，縱然「熟曲」，亦只能靠估靠撞的打其天才波，試問在這般情形之下，又如何能有良

好的音樂效果呢！

效果經常欠佳，人家樂意花三百幾元的消費唱一支曲乎？

正確方法是：主持人派發曲譜，需全部寫上編號，各就各位；曲經唱完之後，得按編號予以收回，一

份也不能見漏，否則，人人不自律，予取予攜，就難怪有「曲譜無腳，竟然會飛」的話題了。

原載《戲曲品味月刊》，二零零四年三月號（第四十期）

（四七） 記三個演唱會

半月之內，接連觀看了三個演唱會節目，前二者於劇場，另一則在社區中心。而使人感到驚喜的，竟然是後者，說起來，非始料所及矣！

按理「大場」演出，無論選角、音樂和陣容，也從服裝與消費（「唱口」所付出的費用），都是精挑細選，上上之乘，不過，正因對之期望太高，換來的卻是奈何兩字。

先說首個演出的第一闋曲，是後晉時期的《白兔會》，描述劉知遠和李三娘以及「咬臍郎」的故事，不過，女角所唱出的「懶音」真唬人，「咬」字只有「a」而無「y」音，聽起來根本就是「晏」字的陽上聲；「牙」字唸來，實在正是「呀」字的陽平聲；而那個「眼」字，聽起來就成了「拗」字的陽上聲。

如此大型演出，字音奇歪兼刺耳，乃唱曲人掉以輕心，視知之為不知，這固然是學員的責任，但身為導師的，可以充耳不聞，視若無睹嗎？

其次，台上樂師雖眾，但談得上稱職的只有高胡、揚琴與簫位等，其他不過爾爾，換言之，棚面十員，僅有三人撐陣，「下架」音樂時隱時現，乍暗乍明，當然未能連成一氣，整體效果更談不上一個「和」字。

亦換言之，若非尚有強勁的「頭架」主挑大樑，整棚單薄的音樂，潰不成軍矣。

一團糟的現象，同樣出現於第二個演唱會中，斯時也，「唱口」質素平平，無甚可議，要談的同時音

樂這一環。

「頭架」拉起高胡，一板一眼，雖無過錯，但音色恍似拉風箱，機械得很，聽在觀眾耳裡，死乎乎的鐵板一塊，失諸靈活；相對的，「下架」諸位正因蹈矩循規，不敢僭越「頭架」，於是整棚音樂欠婉轉，變得軟弱無力，全不動聽，觀眾如此欣賞下去，味同嚼蠟了。

歸根究柢，是「頭架」領導無方之過。

教人感到意外的第三場演唱會，卻是遠在天水圍的社區中心，這個僅容三數百觀眾的小會堂，在數小時的演出裡，從音樂、服飾以至唱情，都屬恰到好處！尤其是那年逾古稀的一對，唱出《隋宮》上卷，男角音色醇厚，且氣定神閒，穩重處，完全具備了楊越大將軍的氣度，而唱曲時，節拍分毫不差，喝采處，教人鼓掌再三。

至於聲甜腔靚的女角，亦有不俗表現，嬌嗔之時略帶幾分嫵媚，但淒酸處又見楚楚可憐，欣賞到如此不俗演出，賞心悅目。

此次免費招待，未有場刊派發，門外海報一瞥即逝，故資料無從紀錄，不過，對比之前兩場大型演唱會而言，禮失求諸野，信焉！

粵曲詞中詞三集

（四八） 如何「揼曲」

題目有「揼」字，是廣東俚語，讀「鉗」字的陰上聲，作「揭」字解釋，「揼曲」就是將曲紙（譜）每張每頁揭開來之謂。

「揼曲」程序處理得好，樂師在拍和之時，得心應手，揮灑自如；若否，「揼曲」得來往往疏於「按把」，顯然與唱情脫節，從而影響進度。所以某程度上，稍後於錄音帶裡某段落會缺少了某一件樂器的聲音，不妙也！

一般而論，開始唱曲時，所有樂師都會將多頁屬於「工尺譜」曲紙，置於曲架之上，從一至十（？），每頁均凸出右上角之編號，且按次序排列；當曲紙的第一頁將完，樂師即行趁著某一「空間」，將第二頁抽出而疊於其上，餘此類推。

同是拍和，負責「下架」的樂師，或箏或簫或阮，又如中胡及其他，因「揼曲」而個別中斷了節奏，問題不大，但作為「頭架」的高胡，並非作如是觀，因為他處於領導地位，一動一靜，下架同人俱馬首是瞻，稍有疏忽，每每未能銜接，設若箇中出現了若干秒鐘停頓以至僵持，效果欠佳難免。

所以，每分每秒，「頭架」都要盡量掌握，而在這有限度的空間當中，處理時是需要一些技巧的。

例如曲紙上有「龍舟」、「木魚」、「長句滾花」甚或「清唱」之類，樂器全部暫停，這時候對於「撑曲」，每位樂師都可從容不迫的作出處理；又例如「浪裡白」（口白）、「南音」時段以至「減字芙蓉」的頭一頓，只餘高胡、揚琴及洞簫作伴，這時候，大部份樂師「撑曲的空間」，更是綽綽有餘。

所以，在類似上述時段，每每聽取個人操曲的錄音帶當中，發現有若干「悉悉索索」的紙張聲音，正是如此由來。

由於「空間」並非常有，「頭架」某時段也許刻意製造，例如「滾花」的上半句，「頭架」可以完全停頓而作「靜場」處理。這時候，「下架」當然不能僭越而「照跟」，鴉雀無聲之際，「頭架」得以施施然把下一張曲紙從底抽起，「撑」出新的一頁，待得再起下半「滾花」時，才繼續全體拍和下去。

正因「頭架」的取向，為了方便而方便，音樂不應停而驟停，這種類乎「出貓」的做法，雖有悖於常理，但無人可以置喙，因為「頭架」地位崇高，絕對擁有如此權力者也。

原載《戲曲品味月刊》，二零零四年七月號（第四十四期）

（四九） 茶樓裡的對話

日昨在茶樓稍坐，見有叔父輩的男子，與一位貌亦娟好之女郎共茗，兩人有如下之對話：

「你既然學唱曲，點解唔學埋玩音樂呢？」

「學乜野好呀？」對方回答：「你姪女我都有興趣。」

「興趣係培養出來嘅，知道冇？」

「我，」姪女說：「要學識一樣嘢，你估咁容易咩！」

「咁又唔係話好容易，」叔父呷了一口茶說：「而家妳日又唱時夜又唱，每個月花費千千聲，加埋請師傅消夜，仲係『有骨頭落地』嘅隻，假如久不久有演出，駛錢好似屙水咁，都幾係㗎！」

「我知，」姪女輕描淡寫，一派滿不在乎：「我俾得起，有乜所謂啫，一千幾百，當如『袋錯格』囉！」

「我知，」姪女說：「一千幾百，袋錯格』喎，你總唔諗吓，而家係妳俾錢

叔父聽來，面有慍色：「哼！你舖話法吖，『一千幾百，袋錯格』喎，你總唔諗吓，而家係妳俾錢人，但係當輪到妳學識玩音樂，做埋師傅嗰陣，就係人哋俾錢妳，每個鐘成百銀，財源滾滾來，好和味㗎！」

中華非物質文化叢書・文學類・戲曲系列

「咁就係！」姪女點了點頭。

妳明就好，一來一回，計吓『來回數』，好襟計㗎！說到金錢，叔父說得興起，額頭冒汗，現出了幾條青筋。

「不過，唉！」姪女聲了一下肩旁：「學嘢要講天份，講feeling㗎嘛，我自問真係冇呢啲音樂細胞！

「咁又唔係！天份由人發掘出嚟，feeling要親身體驗，你曲唱得咁好聽，因利乘便啫，快啲去搵番個師父，學拉中胡又好，掌板又好，女仔學打揚琴更好，總離學乜嘢都好，世上無難事呀！」

叔父語意誠懇，顯得苦口婆心。

「唉！」姪女輕聲嘆說：「我已經幾十歲人，而家至去學嘢，遲唔遲啲呀！

「唔遲！」叔父忽然提高了聲線：「你睇吓人哋梁師傅，三十五歲，有巴士唔去搲，轉行去學「揸竹」（掌板），得遇良師，幾年間有所成，而家上咗位，成個大師傅，就嚟唔識人㗎罉！」

叔父再呷杯茶，繼續說：「妳又睇吓嗰靚姐吖，何嘗唔係幾十歲先至學打揚琴，而家行出嚟，人人見到都師傅前師傅後，喺舞台上面演出，坐正位嚟影相，都唔知幾威添㗎！」

姪女聽到這裡，眼前浮起了幾個熟悉人物的景象，意志開始有些動搖；叔父見此情景，知道有所轉

圈，於是加多幾錢肉緊：「由今日起就去報讀興趣班，琵琶也好，古箏也好，期以三年，定然會有好成績，到時要請我飲茶呀！」

姪女微笑點頭，叔父見遊說成功，舉杯飲勝焉。

原載《戲曲品味月刊》，二零零四年七月號（第四十四期）

中華非物質文化叢書・文學類・戲曲系列

（五十）　深圳聽曲記

六月和七月期間，兩赴深圳聽曲，其一在松崗，其二前往羅湖的交通樓，先說前者。

話說某個周末，一眾友人漫遊松崗鎮，遍覽如畫風光，復於飽啖紅荔之餘，此中有人提議到附近相熟的樂社聽曲，以消炎夏云。

人皆叫好，我更欣然，蓋過去雖曾多次松崗訪友，但從未悉此地有樂社在，而今前往聽曲，賞心樂事，加上美景良辰，「四美」已具；再有賢主佳客，想來「二並」也不難，於是驅車直駛附近的「山門村」去。

車抵門前，已聽到悠揚樂韻，鑼鈸聲傳，步入門檻，送來一曲《情贈茜香羅》，是闊雙平喉對答曲，一眾人等於是齊齊坐下，靜心欣賞名曲焉。

現場是鄉村屋宇建築，約六百呎寬大堂，中門大開，全無隔音設備（未知有否一如屯門公園遭人投訴事件呢），正中靠牆是曲台位置，樂隊十人分佔左右，大堂面前則為來賓座位，排排齊列，井井有序，好寬敞的環境啊！

一曲既終，我等同時報以熱烈掌聲，想不到竹林深處人家，竟出現如此美妙的琴韻歌絃，意料之外

也。

友人在我身旁輕語，那位吹色士風者，正是主家文叔本人；這時候，文叔前來和友人握手，打個招呼。在下定睛一看！眼前主人頗覺面善，有似曾相識感，猶豫間，對方已開腔：「來者可是漁客兄乎？」一聽聲談，遂猛然醒起，面前這位文叔，正是三十年不見的故人，這個世界真細小，昔日揸「糖環」（小巴十四座），而今夕重逢異地，已貴為樂社主人，真是意想不到，友人知道我倆為舊相識，倒也歡喜。

由於之前已唱過數曲，此刻小休，飲過山水香茶後，一訴別來近況，原來此地乃文叔故鄉，移居內地有年，退休後，獨力支持這家樂社，除了分文不取，更自掏腰包邀請樂師，每逢周末假日設局，聯絡街坊鄰里，娛人自娛。

茶水糕點招呼過後，又是開始下半局的時間，全體樂隊合奏廣東小曲《銀塘吐艷》，亦即粵語流行曲《荷花香》的音樂譜子；香港勵進樂社有人曾經按譜易詞，更名為《珍惜》，是「勉勵學員，力求上進」的勵志歌曲了。

此處掌板、下手共三人，樂器計高胡、笛子、揚琴、中阮、秦琴、色士風及大提琴等，正因低音足夠，音色相當和諧，聽起上來，悠揚悅耳，幾疑身在歌壇今樂府中。

接著獨唱《再進沈園》，此位男士之東莞鄉音稍重，但勝在能夠拋下曲本，加上適量做手，表情頗見

自然；之後我等同來之一位黃小姐，也自告奮勇，夥同在場另一位女伴，合唱《晴雯補裘》。所認識的黃

小姐，過去等閒不曾見她哼過粵曲半句，今日竟然以平喉演繹二爺角色，音色實在，也見陰柔，頗為符合

寶二爺之娘娘腔調，給予評價，可逾七十分。

其後續有《鴛鴦淚灑莫愁湖》及《金枝玉葉》，此兩曲較為冷門，尤其後者一向予人印象，屬於高檔

曲目，而今在內地松崗聽來，一個緣字之外，屬異數了。

交通樓聽曲

此日交通樓的午局，有人包場，一位貌酷老師身份的中年阿姐，連同幾位似是學員的仁兄仁姐，輪流

演唱，不過所採取的方式，卻與常人略有出入。因為，彼等並非急於以唱出一首完整的粵曲為目的，而是

反覆重唱，每段每句的作出「執拾」，著力和耗神，可說費煞苦心。

以《打金枝》為例，士工慢板從「民間淑女工四德」開始，以至末句的「且將紅燈高掛」作結。這其

間，那位阿姐站在兩位同學後側，逐句斟酌，逐句量度，在唱曲時也極具引導性，而收句拉腔，過長過短

皆不宜，務求分寸恰可，以臻完美境界。

如此操曲方式少見，但此地屬於「包場」，在四個小時之內可以唱出若干曲目，如何重複安排，完全

不是問題，一眾樂師人等，均需聽命於前來消費者之心意也。

把梆黃中的慢板、二黃和反線中板等作出「執拾」，之後又由頭到尾重唱一遍，已經超過半場時間，阿姐對各人成績感到滿意，頻說ＯＫ不已。

另曲輪到《白龍關》，有人只單練一道「迴龍腔」，這位個子高大，聲線激昂的男士，曲經唱起，咪頭幾乎為之爆破，果真是名副其實的「唱爆咪」，可見功力深厚焉。

這一段「迴龍腔二黃」唱時除了需要高亢聲線之外，亦有柔情一面，兩者兼顧而要唱得好，並不容易。這位男士有天賦歌喉，加上運腔得宜，聽來十分悅耳。

隨後得知，那位阿姐不是曲社老師，一眾亦非學員，純是熱愛粵曲，志同道合的一群，反覆練唱《打金枝》，只為多人將有演出，遂組局前往深圳，並邀請資歷較深的阿姐隨行，勤做功課，以求有更佳效果，如此而已。

原載《戲曲品味月刊》，二零零六年八月號（第六十九期）

中華非物質文化叢書・文學類・戲曲系列

（五一）　廣州見聞

二零零六年四月杪，小遊羊城兩日。首天午間訪友，在珠光路文化會堂二樓，那是採取學員制度的私伙局，成員只須月付人民幣八十鈔，即可在每周固定會期之內，佔唱二十五分鐘時間，每月平均四會，按照時間計算，每唱一曲消費僅廿元耳。

該處會堂闊約六百呎，三面單牆，全無隔音設備，窗戶長開，光線顯然充足。換言之，除了不需亮燈之外，操曲時所有聲浪，經擴音器全數送出窗外，在街上清晰可聞。亦換言之，在此處會堂正門對開之榕蔭下聽曲，樹影婆裟間，清風徐來，好此道者，隨著哼曲而搖腳踏拍，聲聲入耳，確係人生快事也。

觀乎人家在大街上和榕蔭下聽曲，甘之如飴，會視為人生享受。但我們新界的屯門公園有唱曲節目，卻遭人認作噪音而屢給投訴，這之間，兩地文化差異固然是問題，同人唔同命，亦屬城市悲情。

廣州人操練，獨唱者多而對唱者少，此日曲目十闋，先後次序如下：

（一）情僧偷到瀟湘館；（二）洞庭送別；（三）寶玉怨婚（古腔）；（四）吟盡楚江秋；（五）許仙出家；（六）魂斷藍橋；（七）秋夜夢魂鄉；（八）惆悵杜鵑魂；（九）白雲晚望；（十）牡丹亭之寫真等。

上述以第一、四，以及第六均為港人所熟悉，其餘皆係「大陸曲」，這些內地作品，港人絕少接觸，此之所以稱為「大陸曲」也。

每曲既終，筒中有旁聽者，許多時嘴裡會吐出「窩May」兩字，個人起初不明就裡，及後稍加留意，才知道這是「和味」的轉音，屬讚美之詞。

同樣，和香港人在勵進樂社操練，當唱曲完畢之時，音樂師傅多有「好嘢」之句相贈，這些溢美的口頭禪，絕對含有鼓勵作用，言者縱是違心，但對方完全受落。世情往往就是如此，若然直接指出誰人反腔走調，雖然實話實說，但「唱口」大多不能面對，跑個清光，可以斷言。

而在這裡所看到的，操曲態度認真，人人字正腔圓，尤其難得者，十九皆「拋曲」，全憑腦海強記，少見有「甩曲」的情形出現，如此專業，「窩May」即是「好嘢」，誰曰不宜。

翌早八時，從酒店「打的」至東華西街，在「較剪巷」一處文化站裡，譚華師傅已到，彼正為揚琴調音，另外有頭架及掌板師傅同時整理各種樂器，一眾會員亦按先後到齊，八時半開局，是為早場。

首闋新曲對唱《陸游組曲之夢會》撰曲劉鳳竹，原唱者為梁耀安及郭鳳女，此刻由「穗港東華粵樂會」成員唱出，筒中有新小曲《釵頭鳳》，以陸游及唐琬兩人原詞分別譜入，曲動聽而旋律佳，頗見新意。。

中華非物質文化叢書・文學類・戲曲系列

179

之後有《祭玉河》、《牡丹亭之叫畫》、《鳴鳳恨》及《楊二舍化緣》等；都是獨唱曲了。

中場休息時間，剛才演繹《陸游組曲》那位平喉金小姐，她手持曲本；與港來的客人打個招呼，談笑

間，伊人也詢及其中兩句「高花」的唱法。

筆者對於粵曲僅識之無，面對眼前一眾唱家，其來者乃是譚師傅高足，如何能越俎代庖呢！是以謝

之；那一廂，譚師傅似乎明白究竟，只見他頷首示意，也說出「唔緊要喍，提點吓啦」這一句。

曲本遞至眼前，示出「金人巢穴一洗空（6）」；健兒高歌添斗酒（5）」的曲詞：簡譜「6223666,

3266166 35……」

說。

「此段下句收『五』，上句收『六』，如此高腔，可以顯出將軍威武一面，唱法完全正確呀！」我

「你們香港人唱『高花』，又是怎樣唱法的呢？」金小姐說。

突如其來的一，正不知怎樣回答，靈光一閃間，忽然想起了《錢塘蘇小小》中有段「高花」：「鯤鵬

展翅，此願能償（上）；我直到西泠，把玉人探望（尺）」。

因有「工尺譜」所管，要唱出並不困難，所慮者，是聲線能否如此「標高」，縱然用到「假聲」，可

以順利開腔，要視乎個人功力和修為了。

示範了這幾句，額頭隨之熾熱，蓋個人久矣不彈此調。如此高腔，難免力不從心而出現聲音嘶啞現象。

其二、水遠山長，來到人家地頭作提點，似乎甘冒大不韙，雖說與人家師傅有點交情，卻也不無尷尬，一想至此，未免汗顏。

曲已唱完，齊齊酒家午飯去。席間，只見各位樂師領取薪酬，每人僅是三十、四十之數，這是羊城地區私伙局的數字，每人每早接近四小時辛勞所得，亦僅於此。據譚師說出，由於會員制度收費低廉，而拍和之樂師亦純粹消磨時間，興趣所及，並不計較薪酬多寡者也。

當然，港穗兩地生活水準不同，前者之粵曲拍和，每小時七、八十以至百元，乃是正常數字。消費差異可以概例其餘，即如今餐午飯十五人一席，十二道菜色碟碟巨型，加上二十多個白飯，亦僅是區區兩百元，香港邊度得呀！

原載《戲曲品味月刊》，二零零六年六月號（第六十七期）

中華非物質文化叢書・文學類・戲曲系列

（五二）　羊城有曲在「彩虹」

彩虹曲苑位於廣州西華路與荔灣路交界的「彩虹戲院」內，從火車站乘坐二七六及五十二號公共汽車可達，交通便利，在這裡既可品茶，也有唱曲，每逢周五、六及周日晚八至十時舉行。

九月份某個周末晚上，獨個跑到這兒，花了二十塊錢購票。入場後，只見場內分為兩部份，前端三行是饒有古意的紅木「八仙桌」，可邊聽曲時邊品茶；場中一道欄杆，隔開另廂則是並排而列的多行座位，只能純坐聽曲，是十元一票的位置。

台上歌星，平子喉俱有之，全是女性職業好手。此夜較為特出的，是一位叫鄭靄玉的三喉唱家，所表演曲目乃《王允獻貂蟬》，她以大喉、平喉及子喉三種聲線，分別飾演王允、呂布與貂蟬。此妹中氣十足，該威武時倍顯勁度，於平穩處更有莊重感覺，而嬌俏之際復見楚楚可憐，一人獨飾數角，有造手時兼「背曲」，眉目傳情，舉止灑脫，揆諸目下香港，畢竟少見。

節目以《柳浪聞鶯》作序曲，接著下來是：《一代天嬌》、《王允獻貂蟬》、《秋夜賦》、《艷陽丹鳳》、《江樓晚唱》、《打神》、《珍妃怨》及《風流夢》等。

游目四顧，曲台上背景，是一幅高五米，闊十二米的巨型壁畫，畫上荷葉擎珠，朵朵紅蓮躍然壁上。

台前多簇絲絹玫瑰，艷紅奪目，份外醒神。當耳畔傳來嚦嚦鶯聲，說不盡的曲意畫情，一杯在手，果真是消遣世慮，人間最高境界。不過，碰到了某些聲線特別尖銳的子喉，前列茶客每須側耳而坐，蓋尖音聲浪過高，耳膜幾為之穿，誠有憾焉！

星期日的晚上

意猶未盡，今夜再往「彩虹」。

場內約為四百座位，昨夜入場人數與此刻相若，約有三成。歌星大都依舊，唱三喉的一位仍在，今夜她率先獻唱《百日緣》，是董永和七仙女的故事，此曲香港另名《天姬送子》，不過前者加進了雷神的大喉角色，屬另一版本了。

今夜購十元票而坐在場方後座，遙向曲台，樂聲悠揚悅耳，比起昨夜舒服得多，況且由於面對全場，視野更然廣闊，觸目所及，曲台兩側打出的字幕，清晰可見。

也從字幕而心生隨想，台上歌手作為「背曲」之人，既要把曲詞牢記，又兼顧及唱情，更需欠身哈腰去收取茶客所贈予的利是，設若稍一分神，腦海可能一片空白，從不復記憶以至「甩曲」，確是尷尬難堪。

不過，具有職業水準者行走江湖，羊城高手處處見。而字幕之於觀眾，邊聽曲時邊看詞句，得知何者

中華非物質文化叢書‧文學類‧戲曲系列

為「二黃」，何者為「中板」等，能夠一目了然，從而提高聽曲與趣和文化修養，這對招徠人客大有幫助者也！

只不過，場內字幕雖好，簡體字也無妨，值得非議者倒是常常出錯，例如「貂蟬」誤為「貂禪」，「呂奉先」錯作「呂奉仙」，「棄你如遺」變了「棄你如違」（簡體），「願你」卻成「原你」……等；加上操控字幕者並非識曲之人，投射時度數不準，大脫腳有之，三扒兩撥亦見，嚴格來說，這些瑕疵不應出現。

談到利是，五十元及廿鈔屢見，百元紅底亦多，而給予作出賞賜的，盡是前排茶客，相信購廿元票者，消費能力較高之故。

今夜開場曲是《娛樂昇平》，全晚曲目如下：《百日緣》、《織女思凡》、《班昭投筆從戎》、《種花情》、《秦淮春思》、《邂逅水中仙》、《易水送荊軻》等。主場最後一曲，飾演荊軻的一位平喉，是香港人所熟悉的白燕飛小姐。

兩夜所見「頭架」還是個女的，「手門」穩健，功力超凡，台上樂師逾十，每位都悉力以赴，效果良好，而另有三點值得提提：

其一是節目進行之時，台下鴉雀無聲，觀眾全情投入，不見有聊天說笑，也無人對講手機。其二是觀

眾全不吝嗇掌聲，換言之，每曲既罷，掌聲雷動，這屬勉勵性質的回報，也是尊重對方的表現。最後是女司儀介紹歌星時，不說小姐先生，而喚作「青年演員」，作為港人觀眾，這些都是值得參考。

原載《戲曲品味月刊》，二零零四年十一月號（第四十八期）

中華非物質文化叢書・文學類・戲曲系列

（五三）　八月閒拾

《一帆風順》

八月五日星期六晚上，香港電台轉播立法會會議時，空檔期間播出了一闋久違了的廣東音樂，名字叫

《一帆風順》。單憑個人有限記憶，且聽它的一段旋律：

「6666 3 5665， 6665 353·

6663 56 653 21 653·

33 66 5355 211 571·

24217·65 1 61 6545 245·

5551717·122·2177·

122·2177·125 432 43……

曲子很舊，近三十年來電台節目已經少聽到，如今得聆舊時樂韻，當然喜出望外。據筆者所知，五十

年代中期，在澳門綠邨電台中午十二時半時段，由李我先生主持「天空小說」開場曲，就是這闋《一帆風

順》，而中途的間場音樂，則叫《騰達飛黃》（亦稱《飛黃騰達》）。

及至五九年香港商業電台啟播，澳門綠邨一眾播音明星跳槽（包括主持「倫理小說」）的蕭湘以及（戲劇化小說）的飄揚兩位女士）；「天空小說」過檔，開場曲及過場音樂一仍如上；到了後期，開場曲有變，另一闋不同旋律的《花開富貴》了。

後者開頭兩句「引子」是這樣的：

<u>6655 665</u>．<u>6655 665·5i</u> 6535

偶然聽到了一闋昔年流行的廣東音樂，難免使人懷舊一番。此亦所以當一些七十八轉和四十五轉的黑膠唱片經已絕版之後，這等舊日的廣東音樂，在坊間根本無法得聽。如非電台重播，聽眾能夠作舊曲重溫的機會，幾乎是等於零了。

中華非物質文化叢書‧文學類‧戲曲系列

「酦（鹹）」、「甜」互通

看到了八月十日報章的娛樂頭條，有「加盟『大國文化』隆重如婚禮，城城（郭富城）演音樂劇好夢方甜」的標題，使筆者想起了一則操曲時的趣事。

事緣有男角唱《洛水夢會》，當唱到「好夢方酦，忽聽得環珮聲響」的時候，這位平喉忽然眼花，把兩個形似而實異的字體混淆，換言之，本是「鹹」音的「酦」字唱成「甜」音，於是「好夢方酦（鹹）」變成了「好夢方甜」！令人聽來為之捧腹；不過，所謂歪打正著，這裡的平仄完全正確，意思並無改變，端的是美麗的誤會。

「酦、甜」錯配，可以說是符合曲情。

原來，該位男角有唱此曲，雖曾聽過由馮麗及李寶瑩所主唱的原裝錄音帶，可是過耳即忘，也對這個「酦」字無甚印象，在鑼鼓敲響，唱情緊湊而又不容猶豫的時候，情急之下，把「酦」字誤作「甜」音，一個簡單的字體，語音和詞義截然有別，互用竟然無礙於曲意，神來之筆，值得一讚。

「鳥獸散」是個貶詞

去年歲杪，某冊談論戲曲的雜誌，在教人寫曲學藝的專欄裡，談及以前的廣州粵劇院，有「苗子

（學員）經培養後，均作「鳥獸」。

將學寫學唱的人們形容為「鳥獸」，相當不尊重，該位作者下筆遣詞，顯然刻薄。

故事伸延至二零零六年的八月七日，某「公信第一」的報章標題，有「打完截聽伏，議員鳥獸散離港」字樣：八月十日，暢銷日報的副刊專欄，亦有內文如下：

「泛民主派二十多人在立法會作困獸鬥，全無還手之力，無論他們如何呼天搶地，爹喚娘，也無法挽回敗局，最後作鳥獸散，狼狽而逃。」

「鳥獸散」一詞，出自千多年前的《漢書•李陵傳》，描述李陵與匈奴交戰，潰敗之軍，一哄而散的意思。

用「鳥獸散」來比喻敗軍之將，古人有之，但今時今日，將之形容學寫，學唱粵曲之群眾，以及立法會殿堂一眾議員，唉！駛唔駛咁呀？

而後文專欄的作者，還然加上「困獸」和「狼狽」等字眼，除卻刻薄之外，當然是侮辱了！

當用「鳥獸散」去形容社會上所發生的事物，有以嬉笑文字見報的，例如今年六月初，一份經濟報章的專欄，描繪眾多議員在寫字樓閒談論世界盃時，忽然勢色不對，於鳥獸散的歸位工作⋯⋯。

這裡的「鳥獸散」，乃自我解嘲的遊戲文句，無傷大雅，讀者視同娛樂妙品，絕對不會介懷。

中華非物質文化叢書•文學類•戲曲系列

189

另外兩則，其一是某校訓導主任面對記者訪問時憶述，年前有兩派黑社會學生鬧事，於是召來警察抓人。記者筆下，也就出現了「兩批人馬先後作鳥獸散」字句。

其二是去歲秒，報章有以「遭圍毆糾黨復仇，對頭人醫院重遇」作標題，內文是「警方接報到場時，兇徒已作鳥獸散」等字句。

此處用以形容黑幫又或犯罪份子，「鳥獸散」是個貶詞，用來正確。但之前的幾則例子，絕對不敢恭維了。

原載《戲曲品味月刊》，二零零六年九月號（第七十期）

（五四）九月隨筆

才高九斗

聽過一曲由阮眉所撰寫的《桃花扇之訪翠》，其中李香君初會侯朝宗，女角稱讚對方「才高八斗」，筆者突然想起一樁往事來。

年初春茗，元朗「勵進曲藝社」十三周年會慶，是夜酒樓筵開十餘，壓軸設問答遊戲環節，主持人擬出十題作答問，當中最後一題是：「《琵琶行》中的歌娘叫甚麼名字？」

這項題目頗為深奧，因為一般熟讀唐詩三百首者，只知道該詩為白居易所作，絕少有留意到那位猶抱琵琶半遮面，自彈自唱的歌娘姓甚名誰者也，所以遲遲無人作答，該是意料中事。

不過，稍後有人舉手，跟著透過無線咪，答出了「裴興奴」三字來。

答中問題證明知音在，主持人感到欣然，眼前這位男子漢，正是本名「生發」，且綽號「山伯」而姓梁的一位樂友，主持人立即送上整盒紅彤彤外形，一組五十六件民族人物石雕的獎品，也和這位梁先生聊出以下一段談話：

「山伯兄，你好野喎，咁難度高嘅問題都俾你答中，恭喜晒！」主持人稍欠身，伸出了友誼之手。

「乜說話，失禮失禮！」這位個子矮小的梁先生笑容可掬，滿口謙讓，正因為上台領獎，從而感到自豪，所以當和對方握手時，面泛紅光，顯然掩蓋不住內心的喜悅。

「山伯兄，你是否經常熟讀唐詩的呢？」主持人問。

「非也，我從未讀過唐詩三百首。」梁先生說：「個人在廣州曾聽過一首叫《裴興奴自嘆》的粵曲，對白居易的生平事跡倒有留意，所以答中問題罷了。」

這時台下有人竊竊私語：乜我從未聽過有呢支粵曲，邊個唱㗎？

「裴興奴！乜水來㗎？」

「⋯⋯？」

席中略見起哄，但頒獎台上仍然繼續，主持人稱讚一句：「山伯兄你果然才高九斗！」

「九斗？」梁先生感到飄飄然，但有點摸不著頭腦的說：「曹子建都只係八斗才高，你咁樣褒獎小弟，誇張啲嘛！」

「哦，道理好簡單。」主持人連忙解畫：「你本來只得八斗，現在我私人醒，整多一斗俾你，合共就有九斗了。」

「哈哈哈⋯⋯」這位梁先生笑到嘴唇不能攏合，戟手指著對方說：「咁都得，你隨時可以整多一斗俾

我，咁你豈不是……」

這時主持人也笑起上來，他說：「山伯兄，你有所不知，我本身係做三行，專職鬥木，所以你如果唔滿意，可以再整多斗，共成十斗都無問題！」

「不必了，多謝夾盛惠。」梁先生從開口大笑到輕咧雙唇，之後捧著獎品，步下台階去了。

故事到此結束，讀者們，你可猜中主持人說話的真正含意？

廟街歌壇近況

某個周末下午時份，偕友前往廟街「今樂府」歌壇去。

不來此地逾年，入場時已聽得有女伶作獨唱曲《花落江南廿四橋》。甫坐下，付過茶券三十鈔，發覺周邊環境有異，間隔比前寬敞，座位傢俬全經換過，酸枝陳設，光可鑑人，一古意洋溢其間。

細數茶客人頭，僅三十眾，試向前來接待之何小姐詢問，蓋逢周末，亦缺馬場賽事，方今經濟已全面復甦，何以場面冷淡如斯？

對曰：市況雖然好景，但未惠及歌壇，來聽曲者人數若少於四十，場方收取茶券不也足千元，即告虧本，目下刻苦經營，此之謂也！

說話間，香茶啤酒，鮮橙雪梨之外，再有淡菜排骨粥到奉，顧曲周郎而能有如此高級享受，信是有緣，當不吝嗇於那區區腰間錢者也。

一曲《琵琶行》告終，掌聲過後，女伶先後前來道謝。聽伊人談話得知，因市道不景，歌壇客路日漸萎縮，場方從歷來的百二元日薪削半，之後再由六十元而減為零數。換言之，自前月開始，已無底薪支取，歌伶每天所能賺取的，純靠茶客賞賜，如此而已，亦僅此而已。

吃過香橙之餘，再啖鮮味粥品，心想，驚唱生涯殊不易，雖盡非歡矣迎人，卻也必恭必敬，招待茶客如同上賓焉。香茶鮮果供應，僅為博取區區之數，飄零愁唱賣歌人，顧曲在今宵，荷包叔侄叔侄（縮室）者，寧無一點蒼涼感覺乎。

此時台上傳來《一江春水向東流》，友人掏出百金，同枱其他茶客亦紛相解囊，原因是這位女伶歌喉挺佳，曲中幾帶淚，唱來有腔有情，茶客一致讚美，豐厚賞賜之餘，掌聲亦不絕焉。

原載《戲曲品味月刊》，二零零六年十月號（第七十一期）

粵曲詞中詞三集

（五五） 操練不足

最近觀看過兩組演出，此中有個別節目嚴重失準，其一是《包公審郭槐》，次為《打金枝》。兩者可議之處，在於「唱口」與棚面音樂同樣操練不足，難免影響效果，先說前者。

《包公審郭槐》一劇乃描述貪污舞弊之諷刺鬧劇，寓意於警世，演員非常落力，但現場音響配套太差，以致角色未能準確表達。例如彼等在何時開口唱曲，掌板與樂師竟然無法察覺得到，只能看嘴形，憑動作去「估估吓」，也形成了荒腔、走板和不合拍，效果遭透。

問題之二是樂師的水準，《霧罩銀河》此小曲旋律沉悶，但演員與樂師亦同樣生疏，大家都不熟曲而勉強演之，音樂欠缺和諧之外，顯然大混亂。

這之間，「頭架」領導能力成疑，「下架」也只好各自表述，整棚音樂各玩各的，教人慘不卒聽，從現場環境看，這純是操練不足之故。

另闋《夫妻相罵》的粵曲，負責「揸竹」者（掌板）是戲班有名的大行家，以彼來應付這般小型粵曲演唱會，該綽綽有餘，可是竟然陰溝翻船，出現老貓燒鬚一幕，看將起來，實非始料所及。無論掌板、樂師以至唱口都可以因此而熟能按理，在演唱會舉行之前，全體人等該以多操多練為佳。

生巧，應付自如。

一分耕耘，自然收穫一分，可是現今操練場地缺乏，樂師時間矜貴，多操，費用顯然倍增，這是小型曲藝社所難以負擔的一項支出，只能將就將就，約莫操練過一兩次就算了。

上述出現問題是中段一節《走馬》小曲，本來速度由慢趨快，歌者唱得清爽明快而鑼鼓亦復緊湊。但由於掌板「唱口」少於操練，變成全無默契。如此這般，從「頭架」的高胡以至「下架」的樂手再熟曲也無用。因為「唱口」的「度」與鑼鼓的「度」兩者出現距離，「包搥」顯然失準而有所誤差——「跌到成地都係板」，嚴重影響效果。

綜合起來，歸咎於操練不足，倘若得以正常操練，上述情形可以完全避免。

原載《戲曲品味月刊》，二零零三年一月號（第二十六期）

（五六）　《叫痛曲》即《哎吔吔》

由新劍郎與張琴思合唱的《妒雨灑唐宮》，其中有一節頗為趣怪的小曲，名曰《叫痛曲》。本來，曲就是曲，為何會冠以「叫痛」之名，到底是啥來由呢？

找來原版盒帶一聽，曲詞是這樣的：「淚似汍瀾，亂語荒腔我深浩嘆，堪嘆萬歲情懷似煙變幻，君恩深淡，參差朝晚，意偽復情慳；自愧自慚，未似江妃嬌艷燦，輸卻讒言、奉承、撒謊、計賺、本質疏懶，心灰心淡，約誓似清淡。」

原曲並不長，全約十三樂句，調子輕快流暢；不過，又有似曾相識感，想了想，無法想起源頭，只好向七零年代舊版的《粵曲之霸》查閱，一查看出了端倪。

在「五字歌」一欄，有廖俠懷撰曲兼獨唱的《啞仔賣胭脂》，其中有整段「哎吔吔」小曲，曲詞是這樣的：「哎吔，哎吔，任我高歌真動聽，我雖做了鬼也高興，往日做人，出不得聲，有恨亦難聲；如今自鳴，還我天真多話柄，不致無言默默枉天性，等我上前，將妻呼醒，慰藉佢心情；我實覺心裏高興，我行前與佢相認，我實覺心裏高興；哎吔，妻呀，靜聽哥哥把心事罄，今晚會我妻更高興，妻快上前，我將熱情，慰藉你心靈。」

「啞仔心地善良，靠賣胭脂水粉維生，有幸得佳人憐愛，留身以待，啞仔飛來艷福，自喜不勝，以為情

比金堅，今後定可鴛鴦同命，怎奈紅顏已逝恩情斷，白髮宮人掃影堂，伊人遭天妒，飲下一杯毒酒，從此

遽別陰陽，人天永隔，賦得傷心膁有千行淚，長伴禪心夜夜寒也矣。

從上述的「唉吔吔」小曲看詞而會意，當可感覺到全曲均充滿「唉吔、唉吔」之聲，一再重複，想來叫痛，

一取名以此作為標準，亦未可料。

同時，在梁醒波和鄭幗寶合唱的一闋諧趣粵曲《哪嗱和尚戲觀音》，中有一般《叫痛曲》的曲詞是這

樣的，濟公：「唉吔，唉吔，唉吔唉吔唉吔，隻玉戒指真係緊略，箍到隻手瓜都痛，我真呻笨，戴錯玉

環，周身都震，痛到入牙心。

觀音：「哈哈，哈哈，唸句緊箍咒，令濟顛僧飽受困，咁嘅行為要警戒，要多痛陣，妄自下凡，亂勾

脂粉，有意辱他人。」

濟公：「我恨錯，相戲觀音，我恨錯確係鬼混，我望你寬恕一次，我望你見諒瘋僧。」

觀音：「哈哈，哈哈，問濟顛個肯呀？」

濟公：「觀音娘娘，是萬能，你真有道行，救世慈航，渡遍萬民，富正義之神。」

（五七） 「知音」之夜

月之望日，「知音」曲社會慶聯歡，是夜筵開十二，友聚「金海」樓頭，鼓樂喧天，既啖生日糕點，復聆絃韻歌聲，誠賞心樂事焉。

四個多小時裡，曲目共成十闋，分別是《靈台夜訪》、《絕情谷底俠侶情》《孝莊皇后之情諫》、《同是天涯淪落人》、《打金枝》、《烽火碎親情》、《再折長亭柳》、《半生緣》、《破鏡待重圓》、《驛館秋燈》等。

上述所記，泰半屬二零零五年最新流行曲目，相當update，獻唱之多位「知音」同學亦聲情並茂，關目傳神；而拍和樂師俱時下俊彥，尤其是那柄鏗鏘有致的三絃，拍子之準和音色之美，全程跟貼，絲毫未見鬆懈，高人表現，有可嘉專業精神。

入席時候，一眾樂師就座，「頭架」伍惠添師傅相當健談，且妙語如珠，也說出了他從業三十多年以來的一些見聞。

前數年，他曾與一位阿姐聯手舉辦粵曲樂器班，阿姐以商業原則作為經營手法，兩小時收五十元一堂，來者不拒。但伍師對此頗有保留，因為學藝者若無一些音樂細胞，從初學到再學而繼續學，毋寧是蹉

跎歲月，浪費金錢，所以主張要作甄選，擇其良者而錄之。但凡一些聲線嘶啞，五音難全的求學唱者，又

或某些手指粗硬，記憶力減退的年邁長者，屬於「學來都冇乜用嗰隻」，應該在摒棄之列。這種做法，在

教學而言，擇其善者而導之，事半功倍之外，亦可免害人子弟，誤對方前程。

但同欵的阿姐卻不作如是觀，她認為，如果要作篩選，那肯定會流失學員，無人報名而又「支化」

（皮費）多多，營商者敞開大門，每每拒人千里，難道要吃西北風乎！所以不予贊同，結果金錢掛帥，在

阿姐悉心安排之下，多班名額賣個滿堂紅。

伍師傅呷了一口紅酒繼續說：「之中，有位職業小巴司機者，過程頗堪一記，這位學員年紀四十上

下，手指粗如巨椽，來此學拉二胡，但揸軚盤習慣未改，左手稍一捺絃，木棍上的『千斤』應聲而墜」，也

因用力過度，絃線幾為之斷，這種情形，個人對此只能苦笑，因為這柄只是二胡，並非軟盤呀！

「這位司機，對於我手持二胡作教導時，他驚訝於為師那已臻化境的美妙指法——只要一輕輕拉動琴

弓，就可以奏出不同的花子和音符，何以如此神奇，又可有甚麼速成的方法呢？他問。

「我覺得他顯然識得搞笑，來此學過三兩堂，就一步登天，冀望能與師傅平起平坐，認真大想頭。

唉！我十三歲開始學習拉胡，當年家貧，無緣拜師學藝，只能博聞強記，無師自通，邊學邊拉作一點一滴

的積聚。期間倒也吃過不少苦頭；到了而今，算是有了些微成績，這絕非僥倖，是全憑努力得來的。目下

粵曲詞中集

何物司機，短短時間，就想把二胡拉得天花龍鳳隨意之，不啻是妙想連篇，心頭太高了。」

伍師傅再呷紅酒。繼續說：「有些小姐詢及，作為女性除了唱曲之外，想增加點音樂文化。該學何種樂器為合呢？答之，最好是揚琴、古箏又或琵琶之類。尤其是後者，當穿著一襲長裙端坐椅上，手抱琵琶半遮面，彈奏的不管是《潯陽夜月》」抑或隉《白雪陽春》，姿態儀表，旁觀者也很容易感染到女性端壯溫柔一面，這是整幅多麼美麗的圖畫啊！

「學習這些樂器好處甚多，所學有成固然欣喜，限於天聰而僅得皮毛者，亮相機會還是有的。例如某曲需要某種效果，古箏琵琶諸等樂器隨時派上用場。有時縱然是solo獨奏，只要能夠叮叮咚咚的打出幾個簡單音符，三幾句『引子』還是可以應付過去的，更何況大合奏之時，左右旁邊俱有其他樂器作伴，把妳本來不甚熟練的技巧，都給遮蓋過去了。

「而學拉二胡呢！情況就完全兩樣，二胡絃線因為沒有那一格格的品位，捺指時的力度輕重，音色截然不同。捺指欠準而形成錯音、走音的話，所以人家聽到初學拉二胡者，形容是「劏雞咁聲」，是有道理的。

「不過有些樂器，女性以不學為佳，例如打鈸、吹笛之類，前者於操作時，雙腿分企，而兩手從合攏到張開，『查傍、查傍』的固定動作，姿勢何其不雅！至於笛、簫更不用說，女兒人家吹奏這些樂器，旁

中華非物質文化叢書・文學類・戲曲系列

人看來，形象負面居多。」

伍師傅紅酒再進，談興正濃：「音樂可以陶冶性情，今日粵曲流行，學習過古箏揚琴的話，妳固然有機會一展所長；坊間無人唱曲，閒來亦可調琴消遣。彈一曲《倒垂簾》，唱幾句《樓台會》，聊以自娛，縱然琴技不至完全熟練，但琴聲清脆，打錯音符也一樣動聽。有時甚至兒女繞膝，一同欣賞，何等寫意呢！

「所以話說回來，拉二胡而能夠拉出一曲《病中吟》又或《江河水》之類，非浸淫三年五載不為功，上述那位仁兄，三頭兩日就想升堂入室，根本不可能的呀！」

伍師一夕話，聽來獲益良多，值得記下。

原載《戲曲品味月刊》，二零零五年九月號（第五十八期）

（五八） 《聲聲慢》及其他（短版、長版）

在樂社聽友人練唱《聲聲慢》，發覺版本不同，曲譜上書明是「新版」，但時間縮短了若干，比起原唱錄音帶那超過半小時的「舊曲」，是經過「刪曲」之後，足可節省了七分鐘，這裡的「新與舊」，是「短版」和「長版」的分別了。

所謂「刪曲」，正因原曲過長，不作大刀闊斧的改動，未能遷就時間，這在每闋粵曲不宜超過三十分鐘的來計算，做法情有可原。蓋每曲動輒半小時以上，唱者氣咳，聽者悶極，雖然音樂社方面習慣以每分鐘結帳，又或練唱長曲者得按雙倍收費，但時間過長都是不甚適宜。這會影響後來者的進度，甚至整晚操曲，隨時會因超越鐘數而少唱一支曲者，所以標準數字，每曲都以二十來分鐘為佳。

原曲太長的例子很多，如《林沖之柳亭餞別》、《李後主之去國歸降》、《三看御妹》、《六月飛霜》、《蝶影紅梨記》，以及《三夕恩情廿載仇》等等。

以上曲目，經減段而濃縮成為二十來分鐘的「短版」，可謂盡見精華，這對任何一方面來說，完全好事。不過，其中有些不應刪而刪的例子也多，顧此失彼，經減段後以致欠卻原曲風味，殊非刪曲者所能顧及的了。

例子之一，是林家聲與李寶瑩合唱的《落霞孤鶩》，此曲乃一九六五年期間，由蔡滌凡君所撰。原曲

稍長，為了精簡，刪去了曲末一段長句滾花，這裡且看原曲：

「情何慘，淚偷彈，一代名花逢劫難，東風濫蕩太心殘。一夜夫妻何悲慘，多情遺贈碧玉簪。病榻嬌

姿無藥挽，難望天憐絕代顏。情何慘，淚偷彈，杜宇聲聲何悲慘，雕梁紫燕訴呢喃。花未凋殘春先晚，未

到三秋雁歸還。南詞絕句無心撰，落霞孤鶩向誰彈。正是牧子悲悽，譜出花愁玉慘。」

這裡的淒怨陳詞，正屬男角內心的自我表白，也是全曲精華所在，更道盡了愛慕對方的一段心路歷

程。現今給人刪去，表面看來沒甚大不了。只是，下文曲詞從「絃斷」以至「曲終」，縱然再加多幾句

《哭相思》，上欠承托而下難銜接，顯然對於女角的淒然長逝，就失落一份震撼感了。

可見得這段長句滾花何等重要，但坊間版本，十九皆缺，使人感到遺憾。

例子之二是《雷鳴金鼓戰笳聲》，此曲前兩段以宋代詩人蔣捷導《一翦梅·舟過吳江》入詞。旋律優

美，詞曲俱佳，歷來屬經典作品之一。原曲時間長達四十六分鐘，經濃縮至二十六分左右，可以說成盡

善盡美。唯是令人感到可惜的，是其中一段讀信的口白，翠碧公主語及雲郎（夏青雲）：「睇完呢封信之

後，你就會知道我點解要負情遠嫁！」雲郎回應說：「好！」之後的信件內容，就全刪去。

其實這封秦莊王致書公主的信件中，正道出了公主為甚負情遠嫁的原因，而雲郎讀後，如夢初醒，才

知道自己不該一時氣憤，怒火如焚心竅，給對方做成傷害而誤了大事呢！

信中詞句完全沒有讀出，聽眾不知上文下理，難悉箇中原因，信的內容如下：

「秦莊王書致翠碧趙公主駕下，初乞師援趙，也曾約法三章。今齊兵已潰，趙圍解於一旦，寡人今棄前盟，取消三約。公主麗質天生，萬方傾倒，曷若秦趙兩邦，共結姻親，以冀邦交永固，共享太平。秦趙懸殊，強弱立判，況復趙邦帝裔，入質秦庭，生死存亡，在孤掌上。公主冰雪聰明，當識時務，未盡之意，謹請三思，謹請三思。」

假若不是刪除了信而照樣讀出的話，儘管多了三數分時間，但對曲情有助，聽眾明白了事件的來龍去脈，總比糊裡糊塗，不明所以好得多了。

例子之三，是《無情寶劍有情天》，有些從未聽過原裝版本者，以為此曲開始，定然先來一段例牌小曲，誰知選曲之人取捨有異。在開場時放棄了一貫的《簫琴怨》，而選用少人唱過那《纏綿曲》版本。於是乎，霎時間輪到自己，對著這些新編版本的陌生小曲唔識唱，氣氛片刻僵持，難免洋相盡露。

這作為男角自我介紹出場的一段小曲是這樣的⋯「懊惱心，寂無慰，倍感傷神。子規泣血，聲聲帶恨，更觸心內創痕。美夢似煙消，癡心尚難泯，說甚紫竹配紅梅，鳳簫之和瑤琴韻。」

這個版本保留了《纏綿曲》，態度完全正確，但卻取消了原有的《簫琴怨》。正因為這曲已深入民

中華非物質文化叢書・文學類・戲曲系列

205

心，幾乎人人識唱，刪去了僅佔三數分鐘時間的「主題曲」，顯然不智。

回頭再說《聲聲慢》的小曲末段：「鸞鳳和鳴奏，命舛若蜉蝣，蟾蜋鳴幽幽，無奈深秋時候，功名利厚不在心頭，戚戚懷鳳友，獨倚望江樓，難休，未休，斷腸詞難揮就，絕命句哽在喉，淚似汰瀾秋霖柳，殤恨埋愁。」

一段淒然哀怨，內心交煎的個人獨白全給刪去，除了使人感到突兀之外，原曲風味蕩然。

原載《戲曲品味月刊》，二零零五年十月號（第五十九期）

（五九）　曲中情（司儀稿）

《絕唱胡笳十八拍》

公元一九五年，蔡文姬流落番邦，已遭匈奴之左賢王納為姬妾，經過十二年時間誕下兩名孩子。正在此時，權傾天下之曹操，得知亡友蔡邕有女兒遠適異域，於是動用黃金白璧，要贖取文姬歸漢，伊人當時三十五歲。

三年之後，左賢王到訪中原，得遇蔡文姬，冀伊能重返胡地，再會親兒，唯是文姬經已改嫁，同時病入膏肓，正處於彌留狀態。

來訪變成送喪，誠左賢王始料不及也。（註：左賢王策馬長安，探訪舊日妻房，正史無此記載，撰曲人為求戲劇效果，雖屬曲筆渲染，但毋須深究。）

《破鏡待重圓》

多爾袞父親乃係清朝創業君主──清太祖努爾哈赤，母親名為「大妃」。努爾哈赤死時六十八歲，遺下三十多歲之「大妃」，以及多爾袞、多鐸兄弟二人。

中華非物質文化叢書・文學類・戲曲系列

當時朝中掌權者有四大貝勒（滿語，貴族親王），包括身為四皇子之皇太極在內，彼等假傳太祖遺詔，要身為皇后之「大妃」殉葬。面對眾皇子野心，「大妃」自殺身亡，這對多爾袞來說，實係一幕宮廷鬥爭之血海深仇。

而蒙古少女孝莊，與多爾袞竹馬青梅，早已心心相印，誰料皇太極登基之後，強立孝莊為妃。多爾袞聞說孝莊入宮，以為她移情別向，非常憤怒，但他不知道，自己出兵時為敵軍所困，性命危在旦夕，幸得孝莊答允，皇太極才肯出手相救。

經過孝莊剖白，二人才冰釋前嫌。

《七夕銀河會》

清代詞人納蘭性德有闋《浣溪沙》詞，頭兩是：「記綰長條欲別離，盈盈自此隔銀灣。」詞句乃描寫情人別後難相見，只緣中間隔銀河的意思。

牛郎織女本來可以常見面，無奈王母娘娘橫加阻隔，拔下頭上一枝金釵，化作銀河而將兩人分開。迢迢千萬里，欲渡無從，每年七夕，幸有萬千喜鵲築成鵲橋，彼此見面，一慰相思。

本曲詞句優美，旋律動聽，為不可多得之佳作。

《孝莊皇后之情諫》

明朝崇禎十五年（公元一六四二），在今遼寧省松山和杏山所發生的一次戰役，「松杏之戰」，明軍大敗，總司令洪承疇成為俘虜，清帝皇太極為了招攬人才，多次勸降不遂。

後來皇太極得到漢人降臣范文程獻計，利用有「蒙古第一美人」之稱的孝莊皇后，實行色誘這一招。

君命難違，孝莊只好遵從，怎料事前一晚，十四皇爺多爾袞聽聞消息，知自己心愛情人，竟然逆來順受，於是漏夜偷進宮闈，力勸孝莊抗命。

孝莊皇后左右為難，唯是想到君皇為了犧牲自己而達目的，倍為傷感，可幸尚有知己關懷，卻又釋然。

《銀河情淚》

夏夜泛晴空，在銀河東西兩側，各有一顆明亮星辰，閃閃爍爍，彷似男女脈脈含情，正在遙遙相望。

這兩顆叫牽牛星與織女星，千百年以來，有牛郎織女的神話，流傳至今。

織女乃天帝之孫女，奉命編織雲錦，自與牛郎成親之後，就不繼續編織，天帝龍顏大怒，命令兩人分離，每年只准在七夕相見。

中華非物質文化叢書・文學類・戲曲系列

一年只准一見，由苦相思到哭相思，難免令人一洒同情之淚。

《梁紅玉擊鼓退金兵》

梁紅玉乃江蘇淮安人，排行第七（今日淮安尚有「七奶奶祠」，作為紀念），父母以編織草蓆為生，可謂出身寒微。

因為家境貧困，幼時遭賣入煙花之地，不過她勤讀兵書，好習兵法，認識了韓世忠之後，兩情相悅，結為夫婦。

韓世忠從軍入伍，屢立戰功，宋高宗建炎四年（公元一一三零），夫婦聯手抗敵，曾以八千宋軍，大敗十萬金兵於鎮江黃天蕩，歷史上傳為佳話。

《血寫岳家旗》

岳家軍屢破金兵，但係奸臣秦檜通番賣國，連下十二金牌，將岳飛召回京師。

與此同時，岳夫人為了振奮軍心，特意刺繡岳家旗，不過尚未繡完，消息傳來，岳元帥回京在即，岳夫人感到失望，而錦旗亦不再繡下去。

岳飛安慰夫人，並且立即以刀割指，以鮮血繼續完成，這就是《血寫岳家旗》的本事了

《金葉菊之夢會梅花澗》

丈夫身遭橫禍，林月嬌求助無門，世間冤情慘案，莫如《金葉菊》。

不過，透過《金葉菊之夢會梅花澗》這個慘絕人寰的故事，從而帶出傳統戲曲所宣揚忠孝仁義的主題，而做人亦應該尊敬禮讓，互相扶持等等。所以《金葉菊》這闋戲劇曲目，既有一種自然教化作用，同時也是一篇懲惡懲奸的勸世文。

上述八闋曲目介紹，十一月二十日的演唱會，已於元朗劇院舉行，由「勵進曲藝社」主辦。

原載《戲曲品味月刊》，二零零五年十二月號（第六十一期）

中華非物質文化叢書・文學類・戲曲系列

（六十） 凌煙閣與凌霄閣

聽粵曲《十繡香囊》，女角竇三娘向丈夫蔡昌宗，唱出了「願你凌煙閣上姓名揚」的曲詞；而在《狄青夜闖三關》之中，男角面向雙陽公主，也唱出了不使名登凌煙閣，反與我共結鳳凰壇。

未知是有意抑或無心，抄曲者抄錯了，把本來是「凌煙閣」中的「煙」錯為「霄」字，於是「凌煙閣」就變成了「凌霄閣」，聽起來失真礙耳，使人感到不是味兒。

「凌煙閣」與「凌霄閣」，一古一今，僅隻字之差，是兩樣完全不同的事物，怎可互相混淆呢！而後者除了是港島太平山頂那座屬於旅遊景點的建築物之外，在柴灣歌連臣角火葬場內，有個盛載骨灰的場所，也與之同名呢！

「凌煙閣」建於唐朝貞觀十七年（公元六四三年），故址在今陝西省西安市城西北三清殿側。當時唐太宗為了要表彰大臣功績，更給後人樹立榜樣，於是將一眾功臣的圖像，朝北面繪於閣上。

唐太宗建「凌煙閣」，意念來自漢朝的「麒麟閣」，當時漢武帝狩獲麒麟，認為吉祥之兆，於是興建「麒麟閣」；而到了漢宣帝甘露三年（公元前五十一年），匈奴王呼韓邪單于來到長安觀見，自此歸順天朝。

正因一向以來，匈奴擾攘邊疆，對漢朝做成種種威脅，而今年年進貢，這些憂患基本上可以解除，漢宣帝為了襄揚股肱之美（大臣的功勳），遂令畫工繪像，將輔助自己的名臣，一一陳列於「麒麟閣」內。

這些中興漢室的大臣共十一位，名字及職位如下：

（一）霍氏（即霍光，大司馬、大將軍博陸侯。漢宣帝不書霍光之名，表示對他的敬重）。

（二）張安世（衛將軍、富平侯）。

（三）韓增（車騎將軍、龍頟侯）。

（四）趙充國（後將軍、營平侯）。

（五）魏相（丞相、高平侯）。

（六）邴吉（丞相、博陽侯）。

（七）杜延年（御史大夫、建平侯）。

（八）劉德（宗正、陽城侯）。

（九）梁丘賀（少府）。

（十）蕭望之（太子太傅）。

（十一）蘇武（典屬國）。

「麒麟閣」功臣名傳後世，過了差不多七百年，唐太宗視為佳桌，將之套用於當朝的「凌煙閣」內，這幅壁畫由唐代畫家閻立本所作，人數比之前加添了一倍有多。

「凌煙閣」內置隔（窗格），人名二十四位共分三組，北面圖像為宰輔，南面畫侯王，隔的外面依次序是其他功臣，名次如下：

（一）趙國公長孫無忌。

（二）河間王李孝恭。

（三）萊國公杜如晦。

（四）鄭國公魏徵。

（五）梁國公房玄齡。

（六）申國公高士廉。

（七）鄂國公尉遲敬德。

（八）衛國公李靖。

（九）宋國公蕭瑀。

（十）褒國公段志玄。

（十一）夔國公劉弘基。

（十二）蔣國公屈突通。

（十三）鄖國公殷開山。

（十四）譙國公柴紹。

（十五）邳國公長孫順德。

（十六）鄭國公張亮。

（十七）陳國公侯君集。

（十八）郯國公張公謹。

（十九）盧國公程知節。

（二十）永興縣公虞世南。

（廿一）渝國公劉政會。

（廿二）莒國公唐儉。

附註：郇（音雲）國公有二。

（廿四）胡國公秦叔寶。

（廿三）英國公李世勣。

山頂「凌霄閣」

凌霄閣位於港島山頂，前身為呈現圓筒形狀的「老襯亭」。一九九四年初，山頂鑪峰舊地重建，當局動用四億元拆卸，從而改建成為一座七層高的新型建築物，外形既似一隻「大橘子瓣」，又如四根石柱托起一隻銀色玻璃巨船，由英國建築師費萊爾設計，一九九七年五月落成，名為「凌霄閣」。

當時「凌霄閣」的設計，象徵香港為一個中西文化交流城市，內裡除有商店、餐廳，以及五樓的觀景台之外，四樓有「信不信由你奇趣館」和「超動感影院」在。

前者是一座奇人奇事的博物館，有連體嬰的骨頭，有「軟骨人」把舌頭摺曲的紀錄片，更有世界各種不同方式的酷刑。後者乃超級電影院，以太空船為主題，設三十六個動感座位，可作十八度環迴轉動，「乘客」縱然在電影播放期間中斷座椅活動，也不會影響其他觀眾。

至於在二零零零年七月二十九日開幕的「杜莎夫人蠟像館」，設於「凌霄閣」二樓，佔地一萬五千平

方呎，內裡有七個展覽館，分別為電影天地、體壇名將、蠟像作坊、名人派對、偉人殿堂、恐怖魔屋及樂壇至尊等。

館中蠟像名人逾百尊，包括史泰龍、莎士比亞、李嘉誠、李麗珊、成龍、楊紫瓊、瑪莉蓮夢露、碧咸及劉德華等。

不過，自二零零五年四月開始，當局投下一億元為「凌霄閣」進行翻新改建工程，整項計劃會於二零零六年七月完成，到時「凌霄閣」將以全新面貌展示人前。

原載《戲曲品味月刊》，二零零六年二月號（第六十三期）

中華非物質文化叢書・文學類・戲曲系列

（六一）精忠報國與重（叢）台泣別

岳母刺背的故事，膾炙人口，而刺於岳飛背上的字體內容，有值得一談之處。這從內地的紀念郵票與京劇，本港中小學教材，以及今時今日的舞台戲劇和曲藝刊本，十九所出現的，都是「精忠報國」四個大字。

「精忠報國」有甚麼問題呢？讀者可能會問。

問題是有的，岳飛一腔熱血，為驅除胡虜而效命朝廷，「精忠報國」是對的，但少年時候，母親激勵他應不忘國恥、繼而刺於自己背上的，並非「精忠報國」四字。

關於這一點，上述的紀念郵票固然有誤，而舞台戲劇和曲藝刊本亦同樣犯錯，至今學校教科書出現這些紕漏，屢屢不改，則屬貽笑大方，誤人子弟也矣，

本文既然以硬傷為題，就從曲藝說起吧。

且看由蔡衍棻撰曲的《血染岳家旗》，曲詞是「無日不緊記，針針背上紅，『精忠報國』乃為娘親手刺」；潘邦榛撰曲的《岳飛泣血風波亭》，有「慈母銀針刺背上，『精忠報國』刻心靈」的曲詞；而《岳母訓兒之刺背》，則有以下一段：

旦：「言詞慷慨志不凡，浩然正氣天地參，手執銀針來刺字，解衣赤背跪龕壇。」

生：「孩兒遵命，敢問娘親欲刺何字？」

旦：「貞忠報國。」

生：「貞忠報國。」

旦：「貞忠報國，那便有勞娘親。」

我們又試看看京劇《岳母刺字》：「我的兒忍痛無話講，點點血墨染衣衫，刺罷了四字心神恍，『精忠報國』語重心長。」

上述各關戲劇曲本，都不約而同的，把岳母刺在兒子身上的四個大字，稱為「精忠報國」又或「貞忠報國」，但事實呢？我們不妨花點時間查查史書，據《宋史·岳飛傳》所載：「檜（秦檜）遣使捕飛（岳飛）父子，證張憲等。初命何鑄鞫（審問）之，飛裂裳以示鑄，有『盡忠報國』四大字，深入膚理。」

由此可知，「精忠報國」乃訛，以「盡忠報國」為合；不過，為何會出現這樣的錯誤呢？

原來，岳飛遭其母刺字後，於北宋末年投軍，從「秉議郎（低級軍官）做起，之後屢立戰功，給擢任為都統制（統領長官），也曾領導岳家軍，抵抗強敵，亦屢破金兀朮大軍。時維紹興三年一（公元一一三三）九月十三日，當光復建康（今南京）後，入朝臨安（今杭州），宋高宗趙構為了表彰岳飛的豐功偉績，御筆宸翰「精忠岳飛」，並賜製錦旗，令行軍必建（樹旗）之。

後人以訛傳訛，盡忠變成了「精忠」，正是如此由來。

＊　　　＊　　　＊　　　＊　　　＊　　　＊

現今幾闋以「重台」為名的曲目，有不同版本的《重台別》，分別為吳國華與曹秀琴，又李少芳及鄭培英合唱；其三係《重台泣別》，原唱人乃何非凡與鳳凰女。前二曲為內地作品，後者流行於本港社團。

提起「重台（臺）」，辭書有見的簡介，一作「婢中之婢」，二係花朵之複瓣者。例如述及梅、蓮而出現「重台（臺）」一詞，則係兩者皆花開並蒂之謂；而以地名作解釋的，辭書完全欠奉。但若然查閱「叢臺」，資料顯然豐富得多了。

「重台」實係「叢台」，故址位於今河北省邯鄲（音寒單）古城東北角。「叢台」這一名字，始自戰國時代的趙武靈王（公元前三二五至前二二九年）。

趙武靈王名雍，是一個富有政治頭腦的軍事家，他鑑於趙國當時所處的位置，以及複雜的政治和經濟環境，認為有必要加強軍事建設，藉此開拓邊疆。而他所提倡的「胡服騎射」政策，改穿胡地民族衣裳和練習騎馬射箭，在朝中大臣反對下，仍然堅持進行，卒之獲得成功，國威大振，而高度達到二十六米的「叢台」，就是在這段時間建築起來的。

趙武靈王建築「叢台」的目的，是為了觀看歌舞和軍事表演。歷史記載，這裡有天橋、雪洞、妝樓及花苑諸景。結構和裝飾都奇特美妙，當時名揚於列國。成語有「叢台置酒」這一句，是描述東漢光武帝（劉秀，公元前六年至公元五十七年）攻克邯鄲後，與振威將軍馬武登台的故事。當然，這些都是後話了。

《重（叢）台泣別》的情節是這樣的。唐朝肅宗年間，吏部尚書陳日升，因開罪奸相盧杞，被削職為民。此時適逢另一忠臣後代梅良玉前來投靠，而陳女杏元與之一見鍾情，彼此同憐身世。陳日升與梅父本為世交，亦喜良玉，於是為兩人訂下婚盟。

豈料盧杞逼害，知陳有女美貌，遂傳下聖旨，將之選為貴人，效王昭君出塞事，往胡地的沙陀國和番。事既無奈，陳、梅訣別在「重（叢）台」，分手之際，杏元將一縷玉蟹金釵留贈，勉勵良玉努力攻書，他日題名金榜，再報此血海深仇。

回頭再說「叢台」，正因為相傳是趙武靈王在位時所建，所以又稱「趙武叢台」，這個「叢」字的命名，是因為由許多連接的台子疊列而成。《漢書》顏師古有注：「連聚非一，故名叢台。」

現今河北邯鄲市仍有「叢台公園」。

原載《戲曲品味月刊》，二零零五年十二月號（第六十一期）

中華非物質文化叢書・文學類・戲曲系列

（六二） 從《月光光》談到「蒲突」

《月光光》

今人說兒歌，每多引用《月光光》，雖則版本眾多而有所差異，但開頭幾句大致相同，人人識唱，也有興趣研究箇中的民間土談。不過，這些特別名詞，如非村人就難以得個明白；又縱是鄉村中人，有些事物，每每知其然而不知其所以然，本文題目的「蒲突」即為一例。

《月光光》兒歌，完整版本是這樣的：

「月光光，照地堂，年卅晚，摘（鋤）檳榔；檳榔香，炒子薑；子薑辣，買『蒲突』；『蒲突』苦，買豬肚；豬肚肥，買牛皮；牛皮薄，買菱角；菱角尖，買馬鞭；馬鞭長，買屋樑；屋樑高，買張刀；刀切菜，買蘿蓋；蘿蓋圓，買隻船；船漏底，浸死兩個番鬼仔。」

兒歌本身只求順口和押韻，特殊意義不大；最後兩句也僅是有些國人帶著一股仇外心理來杜撰，如此而已。

以前社會，宴會禮儀以及來歲迎春，席（桌）上必有檳榔在。這些經過鍘開而作片片形狀的「檳榔錢」，是宴會場合那「檳芥（醬）」中的「檳」字物體，全歸食店員工下欄。而家居新年，在此之前的除夕日，要將檳榔鍘之成片（或角），純粹為了迎春納福，接取喜神，這是一種意頭心理，屬於民間風俗了。

上文第八句的「蒲突」，許多人都知道是苦瓜的別名，但何以苦瓜這種植物會有「蒲突」的稱謂呢？而現今一輩的「青年仔」（少男）和「姑娘妹」（少女）之流，黃毛未退，瞠（音撐）目結舌大有人在。

詢諸一些鄉居婆仔又或田寮大叔，亦茫然不能答。

查實「蒲突」只屬民間土談，昔日栓牛所用的木椿，高度僅有三數呎，上圓而下尖，底端插地，那穿在「牛鼻」的「牛繩」栓之其間，牛隻方才不虞走失。它既「蒲」現空間而「突」於地面，是以名為「蒲突」，亦有人稱作「牛突」的。

那麼，「蒲突」又怎和苦瓜拉上關係呢？

先看苦瓜的外形，腹圓頂尖，簡直就是一個「突」，倒轉來看，一如上述那栓牛用具模樣，更重要的，苦瓜身上隆起來作一凹一凸的表皮，清楚「蒲」（浮）現，而那時候未有甚麼忌諱，要將苦瓜喚作（涼瓜）之說。

鄉人以它的外形「蒲」現，表皮花紋突出，有不欲吃苦瓜時每每「苦聲」示人的，遂稱之為「蒲突」了。

中華非物質文化叢書・文學類・戲曲系列

223

上述內容，大部份由音樂「頭架」陳伯說出，筆者於也屬鄉村中人，對此說當予認同，是以書筆墨，公諸同好。

七句歌仔

年逾七旬之陳伯，談及兒時往事，每有感觸而傷懷，蓋悲年華逝水，亦哀光陰一去不復回，倍多唏噓。

他說出幾句似是童謠，又像歌仔的自白，是這樣的：

「記得細路時，跟爺去飲茶。門前磨蜆殼，單腳騎豬狗。屈針釣魚蝦，如今人長大，心事亂如麻。」

歌仔一共七句，似順口溜居多。

他說，年屆遲暮，看到兒孫長大，回想過去童年，歷歷赴目，一瞬間所聯想的，又是整個甲子之前的往事了。

這裡且從第三句說起吧！

「門前磨蜆殼」——這些蜆殼比起現今油站那個所謂「帆立貝」的標誌，細小得多，要磨的話，如何磨法，又為甚麼要將之「磨一磨」呢！

原來兒時家貧，無錢購買玩具，正因居於海濱，只好趁著潮退之時，在灘頭拾取一些適度的蜆殼，隻手箍著頂端縫位置，在堤石或地面處磨遍，將殼身端稍磨平。

磨好洗淨，用來含在口裡，舌尖身頂著殼，鼓腮用氣吹出，使之產生震盪而出現響音，聒聒有聲，傳至很遠很遠，一如哨子之類的玩具。

另外，這種蜆殼，可以嵌於二胡樂器那琴筒的琴皮之中，作為「馬仔」（琴馬）用途，這是屬於後來自行製作二胡的一種器材了。

第四句「單腳騎豬狗」，是舉起一腳踏於豬隻或狗隻的背上，另腳則踩地而行，豬狗走動，人腳於其上，隨走隨行，自得其樂。偶爾雙腳也同時躍於豬狗背上，凌空再從另一邊跳下，由於兒童年紀細小，豬狗身形縱非龐大，亦可承受壓力而應付得來。

豬狗走時人亦走，有如今日兒童腳踏電動板車模樣，齊齊玩耍，彼此嘻哈大笑而樂在其中，蓋兒時無甚娛樂也。

至於「屈針釣魚蝦」這一句，是將人家棄用的鋼針及縫衣針，經火燒紅後，將之拗曲備用。

每當潮漲之前，先行在田塍（音乘）又或廢園地帶，挖土找尋「禾犬」（蚯蚓），置於牛奶嘜（罐）中，稍後以之作餌，坐在沿海堤岸，準備釣魚蝦去也。

那時候，從淺水海域回能釣到的，以銀哥、連米仔、餅乾（釘公）、沙鑽和紅支筆（瀨魚）等居多；而生蝦呢，就不離白槍蝦、紅鬚蝦和硬腸蝦等品種了。

收穫所得，自然是拿往附近的灰窰，趁著窰火煅（蠔殼）灰之後，窰火剛收，一眾釣得的勝利品，混上其他番薯芋塊，又是豐富可口的午餐了。

兒時往事，湧上心頭，七句歌仔之中，陳伯說只第二句不曾辦到，其餘全皆靈驗。

原載《戲曲品味月刊》，二零零六年一月號（第六十二期）

題目是中國沿海各地流行歌謠其中一句，全闋內容如下：「嗳姑乖，嗳姑大。嗳大姑乖嫁後（厚）街，後（厚）街又有鮮魚鮮肉賣，又有鮮花戴，戴唔晒，擠落床頭俾老鼠拉。」

以前人家湊兒弄孫，為了要讓小孩迅速合上眼睛安然入睡，於是哼出上述歌謠，用來哄彼休息；而在損帶懷裡的小孩，則在哄弄聲中容易把眼皮合上，直至矇矓睡去，此亦「搖籃曲」之謂。

「後街」，前者乃鄉音之誤，到底「厚街」是啥，為何姑乖經嗳大之後，要將之嫁往此處呢？本文試一一述之。

「厚街」乃鎮名，鄉民全部王姓，位於東莞市西南部的穗港經濟走廊中段，北通東莞城，南連大小虎（門），總面積一百二十六平方公里。此地北宋年間已設，距今有八百多年歷史。地勢極為隱蔽，正所謂「出村不見村」，是風水絕佳之盆地，昔日「厚街」狀如山谷，堪輿大師都認為是一幅寶地。此地擁有「九頂十三塘」，「九頂」也者，是境內有九座小山峰，而「十三塘」則包括有十三條村落和十三個魚塘之謂。後者川流匯集，四水歸源，可蓄淡水，可養魚蝦，至於圍繞四周的「九頂」，更是周邊的天然屏障呢！

在一九四九年之前，國民政府曾經有意將「厚街」定為東莞縣的縣城，後來覺得此地範圍太少，因而選取了遠處的「東莞城」。

「厚街」土地沃饒，民豐物阜，是個魚米之鄉，鄉人家境富有，生活優悠，故鄰近人家有女兒待字閨中者，皆以能夠嫁得「厚街」闊少為榮，蓋萬貫家財，今生吃喝不盡，一朝有女入王門，全家下半生無憂者也。

與此有相似之處的，是鄰近順德縣沙滘鎮「隔海」村一樣，有歌謠句曰：「嘅姑乖，嘅姑大，嘅大姑乖嫁『隔海』。」這裡的「乖、大、海」等，用當地口語唸來，除了押韻之外，也頗為娓娓動聽；而「隔海」村雖然無甚名氣，但勝在有錢人多，當作催眠曲，與前文的「嘅大姑乖嫁厚街」，含意完全相同。

正因環境富庶，鄉人不須工作而有生活，是以從種花養雀和鬥蟋作寄情者有之，甚至整日侃大山而精於此道者亦眾，所以有些人口齒伶俐，「吹水」之際，亦藉機會賣弄文才。

最常見的一種，稱為十七字詩（令）。話說有經營雞鴨檔者，某早貪睡晚起，過了時間，以至未能向人家交貨，於是有人嘲之曰：「六點大天光，雞鴨無人劏，街坊人恥笑，面黃。」

又有經營食檔之婦女名茂嫂者，因烹製荷葉飯不符理想，某食客怨之於口，遂吟詩曰：「茂嫂荷葉飯，白米煮得爛，蝦仁炒得硬，唔慣。」

既謔且虐，他人聆之亦頗堪一噱。

「厚街」鄉民雖然讀書不多，但好舞文弄墨。有名運就者，春節期間，門前書上對聯曰：「時通運

就，長發容田」；「運就」生有兩名兒子，分別叫「亞容」和「亞田」，將人名嵌入對聯，平仄相叶，亦

頗能表達個人意願。蓋本人好運以至東成西就，繼後香燈亦長大發跡，這在他人眼中看來，不無「晒命」

之嫌也。

亦有鄉民書上「椿萱並茂，蘭桂騰芳」字樣，此副春聯甚為普通，只說明戶主本人「父母健在，而兄

弟姊妹眾多」之意。

又有經營五金鐵桶及木製水殼之店主，其妻替人「線面」，化妝師也。某日夫出對聯：「打白鐵，度

方圓，造成用具。」

妻則應之曰：「理青絲，修粉臉，煥發容光。」夫妻間咬文嚼字，互拋書包，可說倍添情趣。

坊間亦流行「三字頂」，如若人家姓黃，不會直呼其姓氏，而以天地玄（黃）稱之。有他人張姓者，

則喚之作「辰宿列」（張）。有女性名為亞芳者，則以「宇宙洪」（荒）作稱呼，蓋《千字文》句之末一

字也。

滄海桑田，今日「厚街」已成東莞縣繁盛商業地區，處處平原，「九頂十三塘」之景色已不復見，但

「噯大姑乖嫁後（厚）街」這句歌謠，仍然存留在一些婦女心目中。

原載《戲曲品味月刊》，二零零六年三月號（第六十四期）

（六四） 盆菜、戲棚、建醮

圍村中人辦喜事，多有盆菜奉客，是主人家在酒樓設宴之前，提早一晚的熱身。

此日黃昏時刻，村口田基塘畔，那高懸桿頂的十萬頭爆竹燃起，劈啪聲裡，長條上竄火龍，彈出層層煙霧；夕照池塘，紙屑飄飛水面，泛起陣陣光霞。

有人在唱K，既哼《分飛燕》，又是《一水隔天涯》，之後來闋《紫鳳樓》，跟著再唱《舊歡如夢》。儘管意頭欠佳，但主家為求客人歡樂，全不介意歌曲內容，台上Happy到極，台下有人鼓掌狂呼，瀰漫著一片熱鬧氣氛。

人人食盆之時，卡拉OK仍然繼續。不過，那邊廂的氣氛極不尋常：「如果下屆打醮，又係搭棚做戲，要夾錢就唔好預我！」是一個中年漢子的咆哮聲。

原來是有人藉著許多父老同席，與之討論村中的建醮事宜；而這個漢子本身也屬父老身份，向有關人士吐苦水：「村人並不富有，打醮一次而要搭棚做戲以至認票留位，每個『門頭』（已婚男丁）負擔成千上萬的費用，大佬呀！唔係個個都咁有錢㗎！」

「搭棚做戲，居居如是，從來闔境平安。假如取消了而出現差池，後果誰來負責？」有人反駁。

中華非物質文化叢書・文學類・戲曲系列

「廢話！」漢子滿臉嚴霜：「要酬謝神恩，打醮時已經做足功夫，與搭棚做戲無關，不過……」他歇了一歇：「上屆有些數目唔清唔楚，銀碼短少了十多萬，是否有人過水濕腳，天知地知，但公家款項不翼而飛，有關人士側側膊，這又怎樣解釋呀？」

舉座默然，有人企圖將話題扯開：「唔好講呢的，我哋飲杯……」

飲杯過後起筷，漢子又再開腔：「今日大家難得碰頭，我向各位提議，打醮就是打醮，不搭棚不做戲，就可以省去差不多二百萬，試想想，小小一條圍村，每個村人都因為搭棚做戲而要負責昂貴的費用，正是何苦由來呢！」漢子接著說：「假如取消了搭棚做戲，每人消費僅是一兩百元之數，倒是容易劃得來。」

「神功戲居居做開，假如下屆唔做，肯定有晒氣氛。」有個珠光寶氣，拂了一身還滿的女人幽幽地說。

「沒有氣氛又怎樣！」漢子沉住氣，呷了一口啤酒說：「搭棚做戲與否，權力全部操縱在一小撮人手中，這些管錢揸權的位置，個個都爭住去做，世界饑微呀！又有誰個真正去關心村民的生活苦況呢？漢子說話時眼角濕潤，喝完整罐啤酒，離座走了。

人人仍然在吃盆菜，唱K依舊繼續。

漢子語重心長：「上月有位村民喪父，苦無費用殮葬，有邊個去睇過佢哋呢？」漢子說話時眼角濕潤，喝完整罐啤酒，離座走了。

人人仍然在吃盆菜，唱K依舊繼續。

「尋友」的故事

某家樂社五十周年會慶，在劇院盛大演出，甲君贈票乙君一同前往觀看。正因為甲君與樂社領導人陳先生稔熟，開場之前在後台化妝間閒聊幾句。

當介紹乙君給對方認識之時，甲君加多了一句，他是替雜誌寫專欄的。

陳先生聽了，登時惑到愕然，隨即問：「是否呀乜水嗰本雜誌呀？」

乙君稍作遲疑，點頭稱是。

陳先生瞬即面色一沉，連忙說：「唔駛㗎喇，我哋好低調㗎！」說完之後，補充一句：「唔好意思兩位，請自便。」就再忙著發施號令，應付其他工作去。陳先生忽然冷淡，扔下多年老友，顧左右而忙他，

甲君頓覺灰臉土頭，極其尷尬，只好告辭，步出後台他去。

距離開場還有一段時間，兩人往吃晚飯，乙君埋怨，為甚麼要說出個人私隱的呢？

甲君反說駁：「難道我有說錯嗎？」

乙君說：「你看人家反應，視來者等同寫鱔稿者，是來『搵著數』的。若否，為甚之後全不理會你這個多年老友的呢！」

甲君回應：「人家忙嘛！而且他只說『低調』並沒有討厭我們的呀！」

「唉！你真係牛皮燈籠，人家說『唔駛㗎喇』，即是說再不需要甚宣傳文字，你邊位想藉此次演出而

撈點油水唔該慳啲啦，仲明唔明！」乙君有點動氣：再說，對方是樂社領導人，而我們只屬戲曲愛好者，萍水相逢，為啥要說出一些無關宏旨的內容呢！人家有必要知道嗎？」

「……。」沉默了好一會，點過飯菜，乙君出了一些往事。

「以前有稱『尋友』者，即『找尋著數之友』的意思。五、六十年代，有人從事文字工作每天按照報章社團新聞，去為某些街坊首長，以及紳襟名流拍照，照片內容最好一如與港督握手、出席餐舞會、慈善演出又或獲得獎章之類，異日持照登門造訪，索取若干報酬。

「這些照片，從取鏡到構圖，都具專業角度，非一般生活照可比。以此示眾驕人，公開有其價值。設若收費合理，許多人都會樂於應酬應酬的。

「可是某人不肖，開口講百講千，形同苛索。對照片視同『心頭好』的，打著門牙和血吞，乖乖付鈔好了。久而久之，人們吃虧得多，也對這些『尋友』產生恐懼感。剛才你那位樂社長者朋友，一聽到『寫專欄』幾個字，如同觸電，相信正是這般由來。」

甲君聽罷，明白一切，連忙道歉，準備晚飯後好好欣賞戲曲去。

原載《戲曲品味月刊》，二零零六年一月號（第六十二期）

（六五）　秋聲、盆菜、醮期

一個周末下午，幾位鄉民約會到新界某村吃盆菜去。村子前面，一座曾經發生「殺校」而空置的學校，歷歷在目。其側的操場空地，已有人忙於擺設，一看桌子數目，共三十餘。這是人家在明晚婚宴之前，早一天為附近村落親友而設的一頓便飯。舉凡本村村民，不論親疏，只須看到祠堂（神廳）貼出通告，又或接獲口顏邀請，到時即可聯席參與，亦無需破鈔做人情，套用今人語言作形容，是賞面派對一類了。

時間尚早，摯友M君持一布袋，詢及知否他手中所持者是何物？我猜不透霎時間卻想起了，粵曲《秦淮冷月葬花魁》中，錢謙益向花魁馬湘蘭說出一句：「你猜我手中是何物？」

後者的答案是：「月嬌樓屋契。」

細看M君手中所持布袋，外表看來硬綁綁，當然不像文件紙張之類。於是搖頭說猜不著，他對我說，這是蟋蟀，準備攜往附近的山頭野嶺，放生去也。

我聽了感到愕然，因為此刻農曆八月中，仍屬「秋聲」之期，這些生財工具，怎可一下子就會棄諸山頭的呢！

中華非物質文化叢書・文學類・戲曲系列

235

對方知我疑惑，於是答道：「今年因為閏了一個七月，已逾『秋聲』，而本人手中所持的蟋蟀，雄者在此之前出賽過，也曾勝利歸來，現居『寒露』節令，當蟋蟀飲過『秋水』，牙關呈現酸軟，再無戰鬥力，將之棄諸山頭，也好放牠一條生路。而另外的大多是雌蟀，當將之蓄養且曾他雄蟀交配後，此刻任務完成，正好將很等放生，留待在大自然環境下產卵，從而培育出下一代來。到了明年秋初，重臨此地捕捉的話，假如環境無甚改變，定然又有一番收獲者也。」

且行且談，到達村郊一處空曠草叢，友人正擬解開布袋之時，忽然嗅得一股殺蟲水味道，忙說此地不宜。於是繞過羊腸小徑，轉到鄰近有野草生長的斜坡上。

秋風蕭瑟，寒風吹來，頓感衣衫單薄。至此，忽然想了宋朝文豪歐陽修《秋聲賦》中幾句：「蓋夫秋之為狀也，其色慘淡，煙霏雲斂；其容清明，天高日晶；其氣凜冽，砭（音鞭）入肌骨；其意蕭條，山川寂寥。故其為聲也，淒淒切切，呼號奮發，豐草綠縟而爭茂，佳木蔥蘢而可悅，草拂之而色變，木遭之而葉脫，其所以摧敗寥落者，乃氣之餘然……」

秋時風起，草木凋零，每現蕭殺景象，故曰「秋聲」。古之歐陽修，通過對「秋聲」的描繪，闡明了一種消極的養生之道，從而抒發出自己的人生感嘆。

今人如我，身處秋風之中，低頭看看這些胖了身的雌性蟋蟀，經竹筒彈出而躍入野草叢中，將又會孕

育出多隻小生命來。每念至此，眼見鳴蟲得歸大自然，生靈萬物，有果有因，相信友人也是做了一件好事。十多隻蟋蟀，瞬間不知所蹤，M君將那些長身圓形的竹筒收埋妥當，回程去也。

盆菜宴會

下午五時許，漸見斜陽西，此時那懸掛在高約兩層樓的旗桿頂處，二十萬頭爆竹燃起，響聲震天。霎時間，一條火龍上竄，彩絮飛揚，恍似半空降下朵朵紅雲，襯著白色的硝煙隨風飄散，壯觀極了。

燃燒幾達一分鐘的時間過後，圍桌就坐，眾人舉杯邀飲，熱鬧一番。此時友人Y君列席，自稱剛從屯門公園唱曲歸來，所唱之曲乃是《打金枝》。彼又言，屯門公園自即起，因裝修關係，粵曲涼亭暫時休息，周郎顧曲，明年二月重開可期。

莫使金樽空對，聲聲勸飲，齊齊起筷之餘，Y君復語我，彼於影音公司購得CD兩張，分別有《武則天踏雪尋梅》、《秦淮冷月葬花魁》，又《孝莊皇后之密誓》，以及《董小宛之望江亭》等共四闋曲目，才一百二十鈔，相宜否？

對曰：「當然抵買，蓋如以盒帶計算，兩盒亦需八十元，但CD聽來，音質當有不同感受者也！」

暢談間，右側之M君笑指庭前數株松樹，俱為彼等求學時所手種。泛眼間，韶光倒流五十載，猶記庭

前多株松，今日藉「吃盆」機會而與一眾同學聚首筵前，半世紀人事幾番新，此刻寧無所感乎！

熱鬧聲傳，舉杯邀飲之際，霎地燈火通明，照耀得如同白晝。筆者「吃盆」多矣，少見有今夕好味者。於是划起公筷翻撥內容，不外大蝦碌、五花肉、燒鴨肉皮、魷魚、枝竹及冬茹菜頭等等，都是慣常材料，沒啥稀奇，不過鮮門鱔與門鱔乾同備，是唯一別緻之處。有前者在，那種鮮味沒法擋；而後者的獨特香味，更見撲鼻而來。即是之故，將新鮮門鱔與門鱔乾一爐共冶，鮮味加上香氣，又是另番滋味焉。

席間，有人談及此地農曆歲杪建醮，轉眼又已六年光景。上屆戲棚建在魚塘之畔，今日魚塘已遭填平，戲棚位置改為村後空地，日期定臘月中旬，老倌已簽得龍貫天，四日五夜九本戲，費用為四十多萬云云。

（六六）　絃韻、歌聲、天瑞

二零零六年十一月五日，天水圍的天瑞社區會堂，舉行了一次粵曲欣賞交流會，主辦機構乃天華邨居民協會，贊助者為元朗區議會，而中樂拍和則由元朗勵進曲藝社擔任。

天瑞社區會堂，個人睽違已久。記得數年前的曲藝匯演，也曾來此觀看過幾回。今日舊地重遊，發覺此處燈光佈景，煥然一新，信是重新裝修之故。

會堂之內，樂器晨早運到，全數擺設舞台上。於是乎，校咪的、拉線的和試音的，各組工作人員忙個不停；而元朗區議會的馮彩玉議員，更親自到場為一眾學員打氣，加上許多前來探班者，台前幕後熱鬧非常。

下午二時正，首先由馮議員致詞，她除了述及此次主催粵曲欣賞交流會的誕生過程，更希望在座來賓作出鼎力支持，例如參加居民協會所舉辦的粵曲研習班，為弘揚中華民族的傳統國粹而共同努力云云。

二時十五分，節目正式開始，司儀由黃煒鈴小姐擔任。

首闋出場的是《胡不歸之哭墳》，由邵轅伯伯獨唱。邵伯上次於天華邨運動場，一曲《紫鳳樓》已露佳績，今回選唱新馬首本，再見真章。唱曲時，無論高子或低腔，俱可從心所欲。尤其《胡》曲末後一

中華非物質文化叢書・文學類・戲曲系列

段，拉腔亦不失穩健，八十六歲高齡尚能聲若洪鐘，信可服也。

曲目之二，乃《鳳閣恩仇未了情》，正是珠玉在前，後唱者何敢怠慢。黃志強君的磁性歌喉，深得「牛榮」神髓，加上前月公開演唱過一回，這番當然駕輕就熟，收放自如。配搭是「勵進」成員張潤瓊小姐，此姝歌喉稍見幽怨，之前曾唱《沈三白與芸娘》及《絕唱胡笳十八拍》諸曲，可謂開正歌路。今回演唱《鳳閣》，水準依然保持，所以，伊人當唱至「我不願長著漢宮衫，羈鎖宮闈奴未慣……」之時，一股濃厚的粵曲味道油然而生，聽在耳中，充滿感情。

到了第三闋《傾國名花》，此曲原唱者乃譚炳文與李寶瑩，為四十年前之舊曲，今由鄭百榮先生與劉春蓮小姐合唱。

整闋難度略高的《傾》曲，唱來全情投入，簡直代進了范蠡的書生角色。試錄高子的《秋江別引子》一段：「復興家邦，此志今已遂」，拉腔猶見韻味；而箇中口白唸來亦中規中矩，可點可圈。

至於女角的劉小姐，一身絲紅套裝，開腔有如出谷黃鶯，可說人靚聲甜。當唱至「不必再唏噓，我低嘆姿色已漸衰……何幸駕夢重溫，再結並頭，諧鳳侶」的時候，既以色衰而自慚，亦以復得范郎憐愛而竊喜，在怨和愛的情感交織當中，彼以個人的美妙聲線，把西施這個角色唱活了。

第四闋曲目為《狄青夜闖三關》，曲目老得掉了牙，可謂人人耳熟能詳。正因如此，兩位新進同學不得不打醒十二分精神。此中女角徐玉顏小姐行腔吐字鏗鏘，唱來有板有序，聲線亦頗動人。而男角方面甫開腔，更是令人精神一振。蓋此位李炳輝先生，聲音高亢入雲，在舉手投足之間，既有憐香心態，亦有武將威儀。把狄青的英雄角色，發揮得淋漓盡致。他的聲線，高子雖去盡，只覺清晰而不存礙耳。唱曲時，絕無蹧等或墮後的情況出現，天賦美好歌喉，是難得的上佳材料，難怪一曲既終，台下掌聲如雷了。

卡拉OK名曲精選

節目另一部份為卡拉OK精選，十闋演唱的名曲如下：

《唐伯虎點秋香》、《火網梵宮十四年》、《打金枝》、《無情寶劍有情天》、《天蓬元帥》、《帝女花之香夭》、《沙三少情挑銀姐》、《俏潘安之店遇》、《牡丹亭之幽媾》、《紫釵記之劍合釵圓》。

現場演出者計有：龍載天、鳳鳴暉、吳月好、鳳飛仙、楊玉萍及龍日暉等。

從多位演出者的表現看來，她們的做手、關目以至身段走位，全部做齊，而且出口成曲，根本無須理會台上所擺設那一角小熒幕的存在。能有如此精湛的演技和唱情，當信曲齡非淺矣！

中華非物質文化叢書・文學類・戲曲系列

綜合來說，此次在粵曲欣賞交流會，既存在給觀眾欣賞，亦達到同儕之間的交流，肯定成功。也因多位演出成員全屬義工，可說是無私奉獻，也一如馮彩玉議員所言，多位現場參與者，都是對傳統文化的一種積極支持呢！

原載《戲曲品味月刊》，二零零七年一月號（第七十四期）

（六七） 播音文物——《廣播週刊》

由二零零八年十二月十日起，香港電台推出《香港歷史系列》，重塑一些本土文化片段，包括舊日天星碼頭、皇后碼頭、啟德機場，以及舊九廣鐵路總站等已遭拆卸而又為港人難忘的建築物在內，此項節目，一連九個星期三在無線翡翠台播出。

潮流興懷舊，話說某次宴會場合，巧遇報章女編，她說正欲搜羅一九六零至六九年之間導娛樂界資料，從國、粵明星、歌壇動態、劇團廣告以至電台資訊，也從記憶以至口述等等，都在對象之列云云。

上世紀六十年代，那時市面並無電腦設備，坊間亦缺影印器材，加上人們不懂珍惜，眼前事物輕輕放過，而今回想很多事物記也無從。況且記憶隨時有誤，上述女編要找要尋，肯定大有難度。

一九六五年及六六年期間，香港歌壇盛行，有上環「添男」、筲箕灣「鸞鳳」、灣仔「龍圖」、青山道「醉月」、紅磡「瓊林」、油麻地「金漢」、深水埗「大昌」，以至荔園及元朗娛樂場等等。

這些歌壇動態，每天都有一份叫《現象報》的八開小報，詳載曲詞。而刊登電台（港台、麗的銀台、綠邨台）每周一次「社團粵曲」的，則見諸於當時的《帶僑日報》。至於戲班劇本，除《真欄》及《娛樂之音》兩份日報詳細刊載之外，後來沿走相同路線的，是每天出版，印刷精美的八開小報《銀燈》和《明

燈》了。

談起對報章雜誌的珍惜，以當時的《天天日報》及《南華晚報》為例，負責人韋八少亦以手頭欠卻此兩報之創刊號為憾；而《兒童樂園》半月刊的創辦人羅先生，以未能齊備整套出版物感到嘆息；更遑論當時流行的讀物《兒童之友》、《少年周刊》（徐速主編，後期改為旬刊以至名為《少年雜誌》的半月刊）、《學生生活報》、《青年知識》、《中國學生周報》，以至《海光》和《知識》等半月刊，都已湮沒無聞。

準此，今日有人道禮給予文化人士，一份完整的一九六二年《循環日報》或《晶報》，對方已歡喜若狂，原因無他，物罕為貴。當時此類報章價值雖僅「壹毫」之微，但今日已是有錢難買，要查閱的話，唯有跑到半山區的大學圖書館去。

手頭有數冊一九六五年底至六六年初的《廣播週刊》，內裡除刊印香港電台、商業電台以及麗的呼聲銀台、麗的哦聲金台的每周節目表之外，每期封面亦係明星級人物。例如港台女節目主理甄惠馨、商台女藝員馬淑述、商台女藝員翠碧、麗的映聲電視明星梁舜燕、港台女藝員張雪麗和麗的呼聲明星高亮等。

另冊出版於一九六六年三月的《香港廣播》周刊創刊號，封面為港台女節目主持人何楚雲，此冊係前

書《廣播週刊》改版後易名的續篇。

先後都以「廣播」為名的周刊，督印潘復南，社長同是黎覺奔。除封面作彩色外，內頁俱為黑白印刷，薄薄的三十來頁，零售價每冊五毫。

在《香港廣播》七十五周年（二零零三年舉辦）及八十周年展覽的時候上述書刊已見陳列於櫥窗之內，如珠如寶，彌足珍貴，這可見得當時零售僅幾角錢的消閒雜誌，正因現今有錢難買，成為歷史文物也矣！

《廣播週刊》的內容

出版於一九六五年十二月十八日的《廣播周刊》第二期，既有報導於中區海軍船塢舉辦的第二十三屆工展會盛況，亦有曲藝圖片兩張。首為冼劍麗高歌一曲《花蕊夫人》，次係盧家熾領導一緊樂師，演奏廣東音樂《凱旋》。

又有藝人與歌星圖片，分別有磁性歌后方逸華，名歌星崔萍、李芷苓、陳碧茜、田鳴恩及費明儀等。

由麗的映聲主辦每年一度的「麗星盃」（類似今日的電影金像獎），分為電影、戲劇和電視藝員三大類，選舉結果如下：

粵劇男紅伶：新馬師曾、梁醒波、林家聲。

粵劇女紅伶：白雪仙、任劍輝、鳳凰女。

國片男明星：關山、陳厚、嚴俊。

國片女明星：凌波、李菁、李麗華。

粵片男明星：胡楓、謝賢、吳楚帆。

粵片女明星：南紅、林鳳、丁瑩。

電視男藝員：高亮、張清、袁報華。

電視女藝員：黎婉玲、龐碧雲、梁舜燕。

而在第三期的《廣播週刊》中，有「香港貓王」鄭君綿，與梁素琴合照兩張。另張照片則係「貓王」綁起琴姐，旁有兩者在合演諧劇的文字說明。

原來這是商業電台與念慈菴藥廠合辦的一個晚會，時維一九六五年十二月十九日，地點香港大會堂劇院。當晚影星有賀蘭、方心、林艷、梁素琴、丁蘭、方逸華、鄭君綿及陳良忠；歌星則有韋秀嫻、仙杜拉、麥韻及劉鳳屏等，音樂則由文就波大樂隊伴奏。

聲線低迷婉轉的韋秀嫻，既唱時代曲《夜來香》，亦獻上藝術歌曲《歸來吧》，相當動聽；跟著是青

春歌后仙度拉載歌載舞，除了日本歌，亦唱歐西曲。她穿上新近流行的「阿哥哥」裝束，戴著貂皮帽子，淡棕色的太陽鏡，帶來了無限青春活力。

又有麥韻那幽怨而細膩的歌聲，唱出《花前常等待》及《痴情淚》，腔圓字露，娓娓動人。楚楚可人的劉鳳屏，她穿了一襲金底黑花旗袍，貂皮披肩，有少奶奶風韻，獻唱如泣如訴的粵曲，《恨不相逢未嫁時》

其他還有一眾歌星送上多首名曲，加上英國「嘉比路技藝團」的精彩表演，遊藝晚會成功，當然少不了報幕員（司儀）的周聰在。

又在這一期的「梨園新秀」，登載一段頗為有趣的戲班近事：「九大姐中的姐姐，都是粵劇二幫的出色人才，例如梁素琴屬『新女兒香』（劇團）二幫文武生，譚倩紅是『鳳求凰』的二幫花旦，任冰兒乃『慶新聲』二幫花旦，而『慶紅佳』二幫為李香琴，至於英麗梨則是『新馬劇團』的二幫花旦了。」當時的「二幫」，赫赫有名，經過悠長歲月，今日仍然活躍於戲班者大有人在，說起來，這都屬於歷史紀錄。

歌壇舊話

又在該刊第五期，有談及香港前期的歌壇盛況，筆者於此試作文抄，節錄幾段如下：

「在十八世紀中期，『唱盲妹』是香港古老娛樂事業，當時的大戶人家，每屆華燈初上，會僱請一些失明女性上門演唱。內容不外是《辨才釋妖》、《周氏反嫁》、《背解紅羅》以及《客途秋恨》等南音曲目或木魚書腳本之類，風靡一時。

「但到了十九世紀的二十年代，『唱盲妹』之風不再，歌壇代之而興。香港最先設有歌壇的是如意樓（後改鎮海，即清華閣）、太昌（後之襟江）及涎香三家；而九龍僅有的一家，是位於吳淞街與廟街交界的新金山。簫管琴絃，靡靡之音，其後因受歡迎且愈開愈多，已成為市民生活的一部份了。

「當時的歌壇設備，異常簡陋，幾張桌子砌成歌台，中置茶几，其側擺椅，女伶端坐其間引吭高歌；一眾樂師則分坐兩旁拍和。著名的歌者如小明星、張惠芳、張月兒及徐柳仙等，被稱為四大天王。

「揭開歌壇一頁，女伶歌喉有價，灌錄的唱片每每名傳於世，例如燕燕所唱的平喉《斷腸碑》，聲腔裊裊（音甲）獨造，功力非凡。後來徐柳仙為使此曲留傳下，故曾模仿燕燕的腔調而重新灌錄。此外，目前冼劍麗的唱片，有《黛玉葬花》及《一縷柔情》兩闋，她的歌喉，瘋魔了萬千歌迷，眾所周知，她也是從歌壇擠身於電影圈中的第一人。

「本港光復後的歌壇（音樂茶座）仍存有高陞、蓮香及先施天台等幾家，九龍方面約有三家。至一九五八年十一月十二日，九龍城龍子夜總會闢設下午音樂茶座，由周景伊、周憲溥昆仲主持，實為本港日間歌壇的先行者，稍後才有一家金漢出現。以後幾年，港九陸續遞增至二十餘家之多，也可以說是本港歌壇的中興時代。

「歌伶方面，包括業餘客串性質的在內，男女歌手的數字超過七十人，例如司徒玉、司徒珍、劉鳳、江綺媚、秦敏、李芬芳、曾少卿、蔣艷紅……等，都頗受歡迎。」

又《廣播週刊》第十一期，有香港電台主持鍾恩龍，與粵樂名家盧家熾在研究曲譜的圖片，當時盧坐於「曲架」之前，雙膝挾著高胡，手持曲譜遞向對方，言語間有所表示。

另張係音樂演奏場合，樂師七人，分別有高胡、橫簫、揚琴、喉管、三絃、秦琴及大胡等。由於只有「盧家熾領導港台樂隊」字句，其他欠刊，所以不知樂師名字。

圖片第三張，是麗的銀台戲劇化小說《烏龍姻緣》，男女主角分別為譚炳文與崔妙芝。後者在粵劇曲藝界當時得令，無論獨唱粵曲及錄音粵劇（與新馬師曾、鍾雲山、鄭君綿等合唱），出品既多，也有一定知名度。

第四張係梅欣，圖片所見，梅站於麗的銀台主持人高亮之旁，聽取民間故事《嬉春圖》的講解。梅欣

為粵曲名唱家，聲線豐潤豪放，與波叔有七、八成相似，故有「新梁醒波」之稱。

原載《戲曲品味月刊》，二零零九年一月號（第九十八期）

香港廣播七十五周年展覽，電台獨缺綠邨。雖說澳門處於香港境外，地屬異區，無披露之必要，但港澳之間素來唇齒相依，而大氣電波亦無處不在，所播出之內容：「人又係咽嘅人，曲又係咽嘅曲」。今也付諸闕如，觀眾於展覽現場懷舊時，當然若有所失，本文試以楔位形式，為之補上一筆可也！

五十年代初期，香港大半個新界地區所收聽的廣播，以電波最強勁，內容最豐富，同時也是最受歡迎的電台節目，正是鄰埠的澳門綠邨。當時筆者家居沿海鄉鎮，整條街道約二千呎長，兩旁店舖購有「飛利浦」收音機者，僅得五具。此等龐然大物之真空管收音機，需另置電芯盤，內貯五羊牌大電芯二十餘顆，才可啟動，而收音機要領取牌照，費用每年二十元。

記憶之中，當時新界西北沿海一帶的鄉鎮，尚無電力供應，理髮店固然以火燒鐵鉗拑頭髮，以及懸空搖幅（布）作扇涼，而食店和藥舖之類，夜間唯藉火水燈紗賴以照明。從上午十一時半開始，直至晚上九點鐘之前，這幾家備有收音機的店舖，都分別擠滿了不同年齡的街坊，或坐或立，毫無拘束，端的是賓至如歸，客似雲來。所以，每天依照收聽播音，或戲劇，或曲藝，是課餘或工暇的最佳娛樂了。

早上十時半，是飄揚女士的家庭專集《結婚十年》；十一時半，由瀟湘女士主講「倫理小說」；十二

卅分有李我先生的「天空小說」，開場音樂《一帆風順》過後，劇目除《慾燄》（即今時上演之粵劇《蕭月白》）之外，尚有《峻嶺擒兇》和《五月雨中花》等，而《飛黃騰達》就是天空小說的間場小曲名稱。

一時卅分，輕鬆音樂《葡國的洗衣女郎》開始，是「葡國之音」時間；到了三時，有雷鳴先生主持偵探小說；五時正，麥萍先生的《寶馬神骨錄》更見高潮。六時正，「依波路表」的廣告過後，是梁送風先生個人扮演多種聲音所主講的諧劇節目；七時是陳弓先生的《本周列國志》，而由飄揚女士和曉莊先生主持的戲劇化小說，則於七時卅分播出；八時則由華龍先生主講武俠小說；九時後是葡文節目了。

「是夜一宿無話，轉眼間又到天明」（李我主講天空小說時的口頭禪），斯時也，香港電台最受歡迎的一個節目，叫《數口之家》，主角有袁報華、劉一帆和馮瑞珍等。每天上午十一時，一闋開場曲《同居樂》過後，開始了這個小市民的生活化節目。這是筆者記憶童年，而之後的六十年代中期，香港市民收聽電台節目，又是另番境界。

原載《戲曲品味月刊》，二零零三年十月號（第三十五期）

上期有「人又係嗰啲人，曲又係嗰啲曲」句，意指一九五九年香港商業電台開幕，澳門綠邨電台原班人馬過檔，而整天十七小時之內所播出的戲曲節目，亦不外乎粵曲、時代曲及歐西流行曲之類，所謂「人與曲」者，俱此之謂也！六十年代初，馮浩然（飄揚）女士與黃金泉先生聯手，將澳門綠邨電台改組。除了革新節目內容之外，更加強發射，覆蓋範圍再次遍及香港的整個新界地區。正因電波強，多嘢聽，那時候，皇冠牌、標準牌雙喇叭原子粒收音機大行其道，人人聽廣播，必然聽綠邨。

六五年秋及六六年夏，廣播圈中也曾發生過一些令人矚目的事情。其一是飄揚女士設計一個新節目，名為《丈夫日記》的每日完生活短劇，準備就緒，計劃於某一時段播出。豈料事機不密，世情竟然巧合如斯，作為對手的香港商業電台，增加一個《大丈夫日記》的節目，除了由當紅的林彬及尹芳玲擔綱之外，更提早於對方前一天播出。對商業運作全無防懈之心的飄揚女士，吃了一記悶棍，也曾為此而耿耿於懷。

不過，之後適逢商台地震，被稱為「六君子」的幾位知名藝員倒戈來投，他們是陳曙光、李小紅、高冰心、梁偉賢、楊展飛及方萍等。這一消息，當時震動了整個廣播圈，既為綠邨電台挽回不少面子，而飄揚女士也因為早些時《大丈夫日記》的失着而吐了一口烏氣。

在當時，收聽率極高的南音節目，也是綠邨電台手上一張皇牌。每天早上十時正，扭開中波七三五千

週，即可聽到《五虎平西》、《慈雲走國》又或《背解紅羅》之類的說唱故事，而王德森瞽師那宏亮的聲音，鏗鏘有勁的唱腔尤具功力，一琴一調，直迫聽眾心絃。在當時來說，彼與商台的何臣、港台的杜煥鼎足而三，同樣因演唱南音而唱出了名堂。除了南音，綠邨電台每天的節目內容，大致如下：

早上七時開始，英語教授之後，有報界名人湯仲光主講《暮鼓晨鐘》（勸世箴言），十一時婦女講座，由楊明梓主持。午間一時的重頭節目現代小說，是《波光淚影》，以王人美主唱的《漁光曲》為主題曲，伍永森編劇，內容改編自沈從文的《邊城》。

四時羅唐納主講世界獵奇；六時正是一人多聲的梁送風諧劇；七時飄揚女士的戲劇化小說《娘要嫁人》；八時梁天主持《住家男人朱祥勳》；九時《粉面金剛蘇天虹》；十時恐怖小說《清明前後》；十一時歌唱小說等。

上述的蘇天虹，就是今天名字響噹噹的編劇家蘇翁，而為歌唱小說編撰曲詞的，分別有靳夢萍、李嶔生（馬兒、《正義日報》主筆）和陳紫輝（香港電台龍翔劇團首席編劇）等。

一九六六年杪澳門發生政治風暴，電台遭人奪去，言論極度左傾，影響所及，綠邨變作「紅邨」。

一九六七年秋電台解散，原有的綠邨也因此而畫上了句號。

原載《戲曲品味月刊》，二零零三年十一月號（第三十六期）

（七十）　廣州歌壇近況

八月杪赴羊城，夜間擬往蓮香樓聽曲，但當抵達「第十甫」時，得知雜處之歌壇暫停，遂移步對面陶陶居，卻全然不聞絃管樂聲，只好快快離去。

回程之時想起了大同歌座，於是驅車長堤，又見酒樓門外燈火璀璨，廣告牌上書及歌座只在日間開放設，夜間則無；再經打聽，才知文昌路的清平已歇業。廣州夜歌壇，只餘環市西路的華麗宮，前進路的南園，寶光大道的金瑞麟，越秀區的工商聯社，沿江路的南方，以及鄰近的紅湖等。

思量之下，於是信步向愛群大廈進發。

九時抵達十三樓的紅湖歌壇，選了一客揚州炒飯，邊進食邊賞曲；既默計每位歌手出場的演唱時間，更憑記憶去留意每闋曲目的名稱。得出結論，知道僅約兩個小時之內，所有歌手必然遍唱，為了達到每人都有機會登台，所以必須刪減曲詞。據估計，唱出每闋粵曲的時間，不曾超過八分鐘，而八分鐘之後，又是另位出場矣！

該晚所聽到之粵曲如下：（一）《秋墳》；（二）《歸來燕》；（三）《小城春夢》；（四）《惆悵杜鵑紅》；（五）《惆悵賣歌人》；（六）《蘇小小》；（七）《情僧偷渡瀟湘館》；（八）《萬惡淫為

中華非物質文化叢書・文學類・戲曲系列

255

首》；（九）《藝海同歌小明星》；（十）《黛玉葬花》。

十闋粵曲之中，平喉有八，子喉佔二，第七與第八則由男士獻唱。換言之，平喉曲多而子喉曲少，亦換言之，台上女伶眾而男士稀也。

羊城賣歌人，歌喉美貌並重，男士翩翩風度，子喉更見真章。單就任何一位上台，全部拋下曲本，既有關目造手，亦顯顧盼自如，可說全情投入。觀眾欣賞曲藝之餘，隨時哼起節拍，信可樂也。

這是粵曲歌壇能夠吸引觀眾的主要原因。

當唱曲之時以至一曲既罷，利是倍多。正因歌手底薪微薄，全憑觀眾奉上賞錢作把注。明乎此，當可知道有人每於曲餘之暇，恍似穿花蝴蝶的在台下和觀眾social（打招呼），到底所為何了。

歌手之外有樂師，在香港而言，勿論任何拍和者，時薪多近百元計算。但此地之樂師，整晚辛勞所得僅廿金耳，雖謂工作環境有異，生活指數不同，但相距如此之遙，他人聞之，不掬同情之淚者幾希！

所以有人奉上賞錢而惠及樂師，這當然是好事。觀乎整晚所見，上座率逾八成，場面旺盛，想來羊城愛曲之人正多呢！

（七一） 追月之夜

金秋既望，明月乍現，是夜設局圍村，曲終人未散，友聚廿呎樓頭。

多位音樂前輩齊齊侃大山，甲師傅是主人家，他以剛才有人合唱《夢會驪宮》，於是說出兩件有關此曲的往事。

話說多年前，廣州著名花旦之叔父亦係音樂「頭架」，由於經驗豐富，對新曲全感鬆懈。此夜所操的正是《夢會驪宮》，開始的「二黃大首板」：「17676535615555112352」，這是傳統樂譜，堪稱正路，應無任何不同。

這位「頭架」於是大安指擬的開始作其領奏。可是，此曲的唱腔設計卻有異尋常，在「1767653561 5」之後，換來多個「標高」的樂音，是「555112432」的處理。

由於以「二黃大首板」作開頭，調子稍為緩慢，按理應無出錯機會，所以眾樂師毋須聽命於「頭架」，依譜全奏即可。但正因「頭架」完全掉以輕心，不曾細看曲譜內容，於是簡單一句，出現了眾樂紛紜，極度參差而不協，影響所及，領奏者遂成老貓燒鬚。數十年功力，一記栽在這幾句「二黃大首板」裡，予人笑柄了。

甲師傅意猶未盡，接著說來另個又是《夢會驪宮》的故事。

他續說：「某位從來不曾接觸過此曲的『頭架』師傅，操曲時初看曲譜，吃了一驚，正因時間所限，無暇詳加分析，於是迅即向各樂師表達：『二黃大首板依照傳統玩法即可。』就這麼簡單一句，眾樂師皆了然於胸，因此，固然不會出現上述問題，也解決了因獨特唱腔而帶來的煩惱，是臨急應變的好方法呢！

舉杯邀飲，席間雖無燒鵝鹵味在，卻有雙黃蓮蓉藕以佐酒，吹笛子的洞簫王也說出了一個『斬料』的故事。

他說北區廖族，有廖姓「頭架」師傅，家人或因飯餸不足而「加餸」，故遣僕往酒樓「斬料」。彼止之曰：「是『加料』，而非『斬料』也。」家人知其意但不明其義，唯諾而已。

其後有人解畫，此乃姓氏之忌諱，本屬陽去聲之「廖」字，鄉人每每變調而唸作陰上聲，是為「報料」和「有料到」之「料」字。於是乎，「廖」同「料」音，「斬料」變成「斬廖」，如此說法，寧非斬去自己頭顱乎！

眾人大笑，另有歌者補充曰：「這與粵曲《無情寶劍有情天》相似，箇中的簫郎有兩句「矢誓將仇報，殺盡呂家人」的白欖，有人將「呂家」兩字改為「對頭」，變成「殺盡對頭人」，既不這麼難聽，相對於或有姓呂的觀眾來說，這同樣也屬於忌諱呀！

眾皆點頭稱是。

（七二）　綠邨舊友話當年

二零零八年秋，潘琪老師為「上壽」而折柬相邀，席設銅鑼灣一酒樓。「甲子重開」，人生快事，是夜筵開十餘，友好嘉賓既唱曲，復弄絃，有《鳳閣恩仇》，亦《折梅巧遇》，而潘老師的一眾學員更齊齊獻唱，歡樂時光，端的是喜氣洋洋。

老師習平喉，擅任腔，自設「琪聲妙韻」曲社及「合尺樂苑」，授曲之餘，每於其他場合，唱出《打金枝》與《群英會之小宴》等曲目。舉手投足，凜凜英風，小武唱腔亦優為之，頗具男兒氣概焉。

切過蛋糕，再唱出她本人自撰的《壽宴致謝曲》，曲詞如下：

「（排子頭銀台上）樂暢聚，今晚齊到紫星軒。（段頭銀河會）零八京奧後，中秋壽宴，親友蒞臨樂陶然。感激厚愛，隆情盛意，銘感記心田，歌樂奏與竹戰，桃李親朋歡聲遍。（轉爽中板）祝君康健福壽延，出入平安，一生無憂怨，妻賢子孝樂無邊。樂聚天倫人讚羨，一門豪傑百子千孫，龍馬精神，人人歡忻。周遊各地，快樂勝神仙，祝各位嘉賓（花下句）從心所願（尺），（煞板）從今後（工）身強體健（士），福壽綿綿（上）。」

六十年代的流行口語

嘉賓滿堂，箇中一席人數十五，全是一九六三年至六七年期間，潘老師任職於澳門綠邨電台香港分行的舊日同寅。四十年不見，人事幾番新，在座有今日已貴為電視台總監的「添哥」，由於彼曾於後期屢屢亮相螢幕，出任《歡樂今宵》環節角色，加上演技精湛，形象深入民間，人皆稱之「阿茂」而不名，良有以也。

另位戲劇界名人「天哥」，藝名梁天，既屬目下香港之話劇團一員猛將，亦係迄今曲壇知名唱家。追溯起來，一句「呢度係無線電視——翡翠台」的優美聲線，即為彼於TVB開台時每日固定時段之唱幕者；而憶及四十多年前，綠邨電台下午三時由梁泰主持的坊間小說，有《蘇曼殊》及《梁儲》等劇目，「天哥」領銜。

晚上八時，由伍永森編寫的長篇喜劇《住家男人》，梁天除擔任主持，更演出劇中人物朱祥勳（諧音豬腸粉），其他藝員分別有飾演包租婆女兒的梁家燕，曹濟飾百萬富翁何壽南，李添勝與林展鵬分飾風流阿伯等等；有趣的是——自從此劇播出以後，「住家男人豬腸粉」的口頭禪，幾達半世紀時光，仍然流傳開去，歷久不衰。

當時有句流行口語曰「MCC」（Mong Cha Cha），粵語即為「矇查查」。每當遇到某些不明朗事物

時，人皆以「MCC」作戲稱，此語於一九六七年暴動後已然消失，唯是回想起來，頗堪一噱。

今時今日仍然有人沿用的當年口語（主因是翻唱和翻版），係「行快啲啦！喂」及「亞珍嫁咗人」。

前者與粵語流行曲同名，亦為該曲歌詞首句，顧耶魯主唱，旋律來自當時披頭四樂隊的一曲《Can't Buy Me Love》。

後句的「亞珍嫁咗人」，曲名《一心想玉人》，上官流雲主唱，亦是披頭四樂隊作品，原名《I Saw Her Standing There》，西曲粵唱，有「相親愛，不變心，託呀三姑去說親，佢話呢趟弊，亞珍已經嫁咗人」的曲詞。

正因這句「亞珍嫁咗人」，所以往後每當有人提及「亞珍」的名字時，對方多以「嫁咗人」作應，閒話一句，可謂謔而且虐矣！

因披頭四樂隊盛行，六十年代的香港人為擷取洋名亦有趁時髦者，綠邨Control Room（控制室）兩位李姓同事，分別以Beatles及John（約翰連儂）命名，亦妙事也。

《歌唱小說》種種

《住家男人》之外，「天哥」又為晚間《歌唱小說》台柱，此節目由曲藝界頗負盛名的靳夢萍先生主

中華非物質文化叢書・文學類・戲曲系列

持，編劇者有蘇翁及名家陳紫輝君（後為香港電台龍翔劇團首席編劇）等，花旦則有「碧姐」之稱的梁碧玉小姐在。

今日香港電台第五台下午重播粵曲節目中，經常有「碧姐」之聲帶錄音，例如與劉鳳合唱《月下琴挑》、與廖志偉合唱《風雨夜歸人》；獨唱則有《燕歸人未歸》、《綺夢化輕煙》、《繡花詞》及《閨怨》等等。

不過，在粵劇圈子裡，另有梁碧玉者，乃導演黃鶴聲之太太，她所演出的劇目，根據《粵劇劇目通檢》所載，共二十四齣之多，著名的有《方世玉招親》、《火海勝字旗》、《肉山藏妲己》《富貴花開鳳凰台》及《斬經堂》等。

回頭再談《歌唱小說》，首名擔任「頭架」拍和的為尹自重，其後有盧家熾、陳厚及王者師等，皆一時俊彥，顯鼎盛陣容。至於一九六七年七月綠邨電台解散，該節目最後一位「頭架」拍和的叫梁培生，此君今仍健在，活躍於深圳一帶曲壇。

《歌唱小說》另一編劇蘇翁，在任職綠邨之前，曾為多套粵語長片撰寫插曲，由於每片結尾時均現出撰曲者的名字，蘇翁多產，在當時粵片時代，名字雖然不甚響亮，但居幕後仍屬有份量的一員。

一九六六年秋，由蘇翁主持的《粉面金剛蘇天虹》，為當時商業電台過檔綠邨的一眾藝員而設，彼等

分別是陳曙光、楊展飛、方萍、高冰心、李小紅、梁偉賢及陳劍雲七位，這是新聞的特備節目了。

報紙、節目名稱、廣告

節目中，另有談詩說詞的《詩歌小說》，皆以中國文學名著改編，《斷鴻零雁》是其中一例。此節目由梁泰主持，編劇者為外省人馬兒，馬兒係當時《正義日報》主筆，姓名叫李餤生（其妻為本港著名畫家呂媞，仍健）。

談起報紙，有個每天晨早播出的節目《暮鼓晨鐘》，主講者乃名報人湯伯（湯斌），係任職於《天天日報》的湯仲光，內容為座右銘形式的勸世文。湯伯是位多產作家，在報章寫稿，另有筆名曰上湯文武及李家園（真湊巧，當時九龍油麻地吳淞街街口，也有中型百貨公司叫「李家園」）。

一九六六年夏初，綠邨負責人飄揚女士，也曾創辦過一份《盈科日報》，社長鄒敏（一九六八年改為關成），主編王俊（即後期紅遍香港報壇的小說家江之南、夏灣拿），每天出紙乙張，零售壹毫。據飄揚女士稱，「盈科」一語出自《孟子‧離婁》，「盈」是滿，「科」乃坎，取其滿足之意。的確，自一九六五年底開始現場跑狗廣播之後，廣告源源不絕，業務如日中天，創新節目且多元化焉。

例如由梁天主持的間諜小說《Nine（9）mm》（劇名靈感，顯然係來自當時美國一種普及性的彈藥名

稱），此劇由藝員飾演的主角，有特務頭子黃柏鳴（其後已晉級為影業界巨擘）及江湖女俠許淑嫻等。

又有恐怖小說《清明前後》（主角李添勝、姚惠明），艷情小說《香港亞斗官》（編劇余植森），世界名著（伍美德編劇），世界獵奇（羅唐納講述）、英語教授（內容每日在《天天》及《盈科》刊登）、社團粵曲（馮耀主持），婦女節目（楊明梓擔任），兒童節目（許願主持），時代曲點唱（楚喬主持），歐西流行曲點唱（分別由朱婉薇及梁妙蓮擔任）等等。

上述的朱婉薇與另一藝員柳青（朱曼子），都是電台頭號大美人，故有「綠邨雙姝（朱）」之稱。後者的柳青，天生銀鈴般的聲線，清脆悅耳，簡直脫俗出塵。那跑狗時段的即場廣告：「將軍將軍，煙中冠軍，將軍將軍，煙靚十分……」便是她的聲音了。

一九六六年初，柳青跳槽香港電台，此段廣告仍然繼續，不過已分別改由另位藝員余兼美及源青雲補上。

當時又有膾炙人口的「牛欄牌奶粉」廣告，演繹者乃司馬雲長（馮守剛，後於七三年為佳藝電視台新聞主播），他一口純正廣州話，字正腔圓，發聲鏗鏘而有力，為當時廣播行業（包括香港）公認為男性藝員推銷廣告的佳桌。

印象中的飄揚女士

綠邨電台負責人飄揚女士，原名馮浩然，人稱「六姐」，上文「社團粵曲」主持馮耀係其胞兄，另幼弟馮志銳，藝名小馬田。

女士除每晨十時半的《家庭專集》之外，亦有主持於晚上七時播出的《戲劇化小說》，劇目有《但願人長久》、《長相憶》、《春歸何處》、《喜出望外》及《娘要嫁人》等等。

記憶中深刻印象有二，其一是每套劇集之前的開場白，必是一段人生雋語，可說字字珠璣，發人深省。整個節目如以「大菜」視之，這段人生雋語就是頗具意義的「頭盤」了。次為當有劇目《娘要嫁人》，頭一集曾解釋此語來歷，係源自中國東北地區。這句「天要落雨，娘要嫁」的民間方言，直至今天的二零零八年份，仍然不斷有人沿用。一個當時收聽率奇高的電台節目名稱，每每是先行者，可見影響力之廣之深。

一九六五年初，香港著名學者曹聚仁先生，曾在每天中午出版的《正午報》撰文，題目《一天一萬字》，稱讚這位同為舊樓芳鄰的飄揚女士為多產作家。的確，女士編寫劇本，速度奇快，密麻麻的蠅頭小字，迅即一頁，由抄寫員用針筆於蠟紙上書寫，隨後以「鬆掃」蘸上藍色油墨作複印，但每張蠟紙經鬆過十來次，會裂穿而報廢。這些屬流水作業的生產形式，要再複印得重新抄寫了。

一九六六年澳門發生「一二三」騷亂，加上香港六七年的五月暴動開始，不久禍延電台。歷來不播新聞節目的綠邨，因為澳共侵佔，逐漸變色而為「紅邨」，飄揚女士從遭軟禁而離澳返港，因不願播送「抵譭港英」言論而觸犯刑章，遂於一九六七年六月九日在本港報章刊登啟事，以「電台『在商言商』不負任何政治責任」而作出聲明。

由於電台被奪，負債纍纍，飄揚女士以及綠邨經理黃金泉（藝名曉莊，外號「伯伯」，之前曾任香港生力啤要員），擬《上書中共黨主席毛澤東和總理周恩來》而發表談話。此段報導，詳列於一九六八年三月二十九日的《快報》頭版港聞。

飄揚女士縱橫港澳播壇數十年，一生孜孜不倦，專業精神可嘉，她扶掖後進，門下桃李無數。最後掌管綠邨電台，當畢生事業攀至顛峰之時，卻落得收場慘淡，結果賣（音擰）恨而終，造物弄人，時也命也之謂歟！

原載《戲曲品味月刊》，二零零八年十二月號（第九十七期）

（七三） 破金

未說正文，先談一段題外話。

四十年前，新界西北邊陲有漁區小鎮，每天晨早，例有漁民上岸，將夜來近海所得之漁獲，提供給各「欄口」發售，而這些魚欄的主理人，稍後分別走上街頭，手持密底小算盤作上下搖晃，發出悉悉索索的聲響。

同時他們都放盡喉嚨，高聲叫喊：「有米（膏）蟹賣，有骨蟹賣，想買米蟹、骨蟹就嚟；有『大肉』（雄大蝦）、有『黃脂』（雌大蝦），想買就來睇吓；有『花仲』（黃花魚）、有『𤂌皮』（小龍𤂌），想買就嚟喇喂！」

不同的聲音，代表著不同的「欄口」名號，行內的人一聽便知，這些高低抑揚的吆喝和小算盤上下搖晃的悉索聲，聲聲入耳，此起彼落，形成一闋天然的交響樂。

中有一人，雖高叫，亦狂呼，無奈音質嘶啞，句尾也無餘音，使人每每感其聲線乾涸、枯澀，顯得難聽，執業中醫的家父聆此，嘗有一語判之曰：「此人破金！」

當時筆者年少，未悉此語之含意日何，僅從印象得知，一個人喉沙聲竭，言語無力，就屬「破金」。

四十年後的今天，每日從生活中，熒幕前，大氣電波間，聆聽到若干靠聲線餬口的朋友，箇中患「破

金」症候者亦有人在，例如某位曾經封咪的「名嘴」，便是其中一員。

個人對「破金」感到興趣，意欲深入認識這詞的含義，於是找尋相熟的郎中醫師和藥房掌櫃，試圖了

解了；詢及之下，對象超過十人，怎料無一能夠準確回應。此中有執業超過廿年者，除了以「喉頭影響

聲線」作為答案之外，有些甚至對醫學中的「金」字是啥，卻也瞠目結舌，不知所云，該等朋友雖然投身

中醫行業，對這些甚為基本的醫學認識也未能掌握，相信是「懶做功課」之過。

何謂「破金」

直至某天，一個文友聚會的場合，席中有位年約七旬的潮籍方醫師，為這問題解開了悶局。

他說，「人體臟腑器官，有分別屬於五行者，心乃火，肝是木，腎為水，脾係土，肺就屬於金了。

「肺屬於金的原由，因為金屬容易發出聲音，而人類的聲音啟發，都從肺氣鼓動而來，肺主氣，司呼

吸，也包括一身之氣和呼吸之氣。在這裡有「宣發」和「肅降」兩個名詞，前者是肺氣朝上端的升宣和向

外周的散佈；後者則係清肅、潔淨和下降，也相等於肺氣向下通降與呼吸道保持潔淨的作用。

「上述兩者一旦失調，就會出現『肺氣失宣』又或『肺失肅降』的病變，而這種病變的

症狀，形成聲音沙啞，就叫『破金』了。」

方醫師又補充說：「先天的『破金』，生理既是如此，只能隨遇而安，又例如歌唱，演講之類的場

合，可免則免；那位叫賣魚蝦的朋友，天天高聲叫喊，令到聲帶繼續加速勞損，於身體無益，不過生活環境如此，卻也無可奈何。唯是在於生活飲食方面，極需長期攝取一些清潤的湯水營養，以免病情嚴重惡化，否則，繼續如此叫喊下去，晚年健康可慮也！」

方醫師詳細道出，「破金」一詞正是如此由來，個人又上了一課。

「破金」是先天不足的生理現象，與一般人的突然失音有所不同；因為長期嗌聲又或吃過了辛辣、煎炸的食物，令到喉破聲沙，中醫稱之為「喉痹」，主要是風熱襲肺，上灼咽喉，導致聲竅阻滯，即嘶啞失音矣！

關於這一點，京劇戲曲界有「塌中」的名堂。是指一個演員在中年以至老年間，因為生理關係而影響聲線，以至發生失音現象，難以開腔歌唱，就叫「塌中」。

失聲封喉的朋友，都會用一些土法治療，例如飲鹹甘桔茶，將大海欖或鹹竹蜂沖水飲服，又或用人參葉、千層紙、甘草、桔梗等中藥煲水作治療，不過，情況嚴重的速看醫生為妙。

原載《戲曲品味月刊》，二零零四年九月一號（第四十期）

中華非物質文化叢書・文學類・戲曲系列

（七四） 失金的故事

樂社之內，未到開局時間，負責掌板的仁兄，坐在自己崗位之內，眼睛朝上望下，不時喃喃自語：

「點解會無嘅呢？無理由唔見個嘴！」

「到底何事？」一眾因今夜才是會期的樂友不知究竟，於是齊聲發問，才得悉箇中情由，是關乎「失竊」兩字。

原來上周此夜，當「私伙局」唱至中途，社方有人派發「介口」（薪酬），這些現鈔會以紅封套入，然後端放在每位樂師的曲架面前。習慣向來如此，一眾並無異議。

除了「掌板位」之外，其他樂師共有四人，分別是「頭架」的高胡、屬於「彈撥位」的揚琴、低音的「電阮」和中音的中胡。

當時，這位負責掌板的樂師，感到整個紅封橫亙在曲架之上，遮擋了曲譜而影響視線，於是順手將之移開，轉置於側旁的茶几上。

問題就在這裡，當居夜深，正是曲終人散之時，一眾樂師隨即動身夜消去，相關人等也就熄燈鎖門，而這位掌板樂師卻完全忘記了紅封這一回事，打道回府去也。

他回到家裡，意欲拆封取鈔，怎料一提腰包，才醒起那個紅封仍然擱在茶几之上。正因時已夜，樂社空無一人，他想及，明天晚上再去取回也不遲。

翌晚同樣時間，這位仁兄再來，樂社門開處，只見大廳正有多人圍攻四方城，劈劈啪啪在齊齊耍樂。

他遠眺隔壁的錄音室內，自己崗位茶几上是否尚有紅封在，不過失望，那紅封已不知去向，無影無蹤。

紅封之內有若干「介口」，這位仁兄清楚知道，因為那是每月四局的總和，換言之，每周一局接近四小時，所得四百元正，四局預付上期的總數，就是一千六百大元了。

現場環境，人多出入，難免良莠不齊，這兒雖是曲藝社，每周只開一局，但需負擔昂貴租金，要藉麻將抽水而彌補支出，所以邀人竹戰，張三李四，無任歡迎。

他向四處查問，當然不得要領，唯有暗嘆一句倒霉。

C樂師的遭遇

由於為時尚早，負責拉奏中胡的C樂師，也說出了「本縣曾經此苦」──一次失金的經過。

在另家樂社的同樣環境，不過派發紅封，卻在中場休息時間。該社安排的酬金，下架的拉中胡崗位，為八十元一小時，三小時得二百四十，每月四局，預先支付就是九百六十大元。

中華非物質文化叢書‧文學類‧戲曲系列

271

C樂師素來隨便，只順手把那紙紅封朝後褲袋一塞，仍然未有離開崗位，繼續細心觀看下半場的曲譜，盡量利用每一分鐘，多些了解了解，以期稍後拍和時能有較佳的效果。

三小時的對唱曲目，不折不扣剛好七支，曲已唱完，眾人齊齊夜消去。

本來，所有樂師夜消，都不需為吃喝而付鈔，按理C樂師也應隨行。但他以時已夜，宵來進食肥膩並非所宜，於是早些歸家睡眠去。

C樂師回到家裡，一按衣後褲袋，發覺空空如也，他本來眼倦神疲，此刻倒也睡意全消，怎麼⋯⋯？

想了想，肯定紅封是剛才拉奏中胡時因身軀搖動而跌落的。他又想起，這家樂社最後開門送客者，正是屋主身份而又係在此留宿的「頭架」師傅本人。唔，實食無穢牙，拾去紅封的肯定是他。

但證據呢？

一念及此，顯然洩了氣，因為如果有人發現遺失的數目不菲，基於「自己友」就像一家人，斷無不即時電話告知之理，但如今嘛⋯⋯

再想了想，在無法知悉原因之前，一切想像都屬假設，留待下周才作打算好了。

到了下一回，C樂師重回崗位，一切依舊，根本沒有任何事情發生。C樂師覺得，縱然披露失金經過

也於事無補，拾金不昧只是古時美談，要怪只能怪責個人大意，當作千元買個教訓好了。

給予紅封的方法

鏡頭返回現場。

掌板仁兄自嘆倒霉之餘，未免有所埋怨，他說：「在唱曲時，把紅封擱在曲架上，任何一位樂師並無空餘時間，可以騰出隻手將之擺回自己的口袋裡，同時紅封遮擋了曲譜，實在十分礙眼。他向樂社主人提議，由下回起，可否改變方法，以免將來再有任何閃失呢？

他提議：「唱完每曲之後，亦即在下一首曲目之前，趁著那短短十來秒的空間，每位樂師都可親手接過紅封，繼而袋得穩穩陣陣，那就不會出現任何差池了。」

要不，也可以在曲終而「散局」的當兒，作為「出糧」形式，每人一份，按崗位而派發酬金，也是一個好方法呢！

原載《戲曲品味月刊》，二零零八年八月號（第九十三期）

中華非物質文化叢書‧文學類‧戲曲系列

273

（七五） 操曲奇趣錄

某夜「頭曲」為《文姬歸漢》，音樂即起「士工慢板板面」，女角隨之而唸「浪裡白」，是「歲月頻催青春去，身羈異國遠家邦，文姬被囚因色相，辜負才華腹內藏」四句七言詩了。

「短序」和「長序」

怎料「板面」奏完之後，「浪裡白」尚餘一句，而「頭架」師傅似乎「硬晒軚」，他不懂得將末句樂譜作重複演奏，且把高胡停頓下來。於是乎，這中間膠著了若干秒鐘時間。結果女角唸完之時，顯然面帶慍色，她用手抖了抖老花鏡，鳳眼斜窺「頭架」，口跟著說：「冇理由架，應該唱得晒！」

女角言下不滿，是這四句「浪裡白」，應該在整段音樂範圍之內可以完成。換言之，唸過四句七言詩，剛好開始唱其「士工慢板」了，而今……

為何會出現這種脫節的情況呢？究其根源，當係「頭架」處理不當，因為當他拉起高胡之時，把那一段「士工慢板板面」，拉了個僅得六句的「短序」，設若他拉個可以作無限伸延的「長序」，在適當調校之下，不可能會出現上述的毛病了。

此刻這位「頭架」師傅犯上，是功力不足之故。結果如何，當然是重新再唱，女角這回乖巧了，甫起音樂，即行搶唸詩句，先行保障自己，免致再來閃失，顯得費時失事者也！

秋江別中板

大妹頭某夜獨唱《孤雁再還巢》，末段的「秋江別中板」，內有「西風猛，摧肝碎膽；身飄泛，沈腰瘦減」幾句，唱完即告曲終。

此時有人收曲，來者是位靚女，而某位樂師一時口痕，也情不自禁的依照上述曲詞哼上幾句：「妹妹呀，我件衫太短；妹妹呀我件衫太短……。」由於樂師哼曲時全身發抖，雙眼放光，神情有如觸電，所以錄音室內霎時之間，眾人皆大笑焉。

以上隨口喻，乃仿自徐柳仙所唱的《再折長亭柳》內中幾句：「妹妹呀，我寸心太短；妹妹呀，我寸心太短……。」

把「寸心」改為「件衫」，樂師霎時口痕哼出，大妹頭聞聲，有點不屑的睜了對方一眼。他還咧嘴露牙，騎騎而笑，面對一眾靚女而作出如此神情，縱非憑曲寄意，也不無「食豆腐」之嫌矣！

中華非物質文化叢書・文學類・戲曲系列

「頭架」「師博」「吃豆腐」

話說某夜大會堂演出，有頭架師傅獨唱《山伯臨終》，一眾門生齊往捧場，鮮花果籃紛紛報效焉。

演出翌日返回曲社，「頭架」師傅對著多位如花似玉的學員，表示謝意：「噚日好多謝咁多位同學抽個空來捧我場，嘻嘻！」這位師傅說話時滿面春風，也為之前的成功演出而躊躇滿志，兩隻細小眼睛瞇成一線。

有A學員心水清，聲言師傅「食豆腐」，對方笑而不語。另外的女同學則感到一臉茫然，不明白A同學何出此言，也細味剛才師傅說過的一句話。

「冇乜野吓，師傅冇講錯野嘛！」C同學說。

「你真係懵盛盛，頭先師傅話呀，多謝你哋抽個胸來捧佢場呀！咁你有冇抽住個胸去俾師傅吖？」A同學說時面泛紅霞，既大發嬌嗔，也顯得有點唔好意思。

「哦！師傅鹹濕。」C同學失聲大叫，作狀揚起粉拳，也連帶其他女同學都尖聲叫喊，嚷作一團。

這時的「頭架」師傅，給團團的圍在眾香國中，樂不可支，嘴角竟也露出一絲邪意，嘻嘻哈哈的大笑起來。

樂師演出感言

有操作揚琴的亞叔，參加過某地區會堂的一次演出後，歸來大嘆慘情。

他說：「周日中午十二時半開場，之前無飯盒，中場無餅食，自己晨早十時許已經到達，午間能藉以

『頂肚』者，僅有場方所供應的一瓶礦泉水而已。」

「腹似雷鳴，但又無法離場去祭五臟廟，只能桍（音噩）腹以待。全部十一支曲，當打琴打到第五支

時候，經已頭暈眼花，加上演唱粵曲者多屬耆英，唱到『成地都係板』，而自己雙耳所聽到的，從揚琴打

出的到底是啥音符，暈頭轉向之時，都不大清楚了。

「說慘情，還不及吹簫那一位。」揚琴亞叔接著說：「那位『吹口』不停的吹，十一支曲吹足全場，

一樽礦泉水邊夠飲呀！如果俾俹係我，早已斷吹無氣，暈倒地上了。

「這還不止，到了領取酬金之時，簡直令人啼笑皆非。『揚琴位』是四百，另外的『電阮位』則

三百，如此推算，相信『頭架』與掌板仁兄，不超五百也絕非奇事呢！」

「唉！五個多小時的演出，如按正常取酬，『頭架』與掌板應發薪千元起碼，『下架』崗位五百塊錢

已算微薄。唉！以後搵我，咪搞亞叔了。」揚琴亞叔一臉無奈。

據知，現今拍和的樂師，以平日操曲計算，「下架」時薪約為八十元，「頭架」與掌板百元過外，至

於出騷表演則逾於此數了。

原載《戲曲品味月刊》，二零零七年十月號（第八十三期）

中華非物質文化叢書・文學類・戲曲系列

（七六）　關於手機

六月初，拜讀香港管絃樂團副團長梁先生在報上刊出的一篇鴻文，題目叫《手機惡習》。文章敍述他一個人自美返港，在機場貴賓室裡，有三位講廣東話的同胞，分別用手機高聲談話，旁若無人。

一個談論自己的生意成功，某人在訴說親友之間的恩怨，另位則卿卿我我的在罵俏打情，噪音揚揚沸沸，旁人為之側目焉。

作者概嘆這些「機場阿叔」，比起早些時鬧得滿城風雨的「巴士阿叔」來，實在不遑多讓，然後是嘆息復嘆息了。

手機盛行，幾乎人手一部，公眾場合，持機者製造強烈噪音，縱然妨礙他人，都已成為習慣，也屬見怪不怪。蓋邊個睇唔過眼而仗義執言者，就衰邊個，「巴士阿叔」事件可為案例。

不過，手機之於曲藝社，卻有另番感受。因此，在這個圈子要克服講手機的壞習慣，顯然困難得多。

有人講手機時，台上歌者開腔，碰著大鑼大鼓的曲目還好，因為鑼鼓可以把那些閒雜聲音掩蓋下去。

最不妙的，是口古、清唱和「浪裡白」時，手機鈴聲響起，跟著出現一堆沸沸騰騰的噪音，該是大煞風景的一回事。

好了，樂社內有錄音設備，一索一絃，一音一響，都會錄進聲帶之內，重聽起來，會出現甚麼樣的效果，可以想像。

近年觀察所得，某些樂社社經常有以下情況：「頭架」拉起高胡時，腰間鈴聲響起，部份人會把高胡輕輕放下，拿著手機「喂喂」有聲，隨著是一連串的寒喧語，最後是「我而家玩緊嘢唔得閒，晏啲覆電話俾你！」然後收線，繼續拉其高胡去。

這之間，中段缺少了高胡的牽頭，音色難免疏離而欠全面，但仍有其他樂器頂上，俾不致弄成脫節。

於是乎，這時候揚琴兼任「頭架」，而其他下架，亦個別會把音域稍為提高，以彌補因為缺少了一件樂器而出現寡音的效果，可謂眾志成城，作出「救架」行動。

好了，說到打揚琴的女士，更然搞笑，手機鈴聲響過，她能夠右手掄打，左手接電話，口中「喂喂」連聲，來電者是否「食飽飯得閒有嘢做」之流，不得而知，但聊天侃幾句大山還是有的，例如「昨天打牌時舖十三么食唔出，今日隻芝華華冇胃口」之類（其後這位女士說出），匆忙間這位女士收了線，雙手又掄起琴竹，繼續拍和下去。

雖然是短短若干秒鐘時間，已是教人矚目：「吓，咁都得！」

到了老伯的電阮位，手機響起，同樣也不甘後人，把樂器擱起，接聽下去：「食飯未？我而家做緊

嘢，唔得閒同你傾偈，第日再俾電話你。」諸如此類的對白，已是家常便飯。

知機的，倒是「吹口」那一位，每有鈴聲響起，口雖不曾停下來，眼睛卻瞄向來電顯示，認為不適宜接聽的，又或就快輪到自己solo（獨奏）之時，於是索性把手機關了；假若認為有空檔的話，就離座往別處接聽，不至於影響別人。

輪到「炒三味」的鑼鈸師傅，對於手機來電，又會如何發放呢？通常掌板位置的間隔，多屬自成一圍，無人過問，只要鑼鈸度數準確和敲擊沒出差池，就可OK。所以鑼鼓師傅講電話，每每左手持機，右手「揸竹」，馬馬虎虎，也可蒙混過去。

以上所述者，都是坊間某些曲藝社裡得見的奇景呢！

今人講手機，除了一些專門行業以及經紀屬員之外，十之八九製造多量廢話和噪音，言可及意者少，言不及義的在在常見。

手機誠然方便，也不盡是一種聯絡工具，從聽歌、攝影甚至遊戲等，善於利用，妙處無窮，能否藉此領略箇中竅門，得看個人修為；但若然不善於利用的話，則遺害無窮矣！

君不見地鐵車廂裡，茶樓飯局中，此起彼落的鈴聲，響徹耳旁。本來通消息，報平安之類的資訊，三言兩語就可打發，偏偏世上乜人都有，心甘情願把私隱披露，口沫橫飛者有之，語出驚人者亦不少，強迫

人家分享，因而構成嚴重騷擾，哀哉！

「巴士阿叔」肇禍的成因，就是濫用手機高聲談語，因而招致他人不滿；而千千百百個「巴叔」每天出現在我們的生活之中，比比皆是，社會上某些人文質素如此，能不悲夫！

話說回頭，曲藝社中，錄音時候把手機關上，又或「震機」作留言候覆者，都是懂得尊重人家的表現。

在這裡，向能夠自律的仁兄仁姐致敬。

原載《戲曲品味月刊》，二零零六年七月號（第六十八期）

（七七） 燈謎中的「求凰格」

春節聯歡會中，有幾則同屬「求凰格」的戲曲燈謎頗堪一記。

首則為「情易遣」，猜粵曲《李後主之去國歸降》其中一句次題為「牛兩角」，猜《白蛇傳之水漫金山》一句曲詞。

題目之三則以「地道」作謎面，猜一齣既是粵劇。也是京劇劇目名字。

第四題乃「白楊」，猜一位著名京劇演員。

至於第五題的「兔搗藥」，係猜一句與音樂無關的成語了。

燈謎規格中所謂「求凰」，典出《樂府詩》的「鳳兮鳳兮歸故鄉，遨遊四海求其凰」句，所指的，也是西漢司馬相如（公元前一七九至一一七）的「一曲鳳求凰」故事；而「求凰」是找尋配偶之意，所以亦稱為「鴛鴦格」或「求偶格」。

這裡的「鴛鴦」，既指字詞對仗，亦須平仄相叶。換言之，字字斟酌，根本就是比拚對聯，只不過謎底之前，需要加上個別如「對」、「匹」、「比」、「五」、「偶」或「雙」的同義單字；又或在謎底之後，接上一些如「會」、「朋」、「連」等的字眼，才算完美。

就以上述題目作例，為首的「情易遣」，謎底是「對景難排」。原文出自李煜《浪淘沙》詞的頭兩句：「往事只堪哀，對景難排」，意思是說：往事如夢，只會令人感到無限哀痛，面對眼前華麗景色，滿懷愁緒更是無法可以排解的。

「情易遣」對「景難排」，是「平仄仄」對「仄平平」，平仄完全相叶，而「情景」、「難易」及「排遣」等，亦成配對，而且工整得很呢！

次題謎面「牛兩角」，謎底乃「匹馬單槍」。字面也是「平仄仄」對「仄平平」，只不過要略解釋，這裡的「匹」字同樣係附加字，有「匹配」和「匹對」含意。

其三的「地道」，謎底是劇目《天仙配》，這的「天仙」乃「平平」，「地道」為「仄仄」，「配」字押尾，正是燈謎「求凰格」的特色，而「天」對「地」，「仙（人）」對「道（士）」，字面完全吻合。

謎面「白楊」的第四題，既是喬木，又是中國著名演員的名字，聲律是「仄平」，謎底為「言菊朋」。要留心的是，「言菊朋」為「平仄」，「言」與「白」的（口白）對，「菊」配以「楊」，押尾的「朋」字，合有「朋比」的意思。

另則「兔搗藥」猜音樂成語，答案是「對牛彈琴」。這裡謎面「全仄」，謎底除了一個「對」字之

外，都是「全平」。換言之，「兔搗藥」三字，動物名字，動詞及名詞俱在其中，而所對的「牛彈琴」亦然，皆妙對也！

「求凰格」的謎例

談到「求凰格」的燈謎，手頭有「香港聯謎社」通訊，刊登了不少相關資料，試錄如下：

（一）「攀桂」——猜影視人（謎底：伍詠薇）。

（二）「名旦」——國名（謎底：比利時）。

（三）「行頭」——數學名詞（謎底：對立面）。

（四）「女擊鼓」——成語（謎底：對牛彈琴）。

（五）「茶解渴」——成語（謎底：對酒當歌）。

（六）「趙匡胤」——成語（謎底：齊大非偶）。

（七）「車十輛」——成語（謎底：匹馬單槍）。

（八）「奇而異」——成語（謎底：比眾不同）。

（九）「喜相見」——成語（謎底：羞與為伍）。

（十）「郲宜擇」——成語（謎底：比屋可封）。

以上燈謎皆為白福臻老師所撰，以下各題則係李芹老師之作品。

（十一）「且將玄表賦」——五言唐詩（謎底：來對白頭吟）。

（十二）「花已睡」——魏武帝詩（謎底：對酒當歌）。

（十三）「婦無妒」——成語（謎底：匹夫有責）。

（十四）「顏傾城」——成語（謎底：偶語棄市）。

（十五）「形化一鬼」——五言唐詩（謎底：對影成三人）。

（十六）「裙沾草綠」——古樂府（謎底：對鏡貼花黃）。

（十七）「小閣晴」——柳永詞（謎底：對長亭晚）。

（十八）「靉靉朝雲籠海日」——柳永詞（謎底：瀟瀟暮雨灑江天）。

（十九）「婦也仁」——成語（謎底：匹夫之勇）。

（二十）「牛排火陣」——陸游詞（謎底：匹馬戍涼州）。

原載《戲曲品味月刊》，二零零五年三月號（第五十二期）

（七八） 鶴頂格中有麗裳

未說正題之前，先錄幾則有關「鶴頂格」的對聯，是香港聯謎社第十七會徵聯之得獎作品，以該社林川副主席嵌名於聯首。林先生是當今藝壇撰曲家，著名粵曲作品有《琵琶行》（秋向晚，水成瀾）、《問君能有幾多愁》、《綠梅亭之戀》、《梁紅玉擊鼓退金兵》、《驚破霓裳羽衣曲》以及《趙五娘千里尋夫》等等。

是會冠軍馮慶明：

> 林木參天成筆陣，川流入海作辭源。

亞軍陳建中：

> 林海蒼茫初過雨，川源浩瀚似蒸霞。

季軍梁華熾：

> 林下棲身閒富貴，川間洗耳鄙功名。

殿軍余錫霖：

> 林木參天堪大用，川流入海作豪吟。

題目的「鶴頂」，屬對聯格式之一種，本名「鳳頂」，又稱「虎頭」，是將兩字先後冠於上下聯句之首字而得名。

話說二零零六年三月下旬，「聯文雅集」第六會徵聯比賽，在灣仔入境大樓的「長官會所」舉行，席中的鶴頂格題目，就是「麗裳」兩字。

「麗裳」兩字是啥，又與戲曲有何關係呢？，卻原來，這就是前藝人鍾叮噹小姐芳名，此日雅集舉行例會，各會友之參賽作品，經「糊名易書」（即評卷前隱去作者名字，同時為免評卷者辨識字迹而影響結果，故需重新另紙書寫，以示公允）後，由李汝大老師評閱。

席間鍾小姐暢談過去，從幼年在九龍荔園的童星生涯開始，以及經歷成長期間的一段心路歷程，而結婚之後即輟歌營商，現從事古董修補行業，亦是古董鑑證方面的專家了！

席間，眾會友以鍾小姐因歌唱而成名，此夕光臨雅集，當然要唱歌助慶。現場有「伴唱版」音樂，而「聯謎社」亦多好歌之人，鍾小姐分別與各會友唱過《紫釵恨》、《鳳閣恩仇未了情》、《分飛燕》及《劍合釵圓》等。

鍾小姐寶刀未老，從輟歌至今，時間相距三十年，歌喉甜潤如昔。雅集同人驚嘆之餘，詢及保養聲線之道，對曰：「凡事寬容，對人要保持平常心，飲食及睡眠定時，加上適當運動量，足矣！」

再聽鍾小姐領唱內地歌曲《我愛祖國》，去高子有若出谷鶯啼；低迴處亦氣度十足，聲線保養得宜，旁聽者完全感覺得到。

今夜雅集徵聯，由陳榮輝先生贊助獎金，收卷八十，經「糊名易書」後，由李汝大老師評閱，得出正選十一名（其他從略），名次依序如下：

冠軍黃專修　　麗矚選錢齊國士，裳研織錦賽天孫。

亞軍葉賀謙　　麗水生金憑地利，裳雲錦織奪天工。

季軍黃應統　　麗似李桃無俗艷，裳為荷芰有清香。

殿軍葉賀謙　　麗艷娥眉多窈窕，裳蟬品翼半玲瓏。

優一何柏淩　　麗句駢文研國學，裳羅衣錦創名牌。

優二吳其湛　　麗復鼎彝工巧妙，裳飄環珮響叮噹。

優三白福臻　　麗燦明霞連曉日，裳飄彩緞舞春風。

優四吳其湛　　麗舞紅菱花鼓鬧，裳飄彩帶羽衣名。

優五翁銘源　　麗曲悠揚音孃孃，裳雲飄逸舞翩翩。

優六何柏淩　　麗比荷花無俗艷，裳添納米倍新奇。

優七何柏淩　　麗藻歡歌傳藝早，裳幃衣錦理彝勤。

選萃一盧鴻儒　　麗澤顏容西子艷，裳添國色貴妃榮。

選萃二歐陽湜　　麗辭佳韻周郎顧，裳繡奇圖帝子評。

選萃三廖國維　　麗曲叮噹鍾藝擅，裳文修補仰才工。

選萃四葉有枝　麗彩新顏修古玩，裳雲黛月繞餘音。

選萃五黃專修　麗葉連珠疑出谷，裳荷移玉訝淩波。

選萃六黃應統　麗羞粉黛顏無染，裳響叮噹韻獨鍾。

選萃七陳作耀　麗質天生精鑑證，裳妍風貌妙歌聲。

選萃八何柏淩　麗珮叮噹饒富泰，裳裙綢緞款新潮。

選萃九吳其湛　麗珮傳音聲戛玉，裳衣絢采步搖金。

選萃十李天瀾　麗景惜陰金縷曲，裳幃傾蓋綺羅香。

選萃十一李健忠　麗質天生精曲藝，裳衣雲想調清平。

選萃十二李嬡　麗自天生嫺曲藝，裳從雲想富詩情。

選萃十三杜鑑深　麗采風披襟擁翠，裳沾雲鬢步搖金。

選萃十四白福臻　麗音清越叮噹響，裳袂飄揚嬝娜姿。

原載《戲曲品味月刊》，二零零六年五月號（第六十六期）

中華非物質文化叢書・文學類・戲曲系列

（七九）「閉門推出窗前月」徵聯揭曉

由香港「聯文雅集」主辦之公開徵聯，第五十一會有「閉門推出窗前月」，獲獎名單已於二零一零年春初揭曉。此聯題目得張文先生提供，靈感來自粵曲《蘇小妹三難新郎》。

來卷全榜共三百二十八比，經「糊名易書」（應徵作品須隱名及重抄，以示公允）後，交「香港聯謎社」主席白福臻老師即席評閱。獎例一千二百元，分配如下：

閱卷老師評卷資二百元

狀元（冠軍）：一百八十元

榜眼（亞軍）：一百五十元

探花（季軍）：一百二十元

傳臚（殿軍）：一百元

優異獎十五名，每名三十元

得獎名次及作品

元　　攬轡澄清宇內塵　　黃專修

眼　　策杖行吟嶺表春　　楊秋（廣東順德）

花　　擊壞謳歌陌上春　　黃昭麒（廣東順德）

臚　　登嶽攜回嶺上雲　　高楊（江蘇儀徵）

優一　築室移栽潤上花　　歐陽湜

優二　拍案驚疑殿外雷　　歐陽湜

優三　破浪同乘海上風　　楊秋（廣東順德）

優四　避地尋來洞裏天　　黃應統

優五　照榻疑凝地上霜　　何柏凌

優六　揮筆生來紙上花　　潘少孟

優七　搖扇招來屋外風　　尤小春（廣東化州）

優八　掘井嘗來地下泉　　黃應統

優九　潑墨澆開筆底花　　李學文（湖北黃梅）

中華非物質文化叢書・文學類・戲曲系列

291

優十　　繪畫生成筆底花　　葉賀謙

優十一　鑿井沖來地下泉　　陳天全（廣西岑溪）

優十二　飲水當思井底源　　盧鴻儒

優十三　放權搖離世上塵　　歐陽湜

優十四　開戶吹來室外風　　廖志全（廣西容縣）

優十五　跳傘來穿履底雲　　黃專修

閱卷者白福臻老師擬作：

一、把盞愁看鏡裡霜

二、踏雪尋開嶺上花

三、臨鏡盤梳鬢上雲

「聯文雅集」主編歐陽湜先生按：本期聯首屬平起句式，（以聯首第二字為準），下聯第三字必須用平聲，很多文友都能掌握其中竅門，對比少游更佳。來卷中很多用典相同，以「鑿壁偷來──光」者共有二十餘位；「擊鼓催花」亦有多位，洵是英雄所見。但太相近內容的投卷，評卷宗師都不會青睞。

為詞釋義

（一）「攬轡」（音臂）——冠軍作品之「攬轡澄清」是句成語，典出《後漢書·范滂傳》。

後漢范滂，遭舉為「孝廉」（漢代察舉科目之一，舉孝義及廉潔之士為郎官，卓越者可升遷為尚書以至侍御史等職），為人節操清高，州民對之敬服。

當時河北冀州鬧饑荒，盜賊四起，朝廷派范為使節到當地視察。范滂登車起程，也曾提執馬轡（繩），大有澄清天下而穩定亂局的志向。

到了冀州，當地官吏聞得范來知道自己貪贓枉法的事件難以隱瞞，於是棄官逃走。而范滂到任後所處理的，事事公允且能使人信服。後以此典稱譽官員吏治嚴明，更有濟世為民的抱負。

又，轡指馬韁。《詩經·秦風·小戎》有載，「四牡（雄馬）孔阜（肥大），六轡在手。」古代一車四馬，每各二轡，共八轡，其中兩驂馬的內兩轡繫在軾前不用，只執其他。因此不言八轡，這正是「六轡」一詞的由來。

（二）「嶺表」——五嶺以南之地，即廣東及廣西等省交界之處，稱為「嶺南」。近代詩人楊永超有《遊子吟》詩二首，其一為：「家園芳訊夢中珍，嶺表春來嫩蕊新。歲歲南疆懷遠客，宵宵北美悒離人。小樓臥聽三更雨，故園神遊萬里塵。鄉戀縈牽情未了，月光愁照苦吟身。」

中華非物質文化叢書·文學類·戲曲系列

（三）「擊壤謳（音歐，唱也）歌」——上古堯時謳《擊壤》之歌，喻天下太平，百姓安居樂業之意。

所謂「擊壤」，純是一種投擲式的民間遊戲，據宋朝文學家王應麟（一二二三至一二九六）撰寫的《困學紀聞》所載：「壤用木頭削成，前廣後銳，長四，闊三寸。遊戲時，先立一壤於地，然後在三四十步處，以手中之壤遙擲擊之，擊中者為優勝。」

清人小說《平山冷燕》第一回：「話說先朝隆盛之時，夫子有道，四海昇平，……衣冠輻輳（人物聚集），車馬喧闐（音田，盛也），人人擊壤而歌，處處笙簫而樂。」

（四）「陌上春」——「陌上」即田野，陌為阡陌之陌，泛指田間小路。句意為陌上的春天，亦可作「陌上花」解釋。宋蘇軾《陌上花》詩之一：「陌上花間蝴蝶飛，江山猶是昔人非。遺民幾度垂垂老，遊女長歌緩緩歸。」

蘇詩又有「生前富貴草頭露，死後風流陌上花」句。粵曲《陌上花之西湖邂逅》及《保俶送別》，所述者正是五代十國時，吳越「忠懿王」錢弘俶之風流韻事，而得膺「探花」之聯句，謂春日時份唱《擊壤歌》於陌上，有歌頌太平盛世的含意。

（五）「嶺上雲」……第四名「傳臚」作品，謂登山岳（嶽）且攜回嶺上白雲，且一澆胸中塊壘意。

南朝時候，隱居於江蘇茅山的文學思想家陶弘景（四五六至五三六），寫出《詔問山中何所有，賦詩

以答》，是回覆當時齊高帝蕭道成的一首詩，句云：「山中何所有？嶺上多白雲。只可自怡悅，不堪持贈君。」

詩句說山中的白雲，不可贈與他人（君皇）而只能自己享用，充份表現了隱者的高潔。正因如此，後來的梁武帝蕭衍，對陶十分敬重，每有疑難，必定入山和他一起商議，所以歷史上，陶弘景就有「山中宰相」的稱號了。

又，唐朝白居易《山中五絕句》之一的〈嶺上雲〉詩：「嶺上白雲朝未散，田中青草旱將枯。自生自滅成何事，能逐東風作雨無？」

白居易遊嵩陽（中嶽嵩山），見諸物有所感，隨興而吟，因成五絕。此詩更藉詩句以寄其平生「兼濟天下」之意。此處的「無」字為疑問句，作「嗎」解。末兩句借嶺上浮雲寫個人一生虛度，不知道能否有所作為之意。

「閉門推開窗前月」本事

三月初禮部大試之期，秦觀（少游）一舉成名，中了「制科」（始自唐代科舉取士制度，除地方貢舉外，由皇帝親自殿廷召試），到蘇府來拜丈人，稟覆完婚。是夜與小妹雙雙拜堂，成就百年姻眷。正是

「聰明女嫁聰明婿，大登科後小登科。」

正因為新房開門之前有三試，首先題絕句詩，次為猜四古人（此兩試一般戲曲劇目都有詳細談及，不贅），第三題乃試對聯，聯云：「閉門推出窗前月。」

過了兩重試關，秦觀初看上聯，覺得容易，不過想想，若然對得平常，不見本事，一再思量，竟然難覓佳句，又只聽得譙樓三更鼓響，夜將闌矣！

話說此時東坡不曾就寢，信目所及，見秦觀在庭中踱步，口裡只管反覆吟哦七個字，而且雙手依勢作推窗狀，顯然不曾對得下聯而處於窘境。東坡想道：「我不解圍，誰為撮合？」

庭中有大缸滿貯清水，東坡靈機一動，從地上拾起小塊磚片，投向缸中。激起點點水花，濺向秦觀面上。

福至心靈，秦觀知舅兄相助，頓悟箇中含意，於是揮筆而對之曰：「投石沖開水底天。」

原載《戲曲品味月刊》，二零一零年五月號（第一一四期）

（八十） 曲詞問答，戲劇燈謎

牛年歲初，有曲社於酒樓舉行春節聯歡，場中除備例牌的麻雀要樂以及唱K節目之外，一如既往，有以粵曲曲詞解釋的問答遊戲，及一紙詳列三十題目的燈謎競猜。兩者當可啟發在場參與人士的思考，對於方今流行的通識文化來說，不無增值意義焉。

曲社名字「勵進」，設宴地點位於天水圍。

抽獎禮品部份由社方送出，來賓及同學贊助亦有之，而較為特別之處的，箇中獎品有剛從西安航機運抵此間的，包括：銅馬車模型、兵馬俑陶塑、五牛圖茶具、布繡湘女掛簾、布繡麒麟軟枕、陝西繡荷包、京劇面譜掛飾以及長方水晶紙鎮等等。

曲詞問答

當部份枱獎禮品送出過後，十項題目的問答遊戲開始，由張文先生負責提問，答中者即可獲取獎品乙份，問題如下：

（一）粵曲如《樓台會》、《啼笑姻緣》等，先後都有「鳳簫」或「鳳凰簫」的曲詞，兩者實二而為

中華非物質文化叢書・文學類・戲曲系列

一，這種簫到底是甚麼簫呢？

（二）《紫釵記之拾釵》有「半遮面兒弄絳紗」句，這裡的「絳紗」本指手帕，亦可借喻為絲織衣物，但箇中「絳」字何解？

（三）在《洛水夢會》中，有「一點靈飆，未許端詳」句，「靈飆」是甚麼呢？

（四）粵曲版本甚多的《琵琶行》，是歷史上有名詩篇，請問一共有多少句？（貼士：百句以內）。

（五）《琵琶行》中，白居易說「余當書寫，以贈姑娘。」請問他在整篇詩句中寫了若干個字？（貼士：千字以內）。

（六）《絕情谷底俠侶情》是描述楊過和小龍女分隔十六年的故事，而重逢的山谷地點在「絕情谷」，這谷究竟位於哪一個山？（貼士：浙江省溫州）。

（七）有種生果叫「五月黃」，到底是甚麼生果呢？（貼士：與幾關以七字為全名的粵劇或粵曲的頭兩字有關）。

（八）《百萬軍中藏阿斗》提到主公劉備，今日香港有座「劉備廟」，位於何處？（貼士：位於香港島，三字）。

（九）《李後主之歸天》中，宋太宗趙光義向南唐後主李煜賜飲「牽機酒」，請問何謂「牽機酒」？

（十）一闋《艷曲醉周郎》，小喬稱周瑜為「周郎夫」，此語雖有不合（應為周瑜夫），但他卻被世

人稱為「周郎」，何解？

題目經發問，後有人舉手按無線咪回答而得中（可見當晚列席人士水準之高），不過對於前題一些數

目字，許多人亂猜一通之餘，則有若干惹笑成份在內。

部份獎品依次送出，結束了問答遊戲的環節。

燈謎三十題

（一）潮陽嶺外寄書來（粵曲歷史人物，二字）。

（二）忽冷忽熱，冷時頭上烘烘，熱時耳邊悲切切（粵曲歷史人物，二字）。

（三）財大最忌氣粗（粵曲歷史人物，三字）。

（四）行行重行行（粵曲歷史人物，三字）。

（五）美玉紛陳（粵曲歷史人物，二字）。

（六）廬江踐約（香港影視人，三字）。

（七）殺燕太子（香港影視人，二字）。

中華非物質文化叢書・文學類・戲曲系列

（八）馬致遠（戲劇、電影，五字）。

（九）延壽、昭君（古代美女名，二字）。

（十）昭君墓（崑劇目，二字）。

（十一）酣睡聞鶯（粵曲，二字）。

（十二）黃姑娘（娛樂圈用語，二字）。

（十三）酩酊直到河清時（粵曲專腔，三字）。

（十四）約旦（《孤舟晚望》一句）。

（十五）歸有光（《穆桂英招親》一句）。

（十六）驚濤（《夢會太湖》一句）。

（十七）宋玉賦哀（廣東小曲，二字）。

（十八）婆婆媽媽（廣東小曲，二字）。

（十九）渌耳華留（廣東小曲，二字）。

（二十）詩酒使人喜忘形（廣東小曲，四字）。

（廿一）瓊漿（廣東小曲，三字）。

問答遊戲答案

（一）鳳（凰）簫」即「排簫」。此種樂器，由若干長短不一的小竹管按行編排而成，大者二十四管，小者十六管，其形參差，如鳳之翼，故稱。

（二）「絳」字意為紅色或深紅色，「絳紗」則泛指紅色衣物。

（廿二）鴛鴦駢獨鶴，楊柳對孤桐（粵調，三字）。

（廿三）地道（粵劇，三字，求凰格）。

（廿四）白楊（京劇演員，三字，求凰格）。

（廿五）白虎堂（京劇，三字，遙對格）。

（廿六）獨眼龍（粵劇，三字，遙對格）。

（廿七）六合（京劇目，三字）。

（廿八）剔亮銀釭揮彩筆（京劇目，三字）。

（廿九）閏四月（京劇目，三字）。

（三十）枕頭狀（潮劇目，三字）。

中華非物質文化叢書・文學類・戲曲系列

（三）「靈颭」即陰風。舊時迷信，人死後而鬼魂來時，起陰風。

（四）八十八句。

（五）六百一十六字。

（六）雁蕩山，相傳「絕情谷」在其中。

（七）枇杷。粵曲《枇杷花下結新知》，（陳冠卿撰）《枇杷巷口故人來》（潘一帆撰）。

（八）「劉備廟」位於筲箕灣南婆坊。

（九）「牽機（藥）酒」乃毒藥名，服之者因腸胃劇痛，「前卻」（進退）不下數十回，頭與足相就，體形一如牽機狀，故名。相傳南唐李煜歸附於宋，遭太宗賜服此藥而致死，年僅四十二歲。

（十）「中郎將」是官名，三國時的周瑜，於建安三年（公元一八九）獲東吳國君孫策授為中郎將，時年二十四，人稱「周郎」。

燈謎答案

（一）韓信——潮州有韓江，此扣「韓」字，「信」乃書之代稱。

（二）貂蟬——古有「貂蟬冠」，冬天戴之覺暖，指「貂」；「蟬」於夏天出現，知了聲聲，入耳有

悲切感，而「貂蟬」亦係東漢末美女名。

（三）錢謙益。

（四）陸游。

（五）周瑜。

（六）何守信──「廬江」乃何姓郡望，即今安徽舒城縣。

（七）劉丹──「劉」作殺解，燕太子名「丹」。

（八）《千里走單騎》。

（九）毛墻──春秋戰國時候美女，與西施並稱「毛施」。

（十）《埋怨》──琵琶怨唱，墓「埋」之。

（十一）《驚夢》（牡丹亭）。

（十二）星媽──「黃姑」即牽牛星，此處扣「星」字，娘叫「媽」。

（十三）《醉太平》──酩酊即「醉」，「河清」指黃河水清，乃吉祥之兆，喻天下「太平」（見王粲《登樓賦》）。

（十四）「耿耿銀河欲曙天」（快天亮了之意）。

（十五）　棄暗投明。

（十六）　浪急風高。

（十七）　《悲秋》──對秋意而傷懷，《楚辭‧宋玉‧九辯》「悲哉秋之為氣也。」

（十八）　《女人》（見粵曲《一枝紅艷露凝香》）。

（十九）　《走馬》──泵、耳、華、留、有馬字於其左者，皆為馬名，今隱去偏旁，即走馬矣！（見粵曲《打金枝》）。

（二十）　《春風得意》──酒乃「春」，如劍南春、武陵春等；詩為「風」，屬《詩經》篇名，如《陳風》、《衛風》等（見粵曲《望江樓餞別》）。

（廿一）　《海南曲》──海南島簡稱曰瓊，曲字除了是美酒的代稱之外，亦含「漿」之意（見粵曲《老襯變冤家》）。

（廿二）　《三腳凳》──兩組的物與植物題目，皆為雙對以單，成二來對一，故云。

（廿三）　《天仙配》──地對「天」，道（人）對「（神）仙」、「配」為匹配，是助詞。

（廿四）　言菊朋──（口）白對「（語）言」，楊對「菊」，「朋」即朋比，亦助詞。

（廿五）　《烏龍院》──又名《宋江鬧院》，常與《坐樓殺惜》同演，為生、旦合作之傳統戲。

（廿六）《雙珠鳳》——屬京戲，亦為粵劇劇目。後者曾於二零零四年夏，在新界的大埔及元朗公演，主角為李龍、南鳳及新劍郎等。

（廿七）《過五關》——此劇又名《辭曹斬將》，述及關雲長過五關斬六將故事。謎面的「合」字意為會合，「五關」則係東嶺、洛陽、沂水、滎陽及黃河渡口等五處關隘。

（廿八）《紅燈記》——火光喻「紅」，銀釭指「燈」，揮動彩筆係「記」之謂。

（廿九）《二度梅》——「梅月」為四月之代稱，閏者二度也。此劇述及唐朝之陳杏元和番，亦即粵曲《重（叢）台泣別》的故事。

（三十）《告親夫》——妻子於枕上向丈夫訴說情由。此劇於二零零九年三月十日下午一時香港電台第五台《戲曲天地》節目播出，由鄭健英、曾馥及陳文炎合演。

附註：上述燈謎，部份由「香港聯謎社」副主席張伯人先生擬題，謹此致謝！

原載《戲曲品味月刊》，二零零九年四月號（第一零一期）

編後記

當初與張文老師以粵劇粵曲結緣，是在二零一一年忽然心血來潮，寫了一篇談論唐滌生《帝女花》的短文，投到《戲曲品味》去。然後久違的黃專修老師忽然召見，說你既然也談粵劇粵曲，便要結識一位大行家，就是多年來撰文講論粵曲粵劇曲文、功在梨園菊部的張文老師了。

後來，有幸得到張文老師應允，我們將他過去的作品，輯錄為《粵曲詞中詞初集》和《粵曲詞中詞二集》刊行，收入《心一堂中華非物質文化叢書‧文學類‧戲曲系列》，現在《三集》已可付梓、《四集》亦在整理之中。

近日，有文化界前輩在報上撰文，據其童年回憶，月旦二十一世紀今天粵劇粵曲的狀況。但是說到最後，還是在講唐滌生和任白，都是人云亦云的以為過去幾十年就只得唐滌生一位粵劇編劇家，老倌就只得任劍輝、白雪仙兩位。這些平日少看大戲、少聽粵曲的前輩對自己不熟悉的行業妄談彼短，未免對不起讀者。再思之，不禁啞然失笑，想起北宋詩人張俞的一詩《蠶婦》：

昨日入城去，歸來淚滿巾。

遍身羅綺者，不是養蠶人。

粵曲詞中詞三集

無理攻擊粵劇曲藝最有力的文化人、讀書人，原來跟粵劇曲藝全不沾邊，甚至連普通的觀眾聽眾也不是呢！《粵曲詞中詞》的內容，有澄清文化界、傳播界流傳的許多誤解，喜愛粵劇曲藝的朋友又豈能錯過？

平心而論，在中國芸芸地方戲曲入面，粵劇算是生命力十分頑強的一個劇種。以香港一地為例，不斷有人加入學唱、學演和欣賞。觀眾亦願意拿真金白銀購票入場，縱然發展可能有限，起碼可以承傳下去。

筆者有一位六十來歲的老師是北京人，有一回談到京劇的前途，笑說他們這個年紀的北京人都不看京戲，年青人就更不用說了。這位老師卻是舊學湛深的傳統讀書人，不是「番書仔」可比。京戲的處境困難，於此可見一斑。

學習欣賞粵曲粵劇，首先要多接觸古文和中國歷史，現時香港的古文教育奄奄一息，反而最近國內的課程改革在中學國文科大幅提高古文的比例。近年世界各國掀起一股學習普通話的熱潮，甚至有異國小孩學唱京戲！政府對粵劇粵發展的支援不到位，而《粵曲詞中詞》係以時下流行曲目為題材，正好填補了這方面的一片。

提到「破金」，可以談談。

「破金」是中醫術語「金破不鳴」的簡稱，病因是肺腎兩經皆虛，中醫以肺主氣而腎納氣之故。想起梨園前輩檸檬先生（原名許逸民，生年未詳，卒於老年人破金，聲音嘶啞低沉，每每是死候。

一九七七），他是丑生行當，後來轉入電影界，以《如來神掌》中「火魂邪神」古漢魂一角深入人心，身裁短小，嗓音卻雄壯，笑聲嘯聲皆響亮通徹，是其特色。檬叔晚年參加電視演出，偶見其有破金的證候，當行將不久於人世矣，後果然。

粵曲粵劇是嶺南文化的寶山，一詞一語的背後都有故事。願讀者觀眾，票友演員，甚至作曲家、編劇家都能細讀《粵曲詞中詞》系列諸作，莫入寶山而空手回呀！

潘國森於心一堂

丁酉孟冬穀旦

粵曲詞中詞初集〔增訂版〕	張文（漁客）	文學類・戲曲系列
粵曲詞中詞二集	張文（漁客）	文學類・戲曲系列
粵曲詞中詞三集	張文（漁客）	文學類・戲曲系列
粵曲詞中詞四集	張文（漁客）	文學類・戲曲系列
潘註千字文	潘國森	文學類・經典系列
潘氏重訂清代陞官圖	潘國森	遊戲類・骰圖系列
解・救・正讀──香港粵讀問題探索	石見田	語文類・粵方言系列